가장 쉬운
3단계로
완성하는

무로이 야스오의
캐릭터 얼굴 &
바스트업 작화 기술

저자 무로이 야스오
번역 김재훈

YoungJin.com Y.
영진닷컴

CONTENTS

그림은 전체, 중간, 세부의 순서로 그리자

그림을 생각한 대로 그리려면 '전체, 중간, 세부'의 순서로 그릴 필요가 있습니다. 이 순서로 '배치, 크기, 각도'에 주의하면서 그리면 자연스럽게 얼굴의 형태가 됩니다.

대부분의 사람은 그림을 그릴 때 아무래도 '예쁘게', '귀엽게', '멋지게' 등의 이미지를 떠올리기 쉽고, 처음부터 '세부'를 먼저 의식하는 경우가 많습니다. 그러나 아무리 멋진 표정을 그릴 수 있어도, 얼굴의 파츠가 적절하게 배치되지 않으면, 위화감이 있는 얼굴이 되고 맙니다. 혹은, 그리고 싶은 이미지의 캐릭터가 있는데도 윤곽을 잡는 단계에서 이미 어긋나면, 이후에 아무리 수정해도 제대로 된 형태를 표현하지 못합니다.

원하는 이미지에 가까운 형태로 그리려면, 먼저 '전체'를 파악할 필요가 있습니다. 지면과 만화의 컷 속에 적합한 실루엣으로 배치할 수 있도록 그리고 싶은 그림과 같은 크기의 프레임을 만들고, 가로/세로 비율과 각도 등의 '전체'를 파악하는 것부터 시작해 보세요. 전체를 이미지대로 그리는 것이 사람에게 전해지는 그림의 첫걸음입니다.

그리고 싶은 이미지를 형태로 표현하려면, 이미지에 가장 가까운 기존 작품이나 실물, 사진 등의 자료를 많이 찾아보세요. 이미지만으로는 잘 그릴 수 없는 것이 당연합니다. 잘 그리는 사람은 이미지가 모호할 때는 자료 조사 등의 사전 작업을 꼼꼼하게 합니다.

이 책은 다양한 그림과 형태를 기억에 의지하지 않고 흡수하는 방법을 소개하기 때문에 어떤 그림을 그릴 때에도 적용되는 기본을 익힐 수 있습니다.

물론 '전체' 과정을 잘 넘겨도, 바로 '세부'로 들어가려고 하면, 제대로 표현하기 어렵습니다. 아름다운 눈동자를 그릴 수 있어도, 처음부터 아무런 기준 없이 바른 위치, 크기, 방향으로 배치하기는 어렵습니다. 그런데도 대다수의 사람은 동시에 많은 것을 하려고 합니다. 그리고 열심히 그린 뒤에 밸런스가 나쁜 것을 깨닫고, 다시 처음부터 그려야 하는 상황을 마주하게 됩니다.

'전체'의 다음 단계는 '중간'입니다. 단숨에 완성하려고 애쓸 필요 없이, 완성을 향해서 차분하게 나아가세요.

'전체'는 그리고 싶은 것을 선으로 나누고, '중간'은 그것을 면으로 나누는 과정입니다. 각각 그리고 싶은 것을 바른 위치에 배치하는 데 필요한 단계인 것입니다. 이어지는 '세부'는 배치가 끝난 뒤에 선을 정리하고 완성하는 마무리 단계입니다.

잘 그릴 수 있고 없는 데는 반드시 이유가 있습니다. 느낌만으로 우연히 잘 그려지는 일은 없습니다. '전체, 중간, 세부'로 확실하게 그림을 잘 그릴 수 있는 순서를 직접 경험해 보세요.

사진과 좋은 그림을 참고하자

이미지대로 그리고 싶다면 참고 자료를 옆에 두고 모작해 보세요. 이를 충실히 재현하려면 '전체'의 실루엣을 대강 잡는 작업이 중요합니다.

무로이 야스오 주최의 온라인 데생 모임 5분 크로키에서

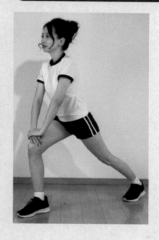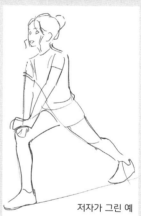

저자가 그린 예

보면서 그려도 그대로 그릴 수 없다

'전체'의 대략적인 실루엣조차도 충실하게 재현하려면 쉽지 않습니다. 습관이나 기억을 버리려면, 프레임을 의식하고 '전체, 중간, 세부'의 순서로 그려보세요.

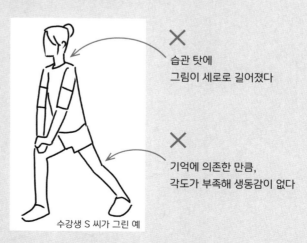

✕ 습관 탓에 그림이 세로로 길어졌다

✕ 기억에 의존한 만큼, 각도가 부족해 생동감이 없다

수강생 S 씨가 그린 예

PART 1 │ 전체, 중간, 세부의 기초 지식을 배우자

그림 습득에는 재능 이전에 기술과 지식이 필요합니다. 스포츠와 음악의 세계와 마찬가지로 기술 습득에 필요한 룰과 순서를 익힐 필요가 있습니다. 공을 차지 못하면 축구를 할 수 없듯이, 악보를 무시하고 적당히 연주한다고 음악일 수 없습니다. 그림도 마찬가지로 룰과 순서라는 기술을 체득하지 않으면 시작할 수 없습니다. 재능은 기술과 지식의 습득 그리고, 경험치로 꽃 피울 수 있으므로 타고난 것이라고 할 수 없습니다. 즐겁게 잘 그릴 수 있도록, 우선 그림을 그리는 데 필요한 순서를 이해해 봅시다.

Part 1에서는 그림을 그리는 데 중요한 '전체, 중간, 세부'의 순서를 소개합니다. 그림의 기초가 되는 중요한 원리이므로, 그림의 수준과 관계없이, 처음 시작하는 마음으로 모든 순서를 따라해 보세요.

프레임을 의식하자

그림에는 프레임과 틀이 있습니다. 영화, 애니메이션, 만화, 일러스트, 게임 등 표현 방법에 적합한 프레임이 존재하고, 우리는 이미 다양한 형태의 '프레임 속 사람과 사물'로 콘텐츠를 즐기고 있습니다. 얼굴과 사물 등의 대상물을 구분 지어보는 것이 아니라, 흥미를 끌 수 있도록 정보가 함축된 그림을 보는 것입니다. 프레임 속에 배치하는 형태(레이아웃)에 따라서 그림의 매력이 크게 달라집니다.

모든 그림에는 프레임이 있다

좋아하는 콘텐츠의 일러스트를 프레임에 담아서 레이아웃을 분석해 보세요. 평소에 하는 낙서도 프레임 속에 그리는 연습을 하면 레이아웃에 익숙해집니다.

바스트업

눈 확대

그림의 인상을 결정하는 배치와 형태는 프레임으로 정해진다

롱, 미디엄, 바스트업, 업 등, 보여주고 싶은 대상의 크기에 알맞게 정보량을 조절한다. 각각 적절한 형태와 밸런스를 알고 재현하자.

다양한 프레임

그림에 액자가 있듯이, 모든 일러스트와 영상에는 프레임이 있습니다. 스마트폰이라면 주로 세로로 긴 프레임, VR이나 현실 공간에도 인간의 시야라는 프레임이 있습니다. 우리는 모든 것을 사각형이나 원 등의 프레임을 통해 보고 있습니다.

애니메이션 작화 용지

만화 컷

책 표지

가로세로 비율 (aspect ratio) 영화의 스크린이나 TV, 스마트폰의 화면 외에도 사진이나 일러스트의 크기도 가로세로 비율로 표현할 수 있다. 대표적인 화면 비율은 A4 크기=1:√2, TV=16:9, 시네마스코프=2.35:1 등

프레임 속에는 또 프레임이 있다

수평, 수직으로 둘러싼 프레임을 의식하면 선의 각도와 배치, 크기 등을 정확하게 분석할 수 있습니다. 화면의 프레임 외에 인물의 실루엣, 그 속에 피부색이 보이는 얼굴과 얼굴 속의 눈까지 사각으로 구분하고 분석, 흡수하세요.

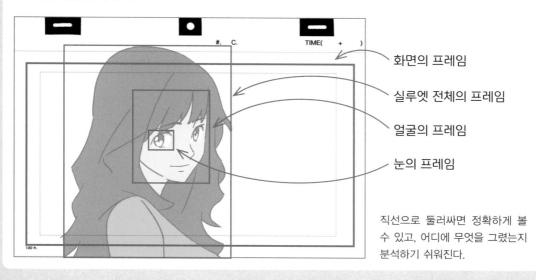

화면의 프레임

실루엣 전체의 프레임

얼굴의 프레임

눈의 프레임

직선으로 둘러싸면 정확하게 볼 수 있고, 어디에 무엇을 그렸는지 분석하기 쉬워진다.

<table>
<tr><td>

1-2

</td><td>

전체, 중간, 세부의 기초 지식을 배우자

</td></tr>
</table>

전체, 중간, 세부의 순서

대부분의 사람이 '세부'에 많은 시간을 쓰기 쉬운데, '전체'를 먼저 파악하는 것이 원하는 이미지의 그림을 그리는 지름길입니다. '전체'는 그림의 설계도입니다.

건축과 마찬가지로 설계 단계가 잘 이뤄지지 않으면 조립하는 중간 과정에 문제가 발생하고, 벽지와 가구 등의 세부에 힘을 쓴다고 개선할 수 없습니다. 그림도 '전체'의 결과가 중간, 세부에 영향을 미치고, 완성도를 결정합니다.

전체

프레임 속에서 몸의 방향과 크기를 명확하게 결정하고, 대강 배치합니다. 전체에서는 아직 선이 적고, 수정도 크게 어렵지 않습니다. 중간, 세부에 들어가기 전에 전체를 꼼꼼히 파악하고 방침을 정하세요.

모작할 그림

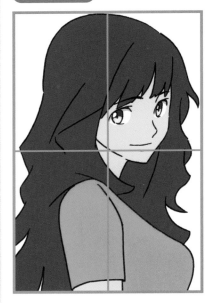

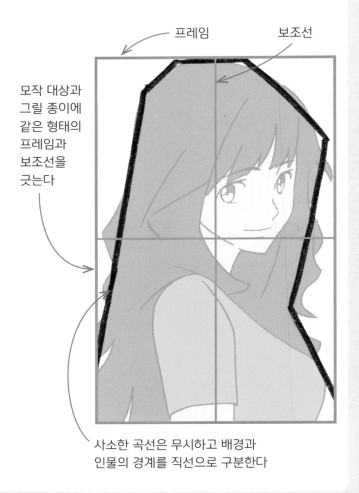

프레임 보조선

모작 대상과 그릴 종이에 같은 형태의 프레임과 보조선을 긋는다

❶ 모작 대상의 그림과 사진의 가로 세로 비율대로 사각형을 그린다.

❷ 중앙을 나누는 십자 보조선을 긋는다.

❸ 배경과 인물을 직선으로 나누고 실루엣을 잡는다.

사소한 곡선은 무시하고 배경과 인물의 경계를 직선으로 구분한다

중간

전체를 면으로 구분하기 위해 다시 색으로 구분하고 배치하는 단계입니다. 세부의 선은 무시하고 머리카락, 피부, 옷 등의 색으로 면을 나누고, 전체의 인상을 유지한 상태로 구체적인 형태를 잡습니다.

❶ 색으로 면을 대강 나눈다.

❷ 눈도 색이 다른 부분을 삼각형이나 사다리꼴 등의 직선적인 도형으로 구분한다.

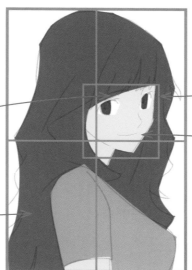

그림에 알맞은 프레임을 사용하자. 얼굴과 눈 등 중심에 있고 눈에 띄는 것을 먼저 그리면 밸런스를 잡기 쉽다

보조선과 프레임의 수평, 수직선을 기준으로 각도와 크기를 정확히 그린다

눈이나 머리카락처럼 곡선이 많은 곳은 시작점과 끝점을 직선으로 나타낸다

머리카락 다발도 중간 단계에서는 굴곡보다도 큰 흐름과 덩어리를 생각한다

세부

선을 완성하는 단계입니다. 전체, 중간에서 구분한 형태를 바탕으로 선을 정리합니다. 선으로 각 부분의 질감과 두께, 표정 등을 표현합니다.

❶ 단조로움과 평행을 피하고, 직선과 곡선을 조합해 세부를 그린다.

❷ 질감과 두께를 표현한다.

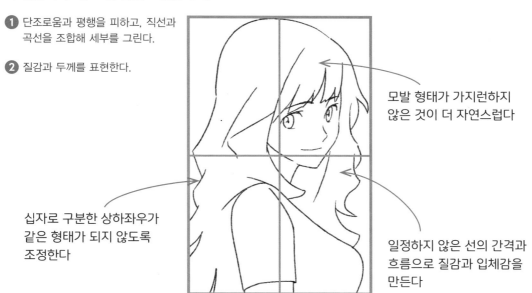

모발 형태가 가지런하지 않은 것이 더 자연스럽다

십자로 구분한 상하좌우가 같은 형태가 되지 않도록 조정한다

일정하지 않은 선의 간격과 흐름으로 질감과 입체감을 만든다

1-3 전체, 중간, 세부의 기초 지식을 배우자

전체를 그리는 요령

'전체'는 이미지대로 그림을 그리는 데 중요한 설계도입니다. 이 단계를 건너뛰고 바로 '세부'로 들어가면, 처음 생각했던 이미지에서 점차 멀어지게 됩니다. 프레임 속의 무엇을 어디에 배치하는 것까지 생각하고 전체를 설계하세요.

먼저 직선으로 구분하자

전체는 가능한 직선으로 구분하세요. 직선이라면 각도와 크기에 집중해서 그릴 수 있습니다. 처음부터 곡선으로 그리면 배치와 방향의 밸런스가 나빠질 수 있습니다.

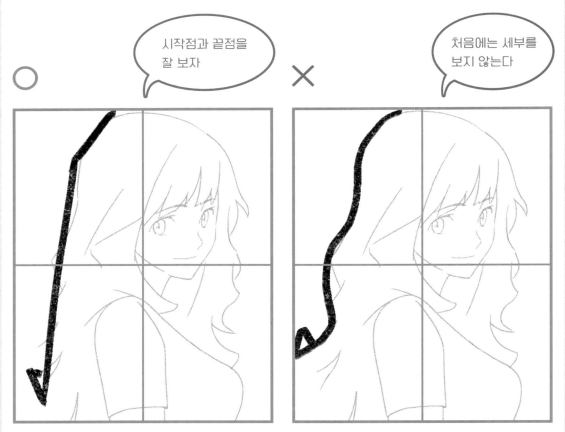

직선은 시작점과 끝점의 위치를 정확히 파악하는 데 집중할 수 있어, 습관에 의지하지 않고 형태를 잡을 수 있다.

곡선은 전체의 각도를 파악하기 어렵고, 선의 방향이 틀어지기 쉽다.

실루엣은 깎아내듯이

직선으로 구분할 때 주의할 점은 직선의 위치와 각도입니다. 완성된 그림과 같은 실루엣이 되도록, 사각형 점토 덩어리를 조금씩 깎아내는 느낌으로 구분해 보세요.

전체 실루엣을 잡을 때는 점토를 깎아내는 느낌으로 잡는다. 실루엣을 구분하는 직선의 각도가 너무 깊거나 얕으면 다른 형태가 된다.

배경의 형태도 의식하자

실루엣 바깥쪽에 있는 여백의 형태도 중요합니다. 사람은 의식한 부분을 크게 그리는 경향이 있는 만큼, 실루엣 안쪽과 세부만 신경 쓰면 그림이 바깥쪽으로 넓어지게 됩니다. 안쪽과 바깥쪽 모두 형태의 밸런스를 확인하세요.

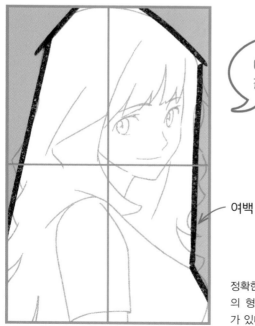

여백의 형태도 잘 보자

여백

정확한 실루엣을 그리려면 바깥쪽의 형태도 정확하게 파악할 필요가 있다.

실루엣으로 전체를 조절한다

평소 골격에 살을 덧붙이는 식으로 그리는 사람에게 실루엣부터 그리는 방식은 이해하기 힘들지도 모릅니다. 실루엣부터 그려야 하는 이유는 전체의 인상과 방향성을 간결하게 표현할 수 있기 때문입니다.

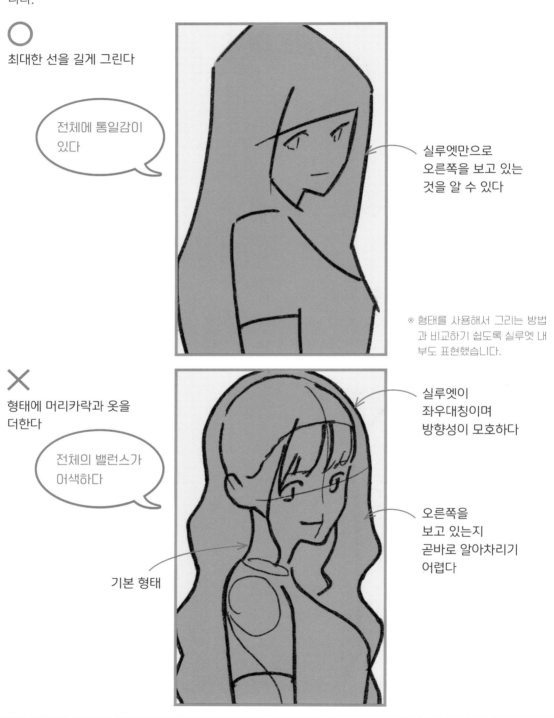

◯

최대한 선을 길게 그린다

전체에 통일감이 있다

실루엣만으로 오른쪽을 보고 있는 것을 알 수 있다

※ 형태를 사용해서 그리는 방법과 비교하기 쉽도록 실루엣 내부도 표현했습니다.

✕

형태에 머리카락과 옷을 더한다

전체의 밸런스가 어색하다

실루엣이 좌우대칭이며 방향성이 모호하다

오른쪽을 보고 있는지 곧바로 알아차리기 어렵다

기본 형태

레이아웃도 실루엣이 중요

애니메이션, 만화, 영화 등 미디어마다 프레임과 컷이 있습니다. 좋아하는 작품이라면 캐릭터뿐 아니라 프레임과 컷 포함한 형태를 흡수하면서, 좋은 레이아웃을 배워보세요.

여백을 잡은 방향으로 보는 사람의 시선을 유도할 수 있다

좌우대칭인 레이아웃으로 방향성을 표현할 수 있다. 몸이 향하고 있는 방향으로 여백을 만들면, 인물의 시선 끝에 공간이 생기고, 보는 사람은 해당 방향에 뭔가 있다고 느낀다.

COLUMN 처음에는 형태를 잡을 필요가 없다

머리=○, 몸=□과 같이 단순한 도형의 조합으로 인체를 표현할 수 있습니다. 복잡하게 형태를 잡지 않고, 단순한 도형으로 인물을 러프하게 그리면 전체의 밸런스와 방향성 등을 조절하기 쉽습니다. 이것이 '전체'라는 과정이며, 형태를 잡거나 인체의 지식을 공부할 필요는 없습니다. 다만 '중간' 과정에서 팔다리의 비율을 명확하게 표현하려면 형태의 지식, '세부'에서 디테일을 묘사할 때는 골격과 근육의 지식이 필요합니다.

전체와 중간은 인물뿐 아니라 풍경을 그릴 때도 같습니다. '전체'에서 하늘과 땅, 좌우를 면으로 구분하고, '중간'에서 건물과 길 등을 배치, '세부'에서 투시도법 등의 지식을 사용합니다.

형태와 투시도법은 중간과 세부를 그릴 때 필요하지만, 처음에는 전체의 배치에 집중하세요.

머리=○, 몸=□. 조절하기 쉬운 ○이나 □로 전체의 기초를 확실히 구축하자.

좌우대칭을 피하고 자연스러운 형태를 그린다

사람은 의도하지 않은 형태를 동일하게 그리는 경향이 있기 때문에 무심코 상하좌우를 대칭으로 그리기 쉽습니다. 그러나, 실제로는 단조롭거나 평행한 형태는 거의 없습니다. 비대칭인 형태가 되도록 의식하면 더 입체적인 자연스러움을 표현할 수 있습니다.

비대칭을 의식하면서 그린다

 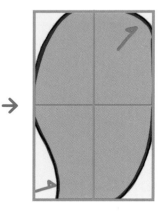 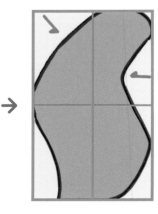

① 상하좌우가 대칭이면 인공물처럼 자연스럽지 않다.

② 보조선을 기준으로 대각선의 형태를 조절한다.

③ 네 귀퉁이의 윤곽선을 전부 다른 형태로 수정한다.

비대칭으로 자연스러운 포즈를 그린다

정면으로 앉은 사람을 좌우대칭으로 그리면, 성실하고 경직된 분위기가 됩니다. 반대로 좌우대칭으로 그리면, 일상의 편안한 분위기가 됩니다. 표현하고 싶은 분위기에 알맞은 형태를 목표로 그려보세요.

좌우대칭=
경직된 포즈

좌우비대칭=
부드러운 포즈

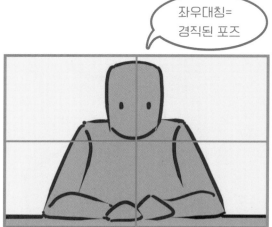 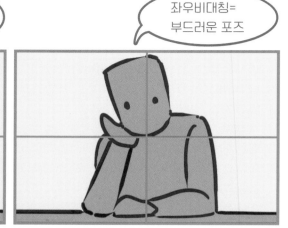

면접관이나 화가 난 사람 등 경직된 이미지

얼굴을 기울이고 턱을 괴면 좌우비대칭의 편안한 포즈가 된다.

좌우대칭이 효과적인 그림

좌우대칭은 자연계에는 거의 없는 일상적이지 않은 형태입니다. 따라서 다가가기 힘든, 위엄이 넘치는 모습을 표현할 수 있습니다. 레이아웃 속에서 효과적으로 사용하면 긴장감을 표현할 수 있습니다.

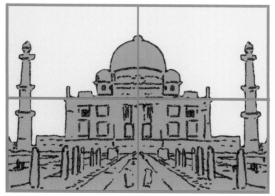

좌우대칭의 건물은 장엄한 인상을 연출한다

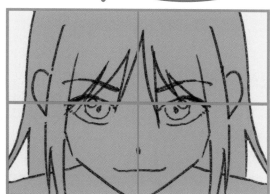

좌우대칭의 얼굴은 보는 사람에게 강한 인상을 남긴다

COLUMN 그림의 완성도는 대부분 '전체'에서 정해진다

'준비가 8, 실제 일은 2'라는 말은 준비와 설계 단계가 제대로면 80%는 성공한 것과 같다는 의미입니다. 그림을 그리는 과정을 놓고 보면 어떤 그림이든 방침과 구성 등의 밑그림 작업이 완성도를 거의 좌우합니다.

'그림의 정수는 디테일에 있으니까, 최대한 멋지게 그리자'라는 생각으로 세부에 집중하기 쉬운데, 그러면 그리는 도중에 방침이 계속 바뀌고 결국 생각과 다른 그림이 됩니다. 우선 좋아하는 그림을 단순한 구조로 분석해 보세요. 전체의 배치와 구성으로 방침이 정해져 있고, 무엇을 보여주고 싶은지가 명확하게 알 수 있습니다.

전체를 꼼꼼하게 파악하고 그리세요. 예를 들어, 2시간 동안 그림 한 장을 완성한다면, 전체(기획, 구성, 자료 수집, 이미지 러프)에 1시간, 중간(밑그림)에 30분, 세부(펜선 작업)를 30분으로 배분합니다. 애니메이션 제작 기간이 2년이라고 하면, 기획, 각본, 디자인, 콘티 등 전체의 구성을 정하는 데 1년 반, 전화 제작(중간 이후)에 반년 정도인 작업도 드물지 않습니다. 전체 구성 단계에서는 인원과 예산도 많지 않아 언제든지 수정이 가능합니다. 그러나, 일단 중간 이후까지 진행하면 되돌릴 수 없고, 전체의 설계 실수를 세부에서 개선하는 것은 불가능합니다.

'전체' 단계에서 꼼꼼하게 준비하는 것이 그만큼 중요합니다.

중간을
그리는 요령

'중간'은 전체에서 구분한 대강의 실루엣 내부를 색의 면
으로 구분합니다. 전체 다음에 바로 세부를 그리는 것이
아니라, 머리카락과 피부, 옷 등 내부의 사이즈와 배치로
나뉘는 중간을 그립니다. 전체의 다음에 중간을 넣으면,
세부에서는 선을 정리하는 작업에 집중할 수 있습니다.

색으로 면을 구분한다

머리카락과 피부, 옷 등 색이 바뀌는 곳을 기준으로 면을 구분합니다. 각 부분의 크기를 생각하여 알맞
은 위치와 각도를 정합니다.

색을 기준으로
면을 구분한다

※ 디지털이라면 실제 색을 사용해 밑그림을
그립니다. 아날로그라면 구분하기 쉽도록
머리카락을 색연필로 흐릿하게 칠합니다.

이 그림은 얼굴과 오른쪽 눈 등 중
앙 부근에 있는 것부터 구분하면
전체 배치의 밸런스를 잡기 쉽다 .

위치에만 집중한다

전체와 마찬가지로 바른 각도와 크기로 그리는 것에 집중하세요. 중간에서 밸런스 좋은 위치를 잡을 수 있으면, 세부에서 묘사를 더해주는 것으로 좋은 그림이 됩니다. 위치를 바르게 잡으려면 직선과 단순한 도형처럼 알기 쉬운 형태로 구분하세요.

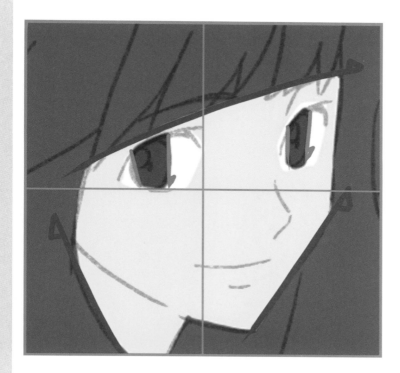

중간의 피부와 눈

빛과 동공 등의 세부는 일단 무시하고, 색이 바뀌는 면을 파악한다. 삼각형과 사다리꼴 같은 단순한 형태로 구분하고, 방향과 위치만 잡아준다.

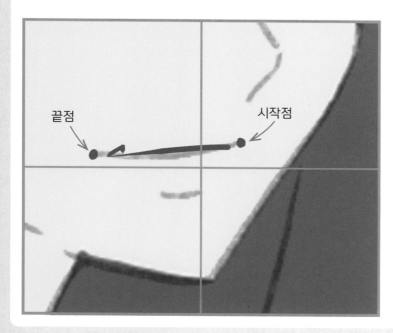

끝점　　　시작점

중간의 입

시작점과 끝점, 곡선이 시작되는 위치를 정한다. 처음부터 매끄러운 곡선으로 그리려고 하면, 위치를 잡기 어렵고 원하는 형태를 표현할 수 없다.

중간 단계에서 위치를 확실히 정하자

단순한 형태로 파악한다

중간 단계는 최대한 단순한 형태로 그리고 바른 방향과 위치로 배치하는 것이 중요합니다. 특히 눈과 귀는 익숙한 그림의 표현이므로 무심코 묘사하기 쉬운데, 그러면 방향이 모호해집니다.

중간의 눈

눈꺼풀 묘사를 하기 쉽지만, 그러면 방향을 파악하기 어렵다. 대강 삼각형으로 형태를 잡고, 눈의 방향과 검은자위의 위치를 정하자. 일단 단순한 형태로 파악하면 시선의 방향을 정하기 쉽다.

중간의 귀

귀는 무심코 내부까지 그리는 사람이 많은데, 세부는 마지막에 정리하자. 직사각형의 모서리를 잘라내면 형태를 잡기 쉽다. 얼굴 전체와 눈의 위치 관계를 단순한 형태로 배치하자.

보조선을 사용하자

전체 단계와 마찬가지로 중간이라도 필요에 따라서 프레임을 사용하세요. 프레임뿐 아니라 수평, 수직의 보조선을 긋고, 보조선을 기준으로 바른 위치와 각도를 잡아보세요.

그리고 싶은 대상이 세로로 긴지, 가로로 긴지, 우선 프레임으로 전체 형태를 잡자

배경 등 주위와의 밸런스를 보고, 상하좌우 대칭을 피하면서 선의 방향을 정한다. 필요에 따라서 보조선을 사용하자

가운데에 표시를 하자

예를 들어, 직선의 1/4 지점을 찾을 때 감각에만 의존하기보다 중앙을 정한 뒤에 다시 절반을 나누면 더 정확하게 찾을 수 있습니다. 곡선을 그릴 때도 우선 중앙을 정한 뒤에 같은 간격으로 등분하면 쉽습니다.

곡선

시작점과 끝점을 직선으로 연결하면 중앙을 간단하게 찾을 수 있다. 익숙해지면 보조선 없이도 가능해진다. 그리면서 위치를 찾기가 쉽지 않은 만큼, 중간에서 직선으로 위치와 방향을 정하고, 묘사는 세부에서 한다.

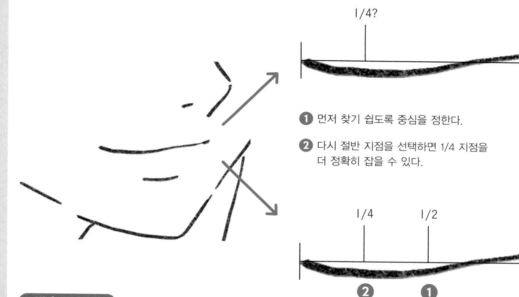

무작정 1/4 지점을 찾기 어렵다.

1/4?

❶ 먼저 찾기 쉽도록 중심을 정한다.

❷ 다시 절반 지점을 선택하면 1/4 지점을 더 정확히 잡을 수 있다.

1/4 1/2

❷ ❶

반측면 얼굴

중앙 부근에 있는 파츠부터 배치하면 나머지 부분의 배치도 쉽다. 반측면 얼굴은 앞쪽의 눈이 중앙 부근에 있고, 안쪽 눈과 코, 귀 등을 차례로 잡아나가면, 자연스럽게 전체를 파악할 수 있다.

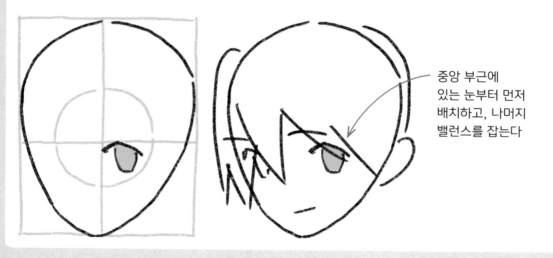

중앙 부근에 있는 눈부터 먼저 배치하고, 나머지 밸런스를 잡는다

세부를 그리는 요령

'세부'는 전체, 중간을 기초로 완성에 가깝게 선화로 정리하는 단계입니다. 전체와 중간에서 위치를 바르게 잡으면, 끝에 선의 묘사나 질감에 집중할 수 있습니다. 단순, 단조, 평행을 피하면서 자연스럽게 완성해 보세요.

선을 정리한다

지금까지 그린 선을 정리합니다. 만약 보조선과 불필요한 선이 많아서 정확한 선을 찾기 힘들 때는 지우개로 흐릿하게 지우거나 디지털의 레이어 기능을 활용해 흐릿하게 표시하면 적절한 선을 선택하기 쉽습니다.

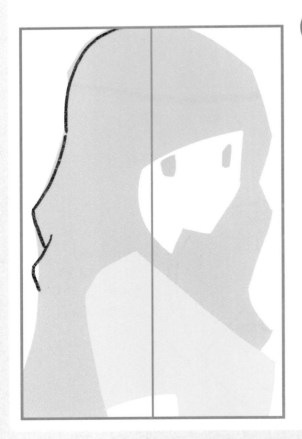

선을 정리한다

짧은 선을 이어서 긴 선처럼 보이게 하려면

붓으로 글을 쓸 때처럼 선의 시작과 끝을 점차 가늘어지는 형태로 끝점의 선①에 시작점의 선②가 겹치게 그으면 자연스럽게 이어진다. 모든 선이 완성 이미지에 적합하도록 선의 방향과 각도에 주의해서 그리자.

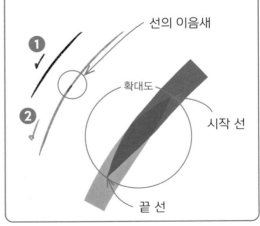

선의 이음새

확대도

시작 선

끝 선

단순, 단조, 평행을 피한다

세부에서는 휘거나 꺾인 다양한 곡선으로 입체감과 질감을 묘사하면서 선을 정리합니다. 자연에 있는
사물 대부분이 비대칭이므로, 습관에 의존하지 않고 평행과 대칭이 되지 않도록 의식해서 그려보세요.

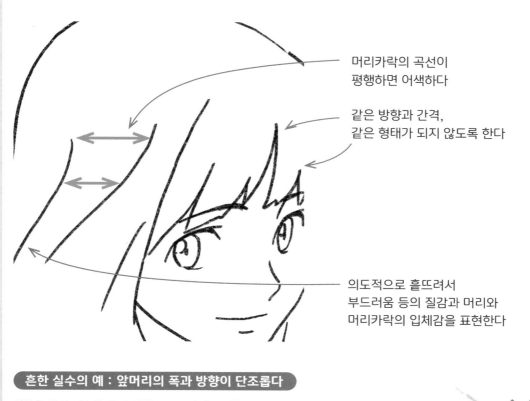

머리카락의 곡선이
평행하면 어색하다

같은 방향과 간격,
같은 형태가 되지 않도록 한다

의도적으로 흩뜨려서
부드러움 등의 질감과 머리와
머리카락의 입체감을 표현한다

흔한 실수의 예 : 앞머리의 폭과 방향이 단조롭다

사람은 항상 비슷한 폭과 방향으로 그리려는 경향
이 있으므로, 자연스러워지도록 의식해서 흩뜨려놓
을 필요가 있다.

빈틈의 간격과 깊이,
선의 각도 등이 거의 동일하면 부자연스럽고,
머리카락의 흐름과 질감을 표현하기 어렵다

정점을 옮기는 방법

세부 단계는 의식적으로 불규칙하게 그리지 않으면 단조로워지기 쉽습니다. 상하좌우 대칭이 되지 않도록, 선과 형태의 정점을 중앙에서 벗어나는 위치로 옮겨보세요.

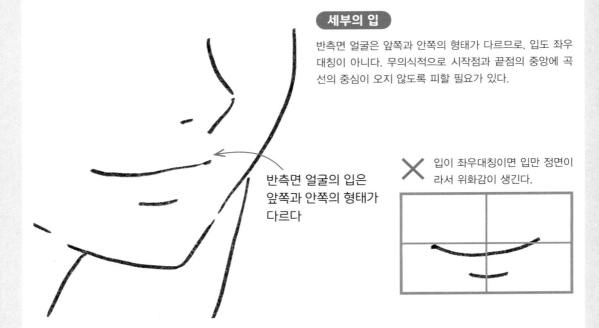

세부의 입

반측면 얼굴은 앞쪽과 안쪽의 형태가 다르므로, 입도 좌우 대칭이 아니다. 무의식적으로 시작점과 끝점의 중앙에 곡선의 중심이 오지 않도록 피할 필요가 있다.

반측면 얼굴의 입은 앞쪽과 안쪽의 형태가 다르다

✕ 입이 좌우대칭이면 입만 정면이라서 위화감이 생긴다.

세부의 머리카락 곡선

곡선의 뾰족한 부분은 대칭인 위치에 오기 쉽다. 상하좌우로 대칭이 아닌지 확인하고, 대칭을 찾았다면 정점의 위치를 옮긴다.

곡선의 깊이에도 차이를 두면 더 자연스럽다

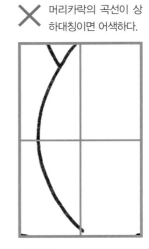

✕ 머리카락의 곡선이 상하대칭이면 어색하다.

전체, 중간, 세부의 본질

그림을 그리는 단계를 세 개로 나눈 이유는 단순한 작업, 즉 하나의 포인트에 집중하는 것이 목적입니다. 경험이 적을수록 크기, 배치, 형태를 동시에 그리려고 애쓰다가 균형을 무너뜨립니다. 전체, 중간, 세부로 단계를 나누고 착실하게 형태를 그려보세요.

전체 '크기'에 집중

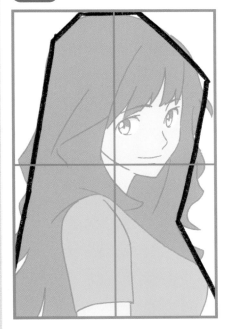

중간 '배치'에 집중

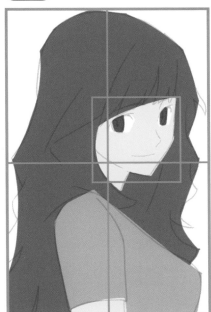

세부 '선화'에 집중

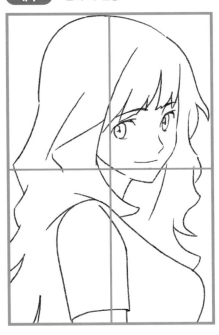

> **습관이나 선입견을 버리는 방법은 단순화와 프레임**
>
> 이미지와 세부에 얽매이면 그냥 내가 그릴 수 있는 그림이 될 뿐이다. 전체와 중간에서는 습관이나 선입견을 버릴 수 있도록 직선과 단순한 형태로 그리자. 얼굴과 머리 모양, 가슴처럼 눈이 가기 쉽고 인상에도 남는 부분은 그림을 크게 그리는 경향이 있다. 어색하지 않도록 프레임을 사용해 전체의 밸런스를 정하고 그리자.

그리기 전에 알아두면 좋은 것

긴 스트로크를 목표로 부드러운 그림을 그리자

연필은 길게, 약한 힘으로 잡으세요. 길게 잡으면 부드러운 스트로크를 그릴 수 있습니다. 또한 강한 필압으로 그을 수 있는 선은 한정적이어서 어색한 그림이 됩니다. 건초염의 원인이 되기도 하므로, 오랫동안 그리기 위해서는 최대한 힘을 빼고 그려보세요.

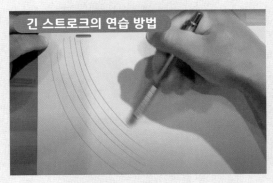

긴 스트로크의 연습 방법

스트로크란 한 획으로 그릴 수 있는 선의 길이를 뜻한다. 전체, 중간 등 큰 형태를 잡을 때는 연필을 최대한 길게 잡는다. 손으로 가리는 부분이 없어서 전체의 밸런스를 잡기 쉽다. 왼쪽 사진처럼 긴 스트로크에 집중해서 연습해 보자.

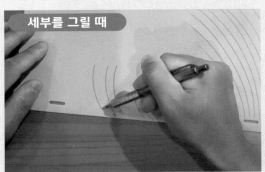

세부를 그릴 때

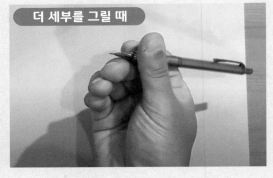

더 세부를 그릴 때

눈처럼 세부를 묘사할 때는 조절하기 쉽게 연필을 짧게 잡는다. 힘을 뺀 상태로 자유롭게 그을 수 있도록 연습하자.

더 세부와 작은 캐릭터를 그릴 때는 연필의 앞부분을 짧게 잡기도 한다. 단, 스트로크가 짧고, 큰 형태를 잡는 데는 적합하지 않다.

길게, 약한 힘으로 잡는 장점

연필을 약한 힘으로 길게 잡으면, 익숙해지기 전까지는 안정감이 없지만, '스트로크의 길이가 성장의 지침'이라고 할 정도로 매일 선을 긋는 연습이 쌓이면 실력 향상에 큰 영향을 미칩니다.

> **이런 장점이!**
> ☑ 긴 스트로크로 선을 그을 수 있다
> ☑ 손으로 그림을 가리지 않아, 항상 전체적인 밸런스를 볼 수 있다
> ☑ 건초염 예방으로 많은 그림을 그릴 수 있다

다양한 크기의 그림을 그려보자

초보자는 일단 그리기 쉬운 크기의 그림에 익숙해지는 것이 중요합니다. 더 잘 그리고 싶은 사람은 인물을 작게 그리는 '롱'이나 '바스트업', '업' 등의 다양한 크기에 알맞은 선으로 구분해서 그리면 표현의 폭을 넓힐 수 있습니다.

미디엄 사이즈

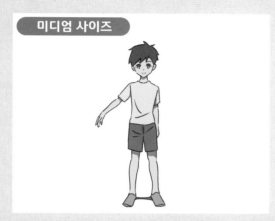

전신 혹은 무릎 위까지를 그리는 롱과 업의 중간. 캐릭터의 특징까지 그릴 수 있다.

바스트 사이즈

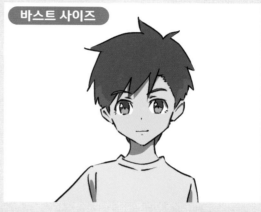

미디엄 사이즈의 일종. 가슴 위를 그리고 캐릭터의 표정까지 확실히 표현할 수 있다. 바스트업이라고 부르기도 한다.

롱 사이즈

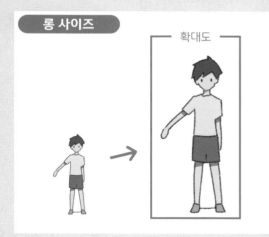

확대도

멀리서 본 상태. 얼굴과 옷의 세부는 표현할 수 없어서 선을 생략하고, 머리카락, 피부, 옷 등을 대강 색으로 구분한다.

업 사이즈

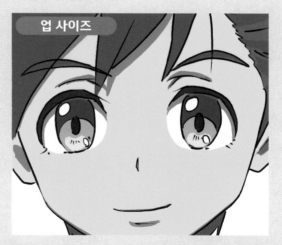

얼굴이나 눈 등 일부분만 아주 가까운 위치에서 본 상태. 눈동자와 속눈썹 등의 질감까지 표현할 수 있다.

단순한 확대, 축소가 아니라 선의 밀도가 거리감과 크기에 따라 달라진다. 업 사이즈의 그림에서 정보량이 적으면 가까워 보이지 않으며, 롱 사이즈의 그림에서 세부까지 묘사하면 멀리 떨어진 것처럼 보이지 않는다.

PART 2 파츠의 형태는 전체, 중간, 세부의 발상으로 배우자

좋아하는 캐릭터의 얼굴 형태를 가볍게 관찰해 보세요. 미소녀 캐릭터라면 원형인 머리에 삼각형 턱이 붙어 있고, 미청년 캐릭터라면 사각형에 가까운 형태일 것입니다. 캐릭터의 얼굴을 원, 삼각형, 사각형 같은 단순한 도형으로 바꿔보면 쉽게 이해할 수 있고, 기억에만 의존해서 그리는 것보다 더 간단히 재현할 수 있습니다. 또한 눈의 크기나 위치 등 얼굴의 비율도 보조선을 사용해서 분석하는 과정이 중요합니다. 세밀한 선화를 기억하는 것은 힘들지만, 단순한 도형과 비율은 기억하기 쉽고, 언제든 몇 번이든 같은 캐릭터를 그릴 수 있게 됩니다. 모작과 데생을 해도 좀처럼 그림이 좋아지지 않는 사람은 '단순화'가 잘 이뤄지지 않는 것이 원인입니다.

Part 2에서는 얼굴의 방향별로 파츠의 형태와 배치를 소개합니다. 눈, 코, 입, 귀의 기본 형태를 단순한 도형으로 기억하면 앞으로 다양한 캐릭터를 그릴 때 좋은 지침이 될 것입니다. 기본 위치 관계와 실패하기 쉬운 부분을 이해하고 그림의 흡수율을 높여 보세요.

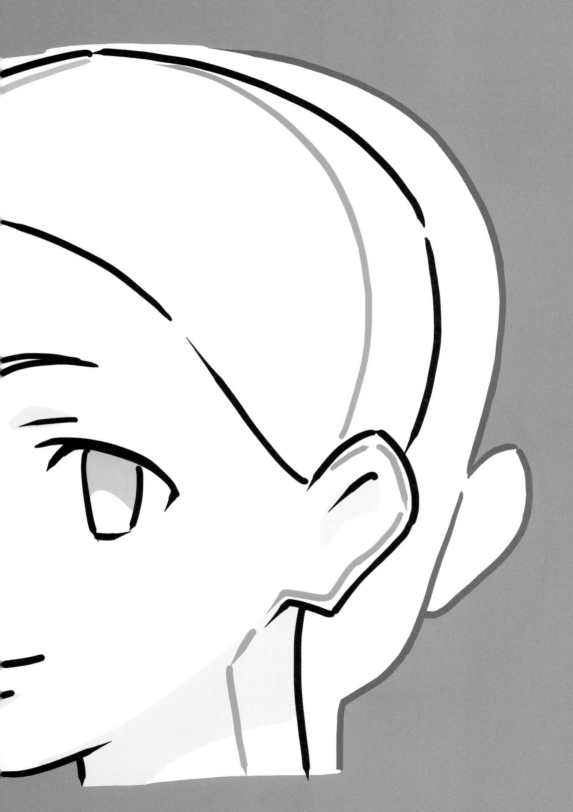

정면 얼굴의 기본을 알자

우선 기본 비율을 알아보겠습니다. 캐릭터에 따라 차이가 있으므로 어디까지나 기준에 불과하지만, 처음부터 습관이나 기억에 의존해서 연습하면 비슷한 얼굴만 그리게 됩니다. 얼굴의 기본 배치는 비율을 기준으로 이해하면 응용력이 생깁니다.

정면 얼굴의 기본 배치

정면 얼굴은 가장 흔한 형태이지만, 익숙한 만큼 밸런스가 약간만 어긋나도 위화감이 크게 느껴집니다. 아래 그림처럼 가로세로 비율에 알맞게 얼굴 전체의 프레임과 십자 보조선을 긋고, 파츠의 기본적인 위치 관계를 기억하세요.

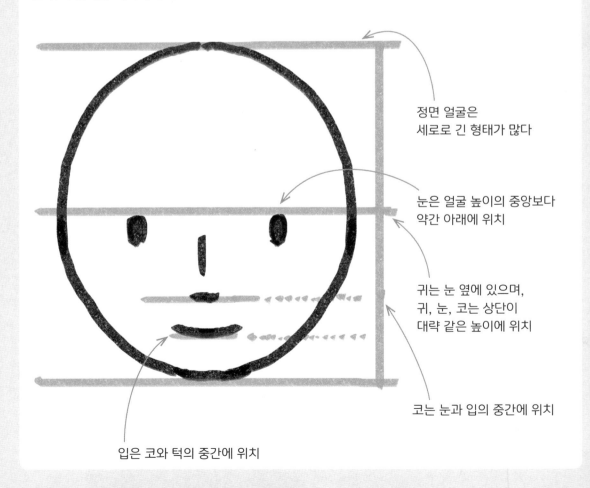

정면 얼굴은
세로로 긴 형태가 많다

눈은 얼굴 높이의 중앙보다
약간 아래에 위치

귀는 눈 옆에 있으며,
귀, 눈, 코는 상단이
대략 같은 높이에 위치

코는 눈과 입의 중간에 위치

입은 코와 턱의 중간에 위치

정면 프레임은 직사각형

성인의 얼굴은 대부분 계란 형이므로, 정면 얼굴의 프레임은 직사각형입니다. 얼굴의 형태는 캐릭터와 그림체에 따라서 달라지는 만큼, 표현하고 싶은 윤곽에 알맞은 프레임을 정하면 됩니다.

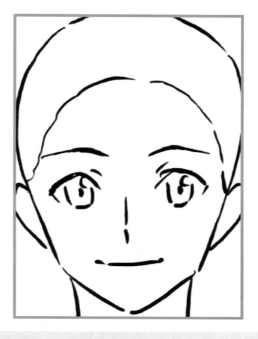

정면 얼굴은 세로로 길다

프레임을 사용해 전체의 크기와 높이를 정한 후, 윤곽을 잡는다.

정면 얼굴의 윤곽을 잡는 법

안정된 윤곽을 그리려면 프레임을 사용해 얼굴 전체의 크기와 비율을 정하세요. 습관에 의존하지 말고 단순한 형태로 그려보세요. 3가지 접근 방법을 소개합니다. 그리고 싶은 얼굴 윤곽의 형태와 이미지에 적합한 방법을 시험해 보세요.

① 사각형-모서리=리얼, 미청년 등에 적합

② 원+턱=미소녀, 어린아이 등에 적합

③ 반원+사다리꼴+삼각형=모든 캐릭터에 대응 가능

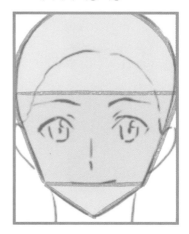

프레임의 네 귀퉁이를 잘라내고 좌우의 밸런스를 잡는다.

두개골이 동그란 형태에 가깝다. 어린 인상이 되기 쉽다.

약간 복잡하지만 두개골이 동그란 형태. 로우앵글과 하이앵글도 그리기 쉽다.

사다리꼴+삼각형으로 정면 얼굴을 그린다

반원+사다리꼴로 얼굴의 형태를 만들고, 끝에 삼각형으로 턱을 더하면, 얼굴의 형태를 조절하기 쉽습니다. 처음부터 곡선으로 완성형에 가까운 윤곽을 그리기는 어렵습니다. 전체부터 중간까지는 최대한 직선과 익숙한 도형으로 형태를 잡으세요.

얼굴 형태가 불안정한 사람은
프레임을 사용해서 얼굴 전체의
형태를 잡자

프레임으로
크기를 정한다

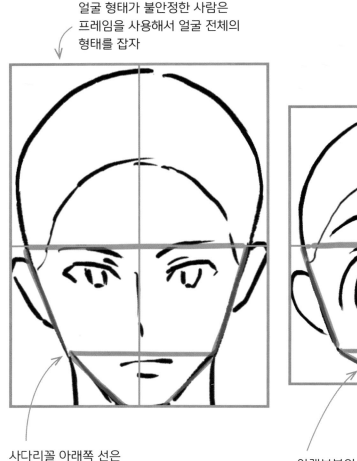

사다리꼴 아래쪽 선은
턱과 입 위치의 기준이 된다

아랫부분의 삼각형을 납작하게 누르면
어린아이가 된다. 어른은 사다리꼴과
삼각형이 세로로 길다

어른과 아이의 차이(정면 얼굴)

프레임의 형태를 눌러서 정사각형에 가깝게 그리면 어린아이의 얼굴 윤곽이 된다. 눈 높이의 경우, 어른은 얼굴 전체의 중간 부근, 어린아이는 아래쪽에 배치하고 위치를 낮출수록 어린 인상이 된다.

오른손잡이는 오른쪽 윤곽을 그리기 어렵다

정면 얼굴의 윤곽은 좌우의 밸런스가 잡힌 형태로 그리기 어렵습니다. 오른손잡이는 오른쪽 윤곽이 좁아지고, 왼쪽은 불룩하게 그리는 경향이 있습니다. 프레임과 십자선 등의 보조선을 사용하면서 좌우의 왜곡을 확인합니다.

✕　　　　　얼굴의 오른쪽이 좁다

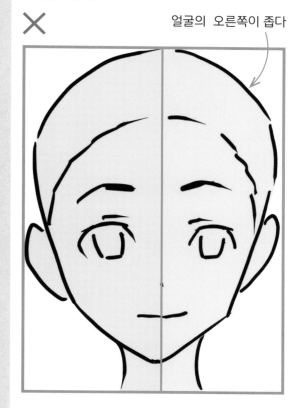

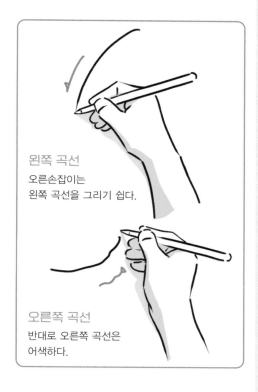

왼쪽 곡선
오른손잡이는
왼쪽 곡선을 그리기 쉽다.

오른쪽 곡선
반대로 오른쪽 곡선은
어색하다.

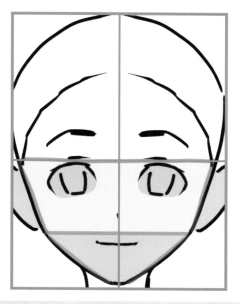

프레임과 보조선을 사용해, 얼굴과 눈, 코, 입, 턱 등을 면으로 나눠서 단순한 도형으로 바꿔보면, 좌우 폭을 균등하게 그릴 수 있다.

프레임과 보조선이 있으면 얼굴의 폭과 윤곽의 기울기 등의 문제를 바로 확인할 수 있다. 왜곡은 종이를 뒤집어서 비춰보거나, 그림을 좌우 반전시키면 확인할 수 있다.

정면 얼굴의 파츠 배치

지금부터 얼굴 각각의 파츠를 배치하는 방법을 설명합니다. 어떤 캐릭터를 그리더라도 균형감 있는 얼굴로 보이게 하는 법칙이 있습니다. 대강의 형태와 배치, 비율을 알면 그릴 때 도움이 됩니다.

눈의 간격은 눈 하나 크기

눈 사이의 간격에는 눈 하나가 들어가는 빈틈이 있습니다. 특히 미남, 미녀 캐릭터에서 쉽게 확인할 수 있습니다. 단, 이 비율은 어디까지나 기준일 뿐, 데포르메(과장)로 크게 그린 눈이나 멀리 떨어진 눈 등 그림체와 캐릭터에 따라서 달라집니다.

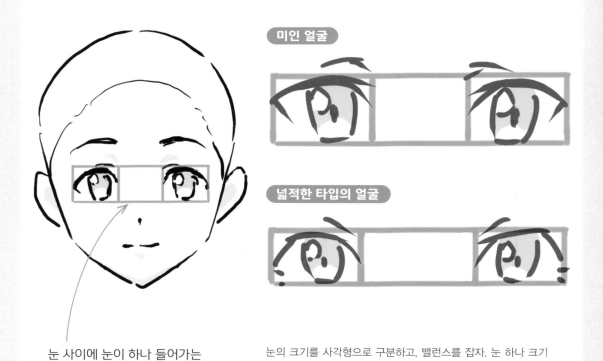

미인 얼굴

넓적한 타입의 얼굴

눈 사이에 눈이 하나 들어가는 크기의 빈틈이 있다

눈의 크기를 사각형으로 구분하고, 밸런스를 잡자. 눈 하나 크기 이상 떨어지면, 넓적한 얼굴이 된다.

코와 입의 배치는 옆얼굴을 참고하자

눈에서 턱 사이의 중앙에 코끝, 코끝에서 턱 사이의 중앙에 입이 오는 것이 기본입니다. 이 비율은 눈의 깊이나 윤곽에 따라서 달라지므로, 정면 얼굴을 그릴 때 옆얼굴을 참고하면서 조절하세요.

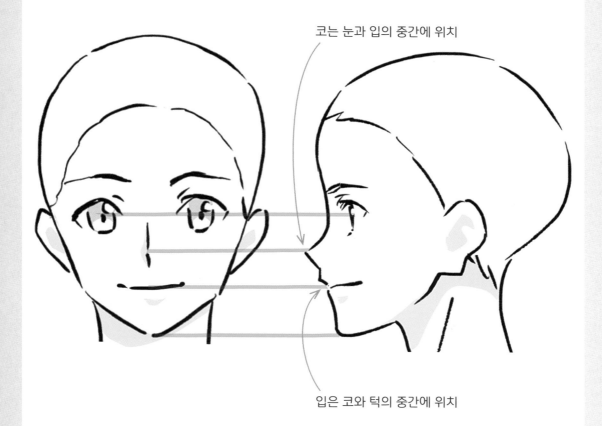

코는 눈과 입의 중간에 위치

입은 코와 턱의 중간에 위치

코가 높은 사람

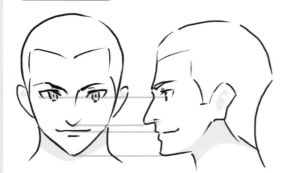

서양인처럼 코가 높고 긴 사람은 코끝이 입과 가깝고, 때로는 입과 겹치기도 한다.

턱이 짧은 사람

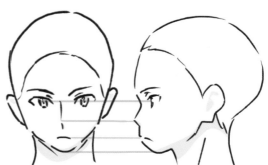

턱이 짧은 사람은 입의 위치가 낮아 보인다. 반대로 턱이 돌출된 사람은 입의 위치가 높아 보인다.

이마 경계는 정수리와 눈의 중간

이마 경계는 머리의 정수리에서 눈 사이의 중앙 부근에 있습니다. 캐릭터에 따라 위치는 다소 차이가 있습니다. 이마가 넓으면 밝고 귀여운 인상이 되지만, 어리게 표현하고 싶을 때는 이마 경계의 위치를 높이는 것보다 눈의 위치를 조금 내리는 것이 좋습니다.

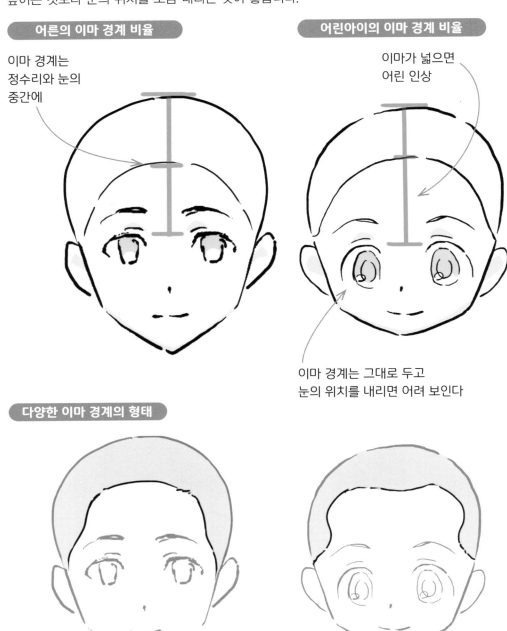

어른의 이마 경계 비율

이마 경계는 정수리와 눈의 중간에

어린아이의 이마 경계 비율

이마가 넓으면 어린 인상

이마 경계는 그대로 두고 눈의 위치를 내리면 어려 보인다

다양한 이마 경계의 형태

이마 경계의 위치와 형태는 사람마다 다양하다. 중간 단계에서는 면으로 나눠서 위치를 정하고, 세부 단계에서 캐릭터의 머리 모양에 알맞게 조절한다.

귀는 눈과 같은 높이에 위치

정면에서 보았을 때 귀의 상단과 눈의 상단은 높이가 같습니다. 옆에서 본 귀는 머리 중앙에 있습니다.

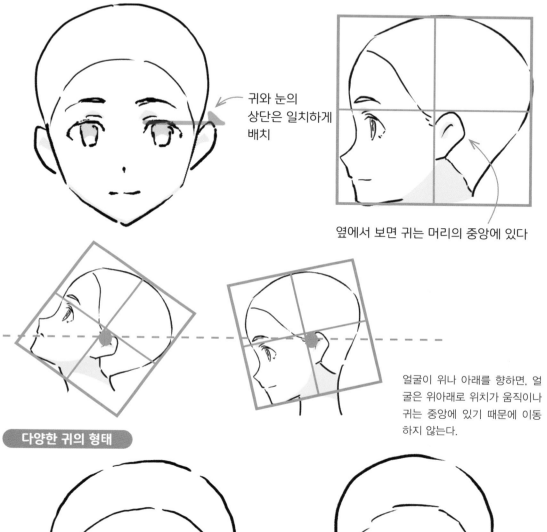

귀와 눈의 상단은 일치하게 배치

옆에서 보면 귀는 머리의 중앙에 있다

얼굴이 위나 아래를 향하면, 얼굴은 위아래로 위치가 움직이나 귀는 중앙에 있기 때문에 이동하지 않는다.

다양한 귀의 형태

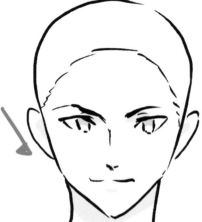

만화에서는 크고 넓은 귀를 정면 얼굴에 붙이기도 한다.

사실적인 정면 얼굴의 귀는 깊이감이 있는 얇은 형태로 보인다.

다양한 정면 얼굴

세로로 긴 얼굴에서 눈이 중앙 부근에 있으면 어른처럼 보이고, 둥근 얼굴에서 눈이 아래쪽에 있으면
어리게 보이는 식으로 연령대를 알기 쉬운 배치가 있습니다. 물론 개인마다 차이가 있지만, 쉽게 전달
할 수 있는 기호이므로 알아두면 편리합니다. 그러면 몇 가지 패턴을 살펴보겠습니다.

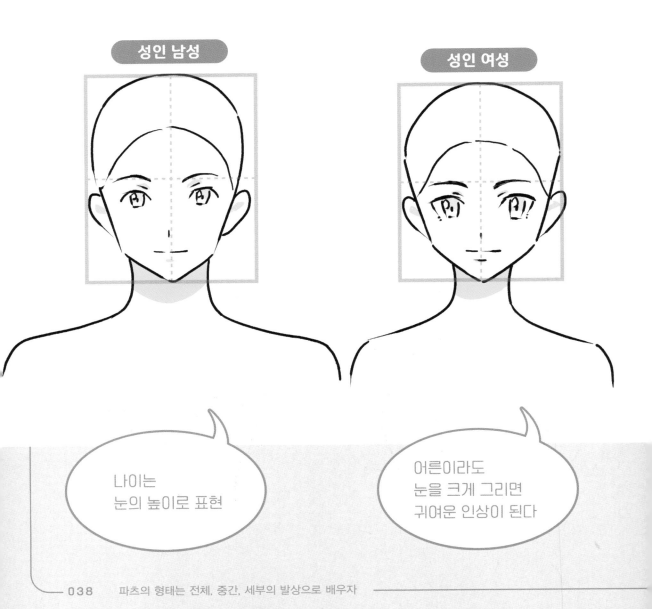

성인 남성

성인 여성

나이는
눈의 높이로 표현

어른이라도
눈을 크게 그리면
귀여운 인상이 된다

안정적인 윤곽을 그리려면

프레임을 사용해 얼굴 전체의 크기와 비율을 정한 뒤에, 그리고 싶은 얼굴의 윤곽을 단순한
형태로 그립니다. 습관에 의존하지 말고 그려보세요.

프레임

윤곽

➡ 31 페이지
'정면 얼굴의 윤곽을 잡는 법'
을 참고

소년, 소녀

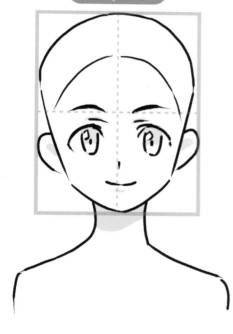

어린아이

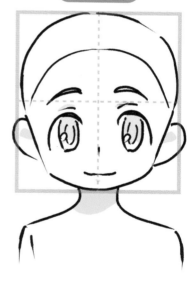

어른보다
눈을 약간 크게,
어깨를 좁게

눈을 아래쪽으로
크게 그리면
더 어려 보인다

옆얼굴의 기본을 알자

옆얼굴에도 알맞은 배치가 있습니다. 평소에는 사람의 얼굴을 바로 옆에서 볼 기회가 의외로 적고, 이미지만으로 그리면 밸런스가 무너지게 됩니다. 직접 보면서 그리는 것은 물론, 정면과 바로 위에서 내려다보았을 때의 파츠 위치도 생각하면서 입체감 있게 그립니다. 옆얼굴에도 정면 얼굴 이상으로 애니메이션이나 만화 특유의 표현이 있으므로, 패턴으로 익혀두세요.

옆얼굴 파츠의 기본 배치

정면 얼굴의 인상을 그대로 옆얼굴로 그리려고 하면, 눈의 폭이 넓어지거나 입체감이 약해지는 등 이상한 형태가 되기 쉽습니다. 정면 얼굴과 다른 옆얼굴 파츠의 형태를 알아둘 필요가 있습니다. 프레임과 십자 보조선으로 머리 전체와 얼굴 파츠의 기본 위치를 파악하세요.

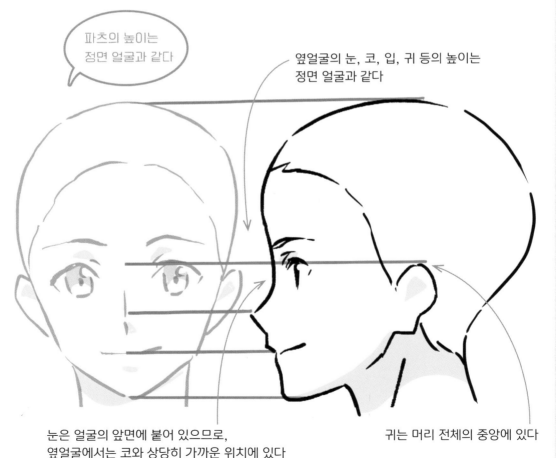

파츠의 높이는 정면 얼굴과 같다

옆얼굴의 눈, 코, 입, 귀 등의 높이는 정면 얼굴과 같다

눈은 얼굴의 앞면에 붙어 있으므로, 옆얼굴에서는 코와 상당히 가까운 위치에 있다

귀는 머리 전체의 중앙에 있다

옆얼굴의 프레임은 정사각형

정면 얼굴은 직사각형 프레임이었지만, 옆얼굴 전체의 형태는 정사각형에 가까운 프레임으로 구분할 수 있습니다. 두개골은 위에서 보면 앞뒤로 긴 타원이고, 얼굴 정면인 앞쪽의 폭보다 뒤쪽의 폭이 더 넓습니다. 코와 턱 등이 프레임 밖으로 벗어나기도 합니다.

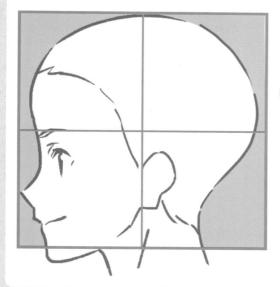

옆얼굴은
정사각형에
가깝다

머리는 앞뒤로 넓다. 후두부가
작아지지 않도록 균형을 잡자.

옆얼굴의 윤곽을 잡는 법

정면 얼굴과 같은 프레임과 보조선, 그리기 쉬운 형태를 사용해 습관과 기억을 배제합니다. 정면 얼굴과 마찬가지로 그리고 싶은 얼굴에 따라서 다양한 접근 방법이 있는데, 이번에는 형태를 잡기 쉬운 방법 2가지를 소개합니다.

❶ 사각−모서리+코=사실적, 미청년 등

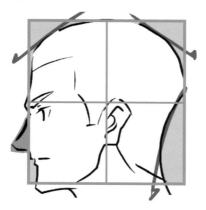

프레임의 모서리 3곳을 잘라내어
머리의 형태를 만든다.

❷ 원+턱=미소녀, 어린아이 등

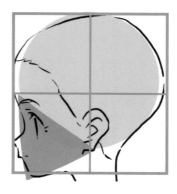

두개골이 동그란 형태에 가깝다. 목의
움직임을 표현하기 쉽다.

사각형-모서리+코로 옆얼굴을 그린다

머리 전체를 사각형으로 잡고, 모서리를 잘라내서 후두부를 만듭니다. 끝에 사각형으로 코, 입, 턱을 더하면 옆얼굴의 기본을 그릴 수 있습니다.

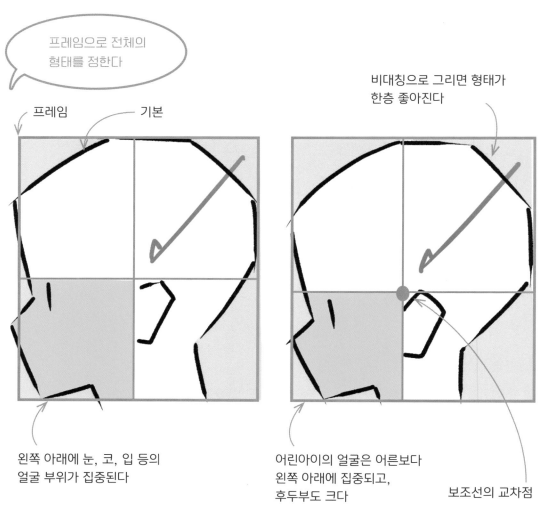

프레임으로 전체의 형태를 정한다

프레임

기본

비대칭으로 그리면 형태가 한층 좋아진다

왼쪽 아래에 눈, 코, 입 등의 얼굴 부위가 집중된다

어린아이의 얼굴은 어른보다 왼쪽 아래에 집중되고, 후두부도 크다

보조선의 교차점

어른과 어린아이의 차이(옆얼굴)

보조선의 교차점을 아래로 내려서 얼굴의 비율이 좁아지면 어린아이 얼굴의 비율이 된다. 눈의 위치를 내리고 후두부를 키우고, 동시에 귀의 위치도 아래로 옮겨서 이마를 키우고, 턱을 작게 줄인다.

귀의 위치는 머리 중앙

사람은 얼굴 앞면에 눈이 있으므로, 옆얼굴에서는 눈과 코가 무척 가깝습니다. 그러나 귀는 그렇지 않습니다. 귀는 볼의 안쪽, 두개골의 중앙보다 약간 아래쪽에 있습니다.

흔한 실수 예 : 귀의 위치가 모호

정면 얼굴의 눈과 귀를 그대로 옆얼굴에 그리면, 눈과 귀 사이에 공간이 없어지고 입체감이 사라진다. 머리 윗면을 의식하면서 각 부위의 배치를 정하자.

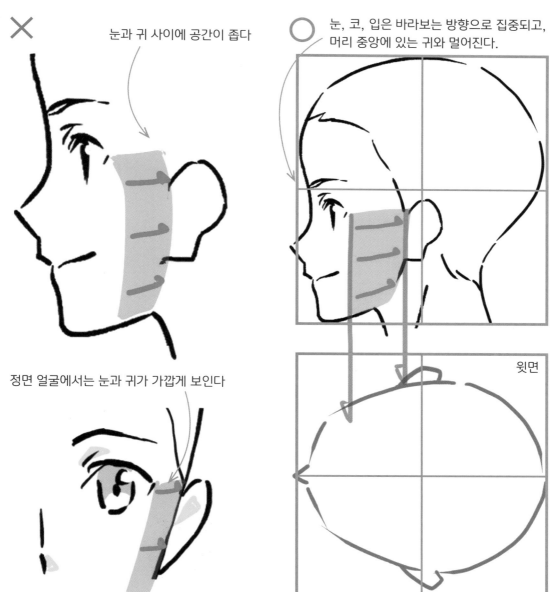

눈과 귀 사이에 공간이 좁다

눈, 코, 입은 바라보는 방향으로 집중되고, 머리 중앙에 있는 귀와 멀어진다.

정면 얼굴에서는 눈과 귀가 가깝게 보인다

윗면

정면 얼굴의 눈과 귀가 가깝게 보이는 이유는 머리가 둥글기 때문이다. 이미지대로 그리는 것이 아니라, 보조선을 사용해 바른 위치를 잡고, 윗면 등으로 확인하자.

옆얼굴의 파츠 배치

옆얼굴에는 옆얼굴의 눈, 코, 입 그리는 법과 형태가 따로 있습니다. 샘플을 잘 보고 그려보세요. 사진을 관찰하더라도 만화나 애니메이션의 기호(표현)처럼 되지 않도록 주의가 필요합니다. 파츠를 단순한 도형으로 바꿔보면 형태와 배치를 파악하기 쉽습니다.

옆얼굴의 눈은 삼각형으로 그린다

정사각형 프레임에서 눈의 위치를 먼저 정합니다. 다음은 모서리를 잘라내고, 삼각형으로 눈의 형태를 잡습니다. 눈을 삼각형으로 더하면 시선의 방향이 정해집니다.

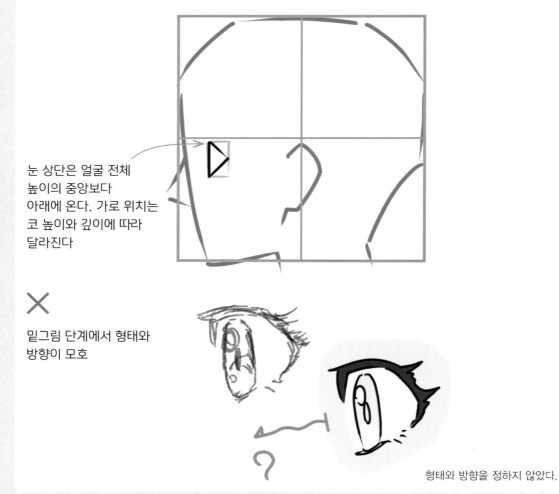

눈 상단은 얼굴 전체 높이의 중앙보다 아래에 온다. 가로 위치는 코 높이와 깊이에 따라 달라진다

✕

밑그림 단계에서 형태와 방향이 모호

형태와 방향을 정하지 않았다.

옆얼굴 눈의 프레임은 세로로 긴 직사각형

삼각형의 정점을 위아래로 움직여 눈꼬리의 위치를 정합니다. 위로 올리면 치켜뜬 눈, 아래로 내리면 처진 눈이 됩니다.

보통

정점이 프레임의 거의 중앙

치켜뜬 눈

정점이 프레임 위쪽에 위치

처진 눈

정점이 프레임의 아래쪽에 위치

다양한 눈 디자인

눈은 작품과 캐릭터에 따라서 모양이 다양하다. 기성 작가가 '이렇게 하면 귀엽다, 멋있다'라고 디자인한 이력이 존재하기 때문에, 사실적인 안구나 눈꺼풀의 형태뿐 아니라 눈동자가 움푹 들어간 표현도 있다. 어떤 눈을 그리고 싶은지 다양한 애니메이션이나 만화에서 눈을 표현한 방법을 참고하자.

흔한 실수의 예 : 옆얼굴의 눈동자 폭이 넓다

눈동자를 정면의 눈과 같은 폭으로 그리는 사람도 있는데, 옆얼굴이 아니라 반측면의 얼굴처럼 보인다. 옆얼굴의 눈은 정면의 절반 정도 줄인 형태로 잡으면, 옆 방향을 표현하기 쉽다.

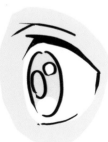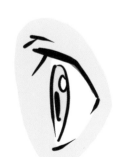

정면의 눈

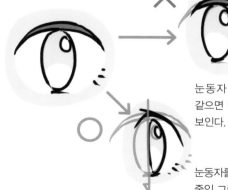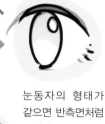

눈동자의 형태가 같으면 반측면처럼 보인다.

눈동자를 절반으로 줄인 그림

눈썹은 눈 위로 비스듬한 위치에 붙어 있다

옆얼굴의 눈썹은 바로 위가 아니라 반측면 위에 그립니다. 눈썹은 눈에 땀이 들어가지 않도록 지붕 역할을 하므로 눈보다 앞으로 나옵니다. 역할과 얼굴의 입체감을 생각하면서 위화감이 없는 위치에 그리세요. 단, 눈썹의 높이와 형태는 캐릭터와 표정에 따라서 다릅니다.

 눈과 눈썹의 높이가 같다

 눈썹이 눈보다 앞으로 나온다

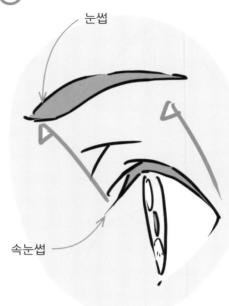

입체감이 없어진다. 기능이 없는 디자인과 기호로 눈썹이 표현되었다.

사실적인 눈썹은 눈보다 앞으로 나온다.

눈썹과 속눈썹은 지붕과 차양의 관계

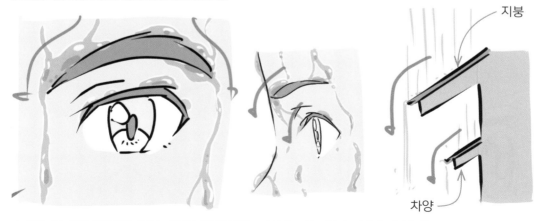

눈썹과 속눈썹은 이마에서 흐르는 땀과 비를 막아주는 이단 구조인 지붕과 차양의 역할을 한다. 그릴 때에도 눈썹의 역할을 이해할 필요가 있다.

코, 입, 턱은 나중에 그려 넣는다

코, 입, 턱은 얼굴 전체를 둘러싸는 사각형 프레임 바깥쪽에 그려 넣는 방법과 프레임에서 콧날을 나타내는 곡선으로 표현하는 방법이 있습니다. 최대한 간단하고 정확한 형태를 잡을 수 있는 방법을 모색하고, 적절한 방법을 선택하세요.

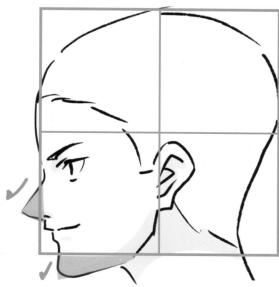

코가 높으면 프레임 밖으로 나온다.

코가 낮으면 코와 입도 프레임 속에 들어온다.

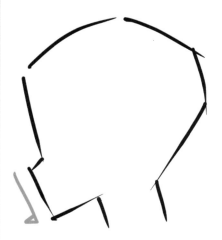

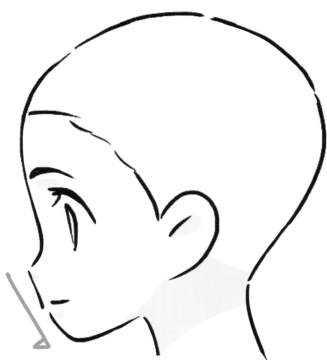

코와 입을 함께 표현한 디자인도 있다. 또한 코와 입의 굴곡이 있는 캐릭터도 중간까지는 하나의 덩어리로 처리하면 균형있게 그릴 수 있다(48페이지 참조).

얼굴이 커지는 이유

인상이 강한 얼굴은 필요 이상으로 크게 그리는 사람이 많아서, 어색하고 밸런스가 나쁜 그림이 되기 쉽습니다. 중간에서 파츠의 위치와 높이를 잡은 뒤에, 정확하게 면을 나누는 것이 중요합니다.

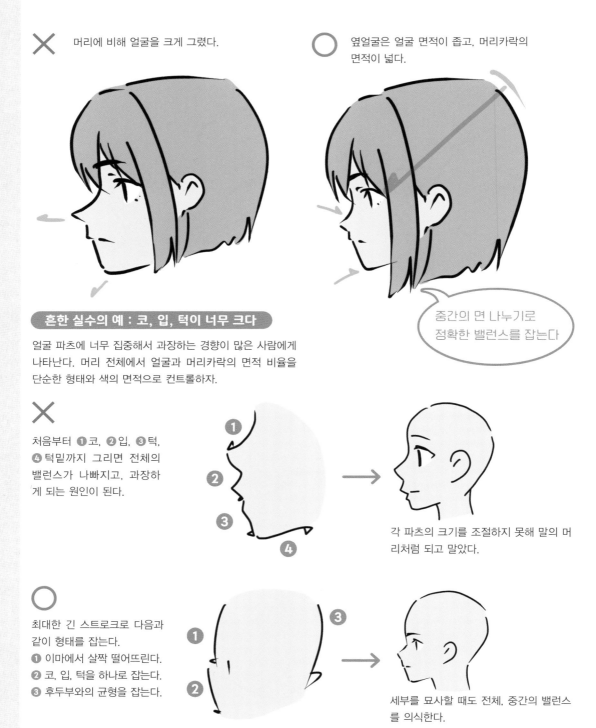

✕ 머리에 비해 얼굴을 크게 그렸다.

○ 옆얼굴은 얼굴 면적이 좁고, 머리카락의 면적이 넓다.

흔한 실수의 예 : 코, 입, 턱이 너무 크다

얼굴 파츠에 너무 집중해서 과장하는 경향이 많은 사람에게 나타난다. 머리 전체에서 얼굴과 머리카락의 면적 비율을 단순한 형태와 색의 면적으로 컨트롤하자.

중간의 면 나누기로 정확한 밸런스를 잡는다

✕

처음부터 ❶코, ❷입, ❸턱, ❹턱밑까지 그리면 전체의 밸런스가 나빠지고, 과장하게 되는 원인이 된다.

각 파츠의 크기를 조절하지 못해 말의 머리처럼 되고 말았다.

○

최대한 긴 스트로크로 다음과 같이 형태를 잡는다.
❶ 이마에서 살짝 떨어뜨린다.
❷ 코, 입, 턱을 하나로 잡는다.
❸ 후두부와의 균형을 잡는다.

세부를 묘사할 때도 전체, 중간의 밸런스를 의식한다.

흔한 실수의 예 : 얼굴 파츠가 넓다

정면 얼굴이라도 눈과 입은 인상이 강해서 윤곽을 가득 채울 정도로 크고 넓게 그리기 쉽다. 배치가 나쁘면 파츠를 아무리 잘 그려도 밸런스가 나쁜 얼굴이 된다. 적절한 배치, 비율을 알고, 샘플을 잘 관찰해 보자.

 얼굴 파츠가 윤곽을 가득 채울 정도로 넓어서 밸런스가 나쁜 얼굴이 되었다.

 얼굴 파츠의 밸런스가 좋고, 머리 전체의 중앙 아래에 집중되어 있다.

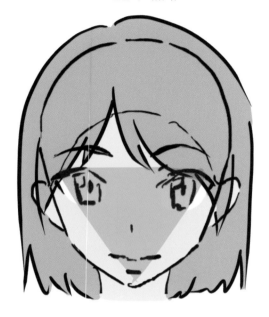

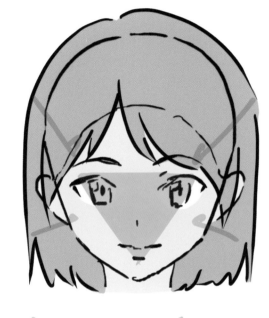

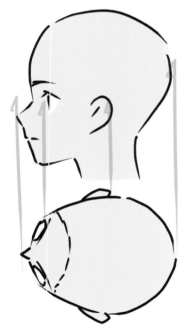

윗면

옆얼굴도 윗면을 참고하면 위치가 정확하다.

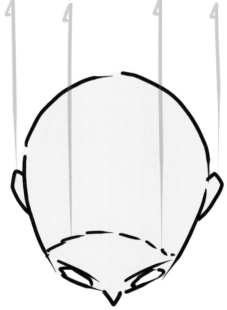

윗면에서 위치 관계를 확인해 보자. 정면 얼굴도 눈이 윤곽의 바로 옆에 붙어 있는 것이 아니다.

다양한 옆얼굴

옆얼굴도 그리고 싶은 생김새에 따라서 전체의 형태가 다릅니다. 어른과 어린아이도 후두부와 얼굴 부분의 비율에 차이가 있기 때문에, 그리고 싶은 얼굴에 알맞은 전체의 형태를 먼저 정합니다. 파츠의 형태와 배치가 정면 얼굴과 다르다는 것에 주의가 필요합니다.

어른

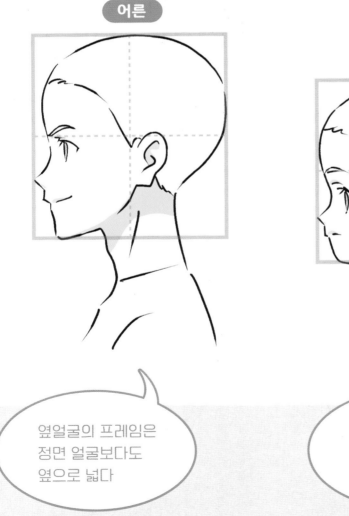

어린아이

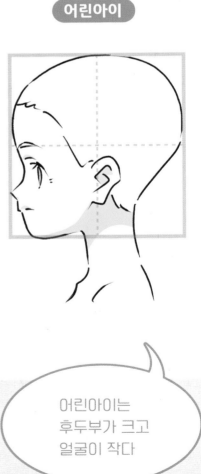

옆얼굴의 프레임은 정면 얼굴보다도 옆으로 넓다

어린아이는 후두부가 크고 얼굴이 작다

코, 입, 턱의 밸런스

프레임 바깥에 그릴 때와 프레임 속에 그릴 때가 있습니다. 그리고 싶은 그림에 알맞은 방법을 선택하세요.

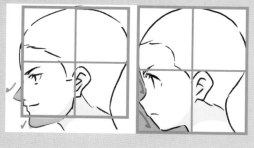

➡ 47 페이지
'코, 입, 턱은 나중에 그려 넣는다'를 참고!

강인한 인상

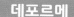
데포르메

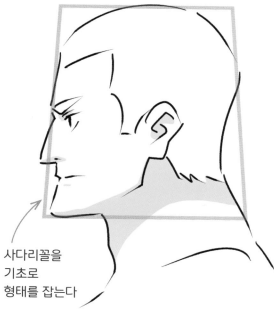

사다리꼴을
기초로
형태를 잡는다

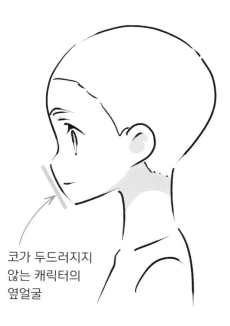

코가 두드러지지
않는 캐릭터의
옆얼굴

기초가 사다리꼴이면
투박한 형태가 된다

코와 입이
거의 일직선인 디자인

반측면 얼굴의 기본을 알자

반측면 얼굴을 그릴 때는 정면 얼굴과 옆얼굴을 잘 이해할 필요가 있습니다. 방향에 따라서 정면 얼굴과 옆얼굴의 요소가 섞이는 만큼, 참고할 그림을 잘 보면서 그려보세요. 옆면이 보이면 입체감이 생기고, 얼굴이 반측면으로 보입니다. 먼저 단순한 입체로 각도 변화의 기본을 배우고, '반측면 얼굴'의 형태를 아는 것이 습득의 지름길입니다.

반측면 45° 얼굴 파츠의 기본 배치

반측면 얼굴을 그릴 때에 습관적으로 얼굴을 기울이거나 깊이감을 더하는 사람이 많은데, 형태를 이해하려면 먼저 반측면 45°의 얼굴을 수평으로 그릴 수 있게 연습하세요. 옆, 반측면, 정면의 얼굴은 파츠의 높이가 모두 같습니다.

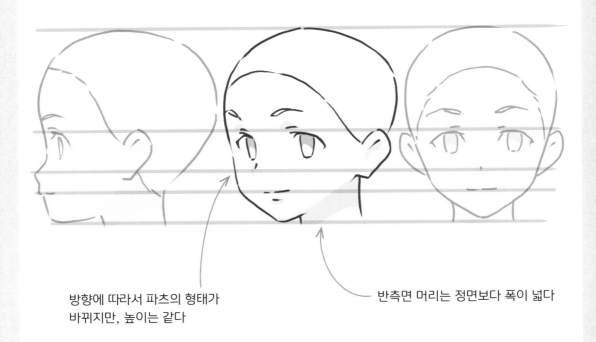

방향에 따라서 파츠의 형태가 바뀌지만, 높이는 같다

반측면 머리는 정면보다 폭이 넓다

반측면 45°얼굴 ≒ 옆얼굴 70%+정면 얼굴 30%

중심을 정확히 나누는 선을 중심선이라고 합니다. 반측면 45° 얼굴의 정면 중심선은 옆얼굴의 70% 정도 위치를 지닙니다. 따라서 눈, 코, 입의 인상은 옆얼굴에 가깝고, 귀와 후두부는 정면 얼굴의 인상에 가까워집니다.

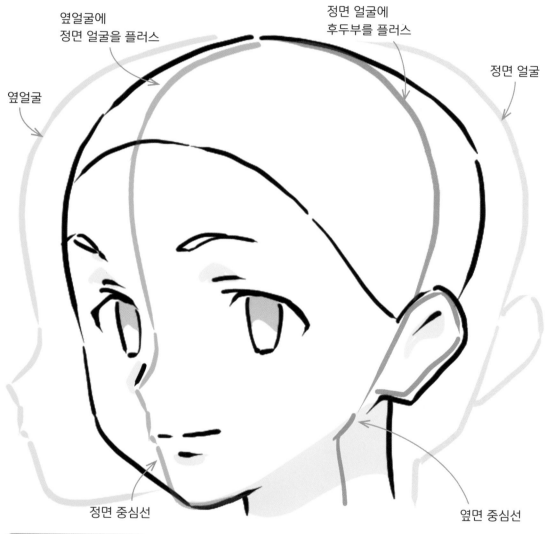

옆얼굴에
정면 얼굴을 플러스

정면 얼굴에
후두부를 플러스

정면 얼굴

옆얼굴

정면 중심선

옆면 중심선

코를 기준으로 보면…

옆얼굴의 코 형태를 100%, 정면을 0%라고 하면, 반측면 45°에서는 70%가 된다. 반측면 45°에서 코는 정면과 옆면의 중앙이 아니라, 상당히 옆면에 가까운 형태가 되는 것을 기억하자.

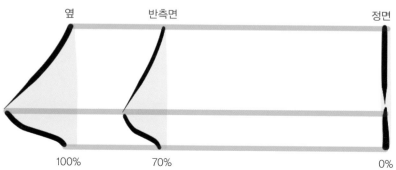

옆 반측면 정면

100% 70% 0%

얼굴 방향은 입체로 이해하자

얼굴의 정면과 옆면의 형태 변화를 입체로 살펴보겠습니다. 반측면일 때 눈과 귀의 위치 변화를 더 쉽게 이해할 수 있습니다.

얼굴을 상자로 바꿔보면 정면과 측면의 형태 변화가 명확해진다. 또한 머리의 폭은 반측면 45°일 때 최대가 된다. 엄밀하게 상자와 사람의 머리는 다르지만, 얼굴의 입체 변화에 참고하자.

정면과 옆면의 얼굴 변화

입체에서 한 단계 나아가서 얼굴 정면의 형태 변화를 동전의 회전으로 살펴보겠습니다. 반측면 45°의 얼굴은 아직 옆쪽에 가깝고, 옆면이 넓어 보입니다.

눈과 귀의 위치는 정면, 옆면의 형태
변화에 따라간다.

옆면을 의식하고 귀는 안쪽에 배치한다

옆얼굴과 반측면 45°에서 본 귀의 위치 변화를 윗면으로 분석해 보았습니다. 코는 정면, 귀는 각각 옆면의 중심선에 위치하지만, 귀는 안쪽으로 들어가는 만큼 코보다도 위치가 크게 달라집니다. 반측면 얼굴에서는 옆면을 확실하게 파악하는 것이 중요합니다.

윗면

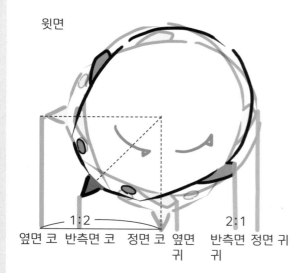

1:2

| 옆면 코 | 반측면 코 | 정면 코 | 옆면 귀 | 반측면 귀 | 정면 귀 |

옆→반측면 45°→정면으로 머리의 방향이 45°씩 바뀌는데, 정면에서 보았을 때 코의 위치는 1:2 정도 이동한다. 반측면의 코가 70% 커지는 이유다(53페이지 참조)

흔한 실수의 예 : 귀의 위치가 모호

반측면 얼굴에서 귀의 위치가 모호해지는 경우가 많은데, 그 원인은 '귀가 눈에 가까이 있다'는 정면에서 본 선입견 때문이다. 옆면을 확실히 의식하자.

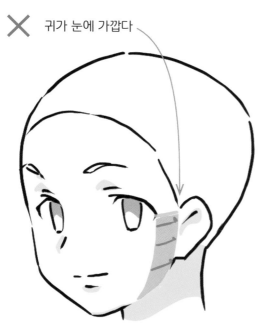

✕ 귀가 눈에 가깝다

귀의 위치가 모호해서 정면 얼굴처럼 눈 가까이에 배치했다.

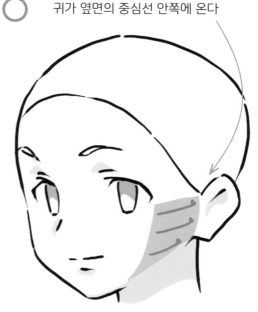

○ 귀가 옆면의 중심선 안쪽에 온다

눈과 귀 사이에 얼굴 옆면이 확실히 보인다. 옆면의 넓이야말로 반측면 얼굴의 특징이다.

사각형으로 구분해서 분석하자

반측면 얼굴을 상하좌우로 4분할해서 보면 모두 같은 모양이 아닙니다. 상하좌우를 비대칭으로 그리면 입체감을 표현할 수 있습니다. 얼굴 파츠의 위치 이전에 실루엣만으로 반측면의 표현이 가능합니다.

4분할한 형태가 모두 다르다

네 귀퉁이가 모두 다른 형태. 특히 왼쪽에 빈 공간을 많이 만들면 방향이 명확해진다.

혼한 실수의 예 : 반측면의 방향이 모호

정면에 가까운 반측면 얼굴은 비교적 그리기 쉬워서 습관을 따라가기 쉽다. 머리의 입체감이 모호한 상태로 머리카락을 평면적으로 그리거나 중심선이 정해지지 않은 상태에서 얼굴 파츠를 엉뚱한 곳에 배치하면, 방향이 모호해진다. 따라서 반측면의 방향성을 표현하는 것이 중요하다.

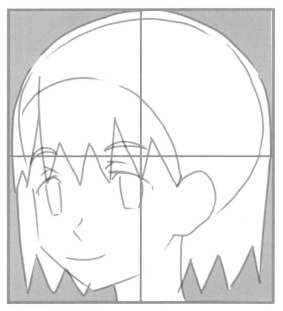

X 좌우 실루엣이 비슷해서 얼굴의 방향을 알 수 없다.

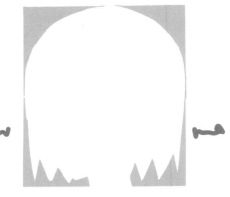

얼굴의 입체를 관찰하자

인물 데생과 피규어 등으로 얼굴의 각도 변화에 따른 면의 형태 차이를 관찰해 보세요. 이마와 볼 등 어떤 파츠든 좌우의 형태가 다릅니다. 좌우의 차이를 파악하고, 설득력 있는 그림을 그릴 수 있게 연습하세요.

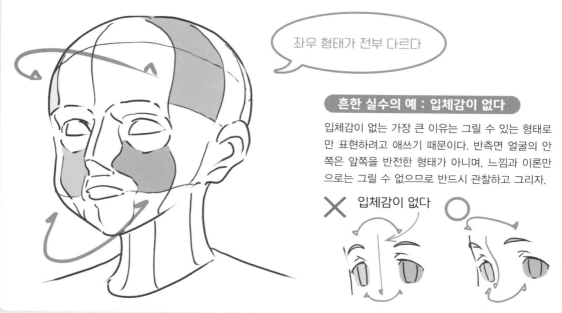

좌우 형태가 전부 다르다

흔한 실수의 예 : 입체감이 없다

입체감이 없는 가장 큰 이유는 그릴 수 있는 형태로만 표현하려고 애쓰기 때문이다. 반측면 얼굴의 안쪽은 앞쪽을 반전한 형태가 아니며, 느낌과 이론만으로는 그릴 수 없으므로 반드시 관찰하고 그리자.

✕ 입체감이 없다

볼의 윤곽선을 결정하는 '다섯 곳의 뼈'

반측면 얼굴의 윤곽선을 어려워하는 사람이 많습니다. 처음부터 윤곽선을 그리려고 하지 말고, 프레임 속에서 대강 머리의 형태와 방향을 정한 뒤에, 얼굴 파츠를 배치하세요. 그런 다음 볼과 턱의 위치를 정하고, 다섯 곳의 뼈를 연결하듯이 선을 그리면 안정된 형태가 됩니다.

다섯 곳의 뼈 사이를 연결하는 느낌으로 윤곽선을 그린다
(❷, ❸처럼 방향에 따라서 윤곽선이 연결되지 않는 뼈도 있다)

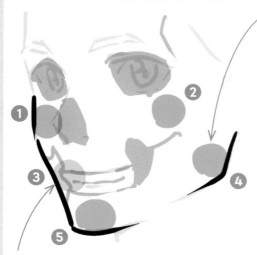

안쪽의 턱은 얼굴 뒤로 돌아간다

뚱뚱한 사람의 윤곽선

볼살이 없는 사람이라면 뼈를 제외하고 움푹 들어가게, 볼살이 두툼한 사람이라면 뼈를 가리듯이 둥그스름하게 그린다.

반측면 얼굴의 파츠 배치

반측면 얼굴은 파츠의 높이와 형태를 옆얼굴과 정면 얼굴을 참고하면 되지만, 각각의 그리는 방법은 그대로 쓸 수 없습니다. 안쪽으로 돌아가는 부분은 형태가 크게 달라지므로, 눈, 눈썹, 앞머리 등 모든 파츠가 비대칭이 됩니다. 각 파츠의 포인트를 알고, 입체감을 의식하면서 그려보세요.

눈썹은 눈의 반측면 위에 그린다

반측면 얼굴의 눈썹은 옆얼굴과 마찬가지로 바로 위가 아니라 반측면 위에 그립니다. 이마와 눈썹이 있는 면보다 눈이 더 우묵한 것을 이해할 필요가 있습니다. 눈썹과 눈의 위치로 얼굴의 방향을 표현할 수 있습니다. 좌우의 높이는 거의 같지만, 안쪽 눈썹은 반대쪽으로 돌아가는 만큼 짧아 보입니다.

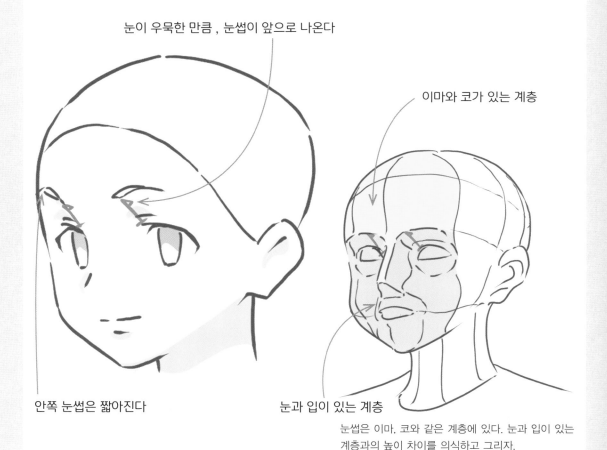

눈이 우묵한 만큼 , 눈썹이 앞으로 나온다

이마와 코가 있는 계층

안쪽 눈썹은 짧아진다

눈과 입이 있는 계층

눈썹은 이마, 코와 같은 계층에 있다. 눈과 입이 있는 계층과의 높이 차이를 의식하고 그리자.

안쪽 눈은 입체감이 느껴지게 그린다

얼굴의 입체감을 표현하는 가장 좋은 방법은 눈입니다. 좌우의 눈은 평면인 판자 위에 있는 것이 아니라, 얼굴의 곡면 위에 붙어 있습니다. 따라서 반측면 얼굴의 안쪽 눈은 생각보다 폭이 좁고, 압축된 형태가 됩니다.

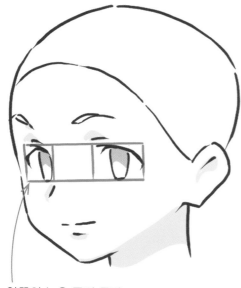

안쪽의 눈은 폭이 좁다

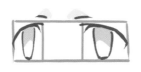

 안쪽 눈의 압축이 부족하다.

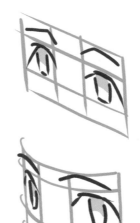

 평면적인 눈

좌우 눈을 반전한 형태로는 입체감을 표현할 수 없고, 밋밋한 평면적인 형태가 된다.

 원기둥에 올린 눈

사람의 얼굴은 원기둥처럼 곡면이므로, 안쪽의 눈이 돌아가면서 좌우의 형태가 다르다.

두 눈의 위치 관계

반측면 얼굴에서 눈의 위치가 기울어지는 이유는 위쪽 혹은 아래쪽에서 보거나 얼굴을 기울였을 때입니다. 수평 방향을 바라보는 얼굴을 같은 높이에서 보았을 때는 좌우 눈의 높이도 수평이 됩니다.

시점이 위에 있는 하이앵글

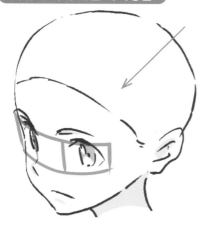

시점이 아래에 있는 로우앵글

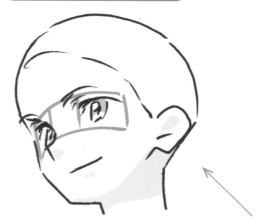

입은 눈과 같은 계층에 있다

반측면 얼굴의 입 위치가 모호한 사람은 눈과의 비율을 확인해 보세요. 눈, 볼, 입은 같은 계층에 있습니다. 코와 윤곽을 따라가지 말고, 눈과 눈의 중간을 의식하고 입을 배치하세요. 입도 좌우비대칭이며, 안쪽이 짧아집니다.

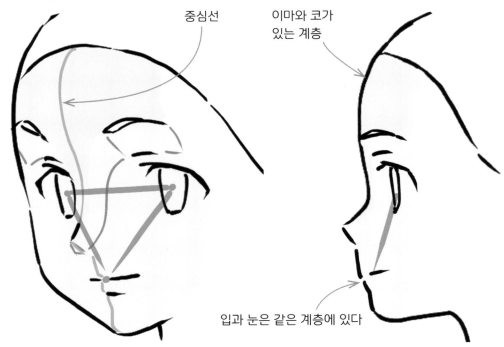

중심선

이마와 코가
있는 계층

입과 눈은 같은 계층에 있다

입의 위치는 얼굴의 중심선이 명확하지 않으면 배치할 수 없다. 단, 표정과 디자인에 따라서 입의 위치가 중심선에서 벗어나기도 한다.

입술을 그리는 방법

입술은 일직선의 입을 그릴 때보다도 두꺼운 만큼 안쪽으로 압축이 더 명확합니다. 입체감과 질감을 의식하세요.

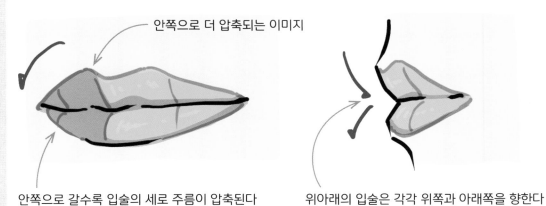

안쪽으로 더 압축되는 이미지

안쪽으로 갈수록 입술의 세로 주름이 압축된다

위아래의 입술은 각각 위쪽과 아래쪽을 향한다

코는 중심선에 올린다

코를 그리기 전에 코가 없는 얼굴에 중심선을 긋고, 삼각뿔을 그려 넣습니다. 코가 없는 상태로 그리면, 코에 가려진 안쪽 눈의 위치도 명확해지고 입체감을 표현하기 쉽습니다.

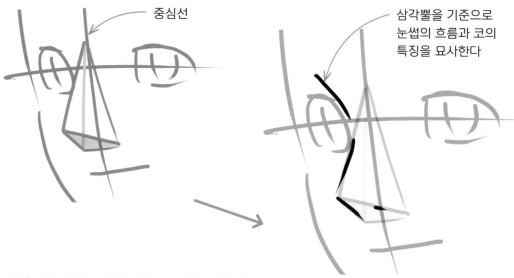

중심선

삼각뿔을 기준으로
눈썹의 흐름과 코의
특징을 묘사한다

코의 형태를 삼각뿔로 잡으면 입체감과 방향을 파악하기 쉽다. 또한
다양한 각도의 코도 쉽게 그릴 수 있다.

다양한 코의 높이

코의 크기는 디자인에 따라 차이가 있는데, 어떤 코라도 반측면 얼굴이 옆얼굴의 코보다 낮다. 반측면 45°에서 본 코의 높이는 옆얼굴의 70% 정도다(53페이지 참조). 코의 높이와 방향에 따라서 안쪽 눈이 코에 가려서 보이지 않기도 한다.

코가 낮으면 안쪽 눈이 보인다.

코가 높으면 안쪽 눈이 가려서 보이지 않는다.

앞머리는 이마의 입체감을 의식한다

중간에서 나눈 앞머리도 반측면 얼굴에서는 좌우대칭이 아닙니다. 안쪽의 머리카락은 이마를 따라서 휘어진 형태입니다. 선입견에 끌려가지 말고 실물을 잘 관찰해서 형태를 흡수하세요. 좌우의 형태가 다르면 입체감이 생깁니다.

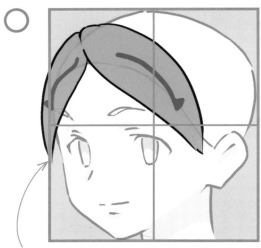

안쪽 앞머리는 이마를 따라서
휘어진 형태가 된다

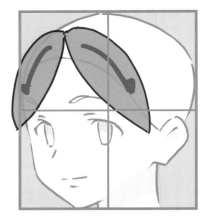

좌우대칭인 앞머리도 반측면 얼굴에서는
다른 형태가 된다. 좌우가 대칭이면 반측
면 얼굴로 보이지 않는다.

COLUMN 니케 조각상(사모트라케의 니케)으로 살펴보자

눈이나 트윈테일, 날개 등은 좌우의 형태가 같아도 반측면이 되면 전혀 다른 형태로 보입니다. 정면의 이미지만으로 좌우를 같은 형태로 그리면 입체감이 느껴지지 않습니다. 반측면 얼굴을 그리는 것이 힘든 가장 큰 이유입니다. 니케 조각상의 날개나 피규어 등으로 방향의 변화에 따라 달라지는 형태를 관찰하고 흡수하세요.

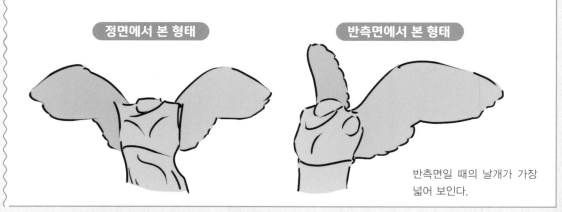

정면에서 본 형태

반측면에서 본 형태

반측면일 때의 날개가 가장
넓어 보인다.

트윈테일도 비대칭

트윈테일도 좌우의 형태가 다릅니다. 위에서 보면 어떤 식으로 붙어 있는지 확인할 수 있습니다. 매듭이 반측면 45° 후방에 있으면, 앞쪽은 옆면, 안쪽은 정면을 향하게 됩니다.

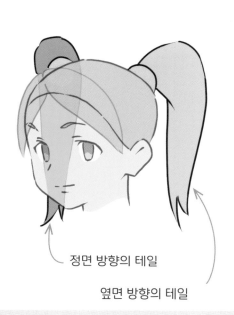

정면 방향의 테일

옆면 방향의 테일

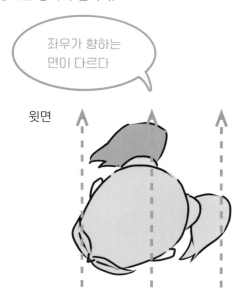

좌우가 향하는 면이 다르다

윗면

긴 머리카락의 실루엣도 좌우비대칭

반측면은 전체 실루엣만으로도 표현할 수 있습니다. 머리카락은 좌우의 형태가 다르고, 앞머리의 높이 차이로도 얼굴의 방향이 명확해집니다.

◯ 방향을 알 수 있는 실루엣

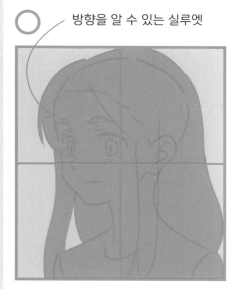

왼쪽을 바라보는 것을 알 수 있다.

✕ 좌우대칭의 실루엣

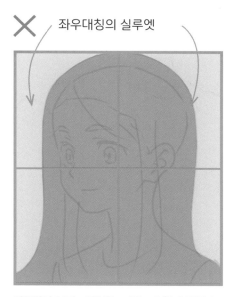

실루엣만으로는 무엇을 그렸는지 알기 힘들다.

다양한 반측면 얼굴

반측면 얼굴은 각도에 따라서 다양합니다. 정면과 옆면을 확실히 의식하고 그리세요. 구체인 얼굴이 돌아가는 각도에 따라 달라지는 좌우 파츠의 형태 차이를 파악할 필요가 있습니다.

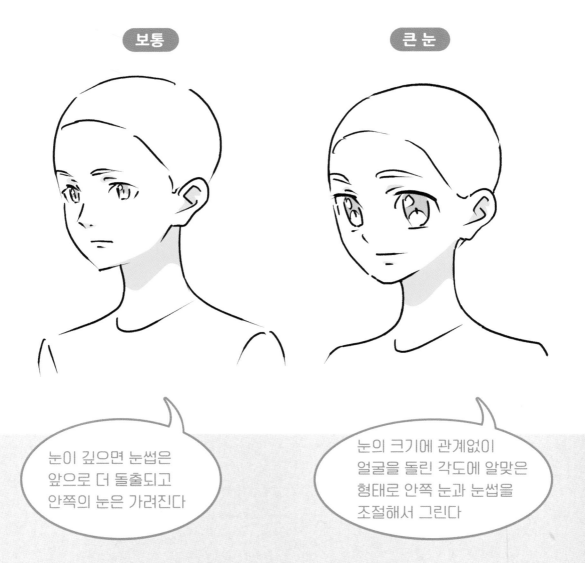

보통

큰 눈

눈이 깊으면 눈썹은 앞으로 더 돌출되고 안쪽의 눈은 가려진다

눈의 크기에 관계없이 얼굴을 돌린 각도에 알맞은 형태로 안쪽 눈과 눈썹을 조절해서 그린다

입체를 기초로 방향을 파악하자

반측면 얼굴은 정면과 측면을 모두 이해할 필요가 있습니다. 얼굴의 방향이 고민될 때는 입체를 떠올려 보세요.

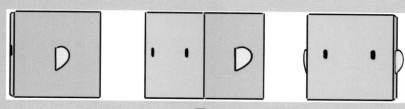

→ 54페이지 '얼굴의 방향은 입체로 이해하자'를 참고!

데포르메

얼굴의 입체감을
의식하자

얼굴 정면과 측면을
의식하고 방향을
표현한다

로우앵글, 하이앵글 얼굴의 기본을 알자

로우앵글은 밑에서 올려다본 시점, 하이앵글은 위에서 내려다본 시점을 가리키는 용어입니다. 시점의 높낮이와 원근에 따라서 정면 얼굴과 달리 다양한 형태가 됩니다. 또한 시점이 얼굴의 정면이라도 캐릭터가 위를 보면 로우앵글, 달리는 포즈처럼 상체를 기울이고 턱을 당기면 하이앵글이 되는 등 일상의 동작과 포즈에 관련된 표현입니다. 실물과 참고 자료를 통해 전체의 형태와 얼굴 부위의 배치를 배워보세요.

로우앵글이란

로우앵글이란 밑에서 올려다본 시점을 뜻합니다. 시점이 피사체보다 낮은 위치에 있을 때 외에도, 위를 올려다보는 인물도 로우앵글의 얼굴이 됩니다. 삼각형을 중심으로 얼굴 파츠를 배치하면 얼굴의 각도 변화를 파악하기 쉽습니다.

(A¹) 로우앵글

눈과 코가 가깝고 눈썹과 눈이 멀어 보인다.

(A²) 로우앵글

얼굴이 위로 올라가면 파츠의 삼각형이 납작해진다.

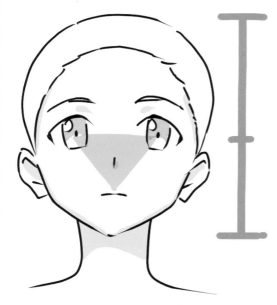

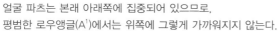

얼굴 파츠는 본래 아래쪽에 집중되어 있으므로,
평범한 로우앵글(A¹)에서는 위쪽에 그렇게 가까워지지 않는다.

로우앵글, 하이앵글의 위치 관계

로우앵글과 하이앵글은 시점(카메라)의 위치와 각도를 생각하면서 그립니다.

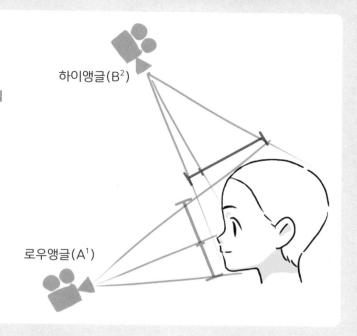

하이앵글(B^2)

로우앵글(A^1)

하이앵글이란

하이앵글이란 위에서 내려다본 시점을 뜻합니다. 시점이 피사체보다 높은 위치에 있을 때 외에도, 아래를 내려다보는 인물도 하이앵글의 얼굴이 됩니다. 로우앵글과 마찬가지로 삼각형을 중심으로 얼굴 파츠를 배치하면 얼굴의 각도 변화를 파악하기 쉽습니다.

(B^1) 하이앵글

눈과 눈썹은 가깝고, 입은 턱과 가까워진다.

(B^2) 하이앵글

얼굴이 아래로 내려가면 파츠의 삼각형이 납작해진다.

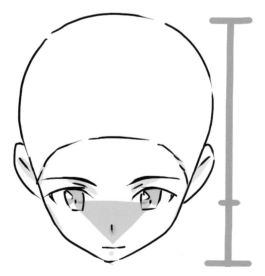

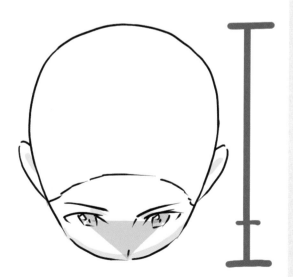

얼굴 파츠는 본래 아래쪽에 집중되어 있으므로,
평범한 하이앵글(B^1)에서도 상당히 아래쪽으로 내려간다.

로우앵글 얼굴의 기본 배치

로우앵글의 얼굴을 옆, 반측면, 정면에서 살펴보겠습니다. 방향의 변화와 함께 턱의 밑면이 넓어지고, 코의 밑면과 눈이 같은 높이로 보입니다. 눈과 눈썹의 간격도 넓어 보입니다.

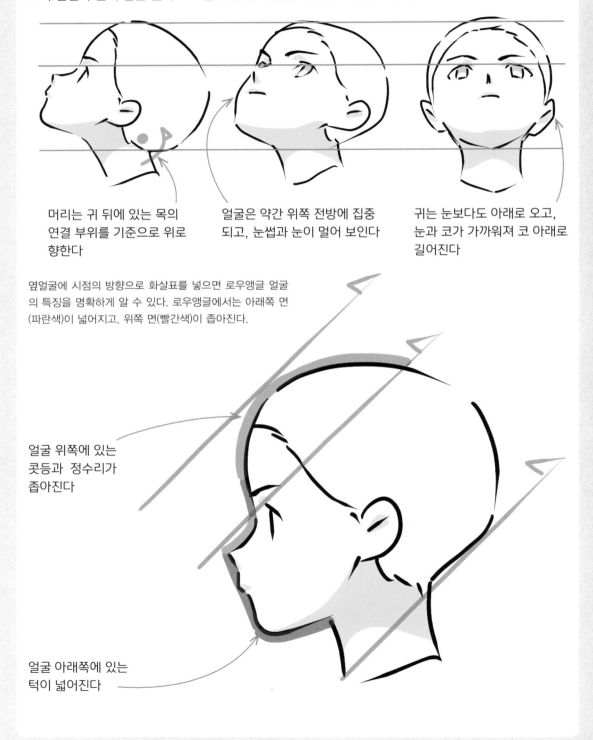

머리는 귀 뒤에 있는 목의
연결 부위를 기준으로 위로
향한다

얼굴은 약간 위쪽 전방에 집중
되고, 눈썹과 눈이 멀어 보인다

귀는 눈보다도 아래로 오고,
눈과 코가 가까워져 코 아래로
길어진다

옆얼굴에 시점의 방향으로 화살표를 넣으면 로우앵글 얼굴
의 특징을 명확하게 알 수 있다. 로우앵글에서는 아래쪽 면
(파란색)이 넓어지고, 위쪽 면(빨간색)이 좁아진다.

얼굴 위쪽에 있는
콧등과 정수리가
좁아진다

얼굴 아래쪽에 있는
턱이 넓어진다

하이앵글 얼굴의 기본 배치

하이앵글의 얼굴을 옆, 반측면, 정면에서 살펴보겠습니다. 본래 중앙보다 아래에 있는 얼굴이 하이앵글에서는 더 아래로 집중됩니다. 콧날과 정수리가 잘 드러나고 턱, 눈과 눈썹 사이가 좁아집니다.

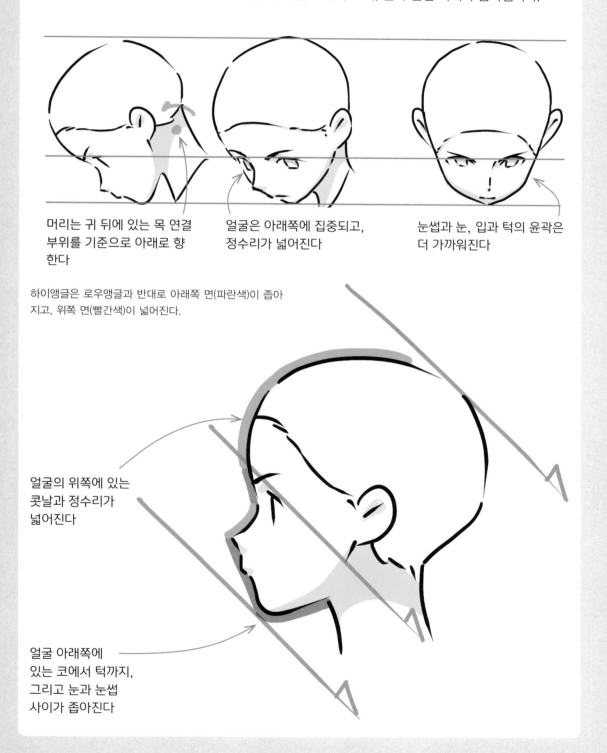

머리는 귀 뒤에 있는 목 연결 부위를 기준으로 아래로 향한다

얼굴은 아래쪽에 집중되고, 정수리가 넓어진다

눈썹과 눈, 입과 턱의 윤곽은 더 가까워진다

하이앵글은 로우앵글과 반대로 아래쪽 면(파란색)이 좁아지고, 위쪽 면(빨간색)이 넓어진다.

얼굴의 위쪽에 있는 콧날과 정수리가 넓어진다

얼굴 아래쪽에 있는 코에서 턱까지, 그리고 눈과 눈썹 사이가 좁아진다

얼굴의 방향은 입체로 이해하자

반측면 얼굴은 정면과 옆면을 의식하고 방향을 표현했지만, 로우앵글, 하이앵글은 위아래의 면도 생각
해야 합니다. 머리의 형태는 너무 복잡해서 우선 입체로 방향에 따른 차이를 명확하게 파악해 보세요.

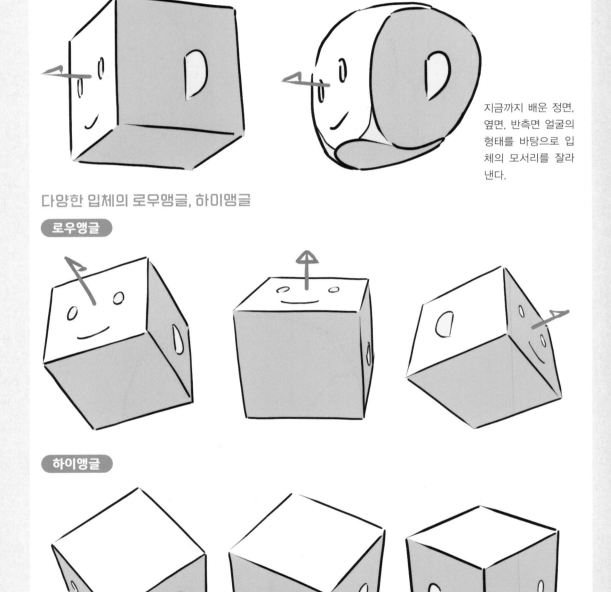

지금까지 배운 정면,
옆면, 반측면 얼굴의
형태를 바탕으로 입
체의 모서리를 잘라
낸다.

다양한 입체의 로우앵글, 하이앵글

로우앵글

하이앵글

파츠의 형태는 전체, 중간, 세부의 발상으로 배우자

시점의 원근에 따라 얼굴의 형태가 달라진다

입체의 형태는 시점의 원근에 따라서 달라집니다. 가까이서 보면 시점에 가까운 변은 크고, 멀리 있는 변은 작아 보입니다. 멀리서 보면 각 변의 차이가 없고 밋밋한 형태로 보입니다. 얼굴도 마찬가지로 시점의 원근에 따라 형태가 달라집니다.

상당히 가까운 얼굴

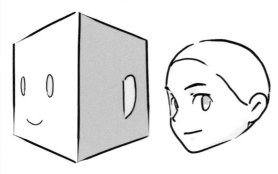

보통~멀리 있는 얼굴

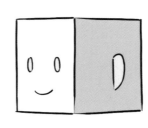
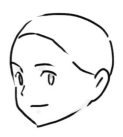

가까이서 본 건물에 깊이감이 느껴지듯이 아주 가까이서 본 얼굴도 원근감이 두드러진다.

멀리서 본 건물은 밋밋한 형태로 보인다. 주사위와 얼굴도 왜곡이 없는 형태로 보인다.

> **원근법이란?** 시점의 거리에 따라서 바뀌는 형태의 크기 차이를 뜻한다. 얼굴처럼 작은 것을 보고 깊이감을 느낄 수 있는 이유는 상당히 가까이서 보았기 때문이고, 보통의 얼굴은 원근을 의식할 필요 없이 평범한 입체를 베이스로 생각하면 된다.

COLUMN 입체를 그리는 법

입체를 잘 그리지 못하는 사람은 원을 벽으로 둘러싸는 느낌으로 그리면 쉽다.

① 원을 그린다.　　② 얼굴의 방향을 생각하면서 평행　③ 입체의 각 변을 그린다.
　　　　　　　　　　 사변형을 그린다.

로우앵글의 얼굴은 이마가 크고 위를 향한다

반측면 로우앵글 얼굴은 위쪽으로 향하는 타원으로 머리의 형태를 잡습니다. 정수리가 가려지고, 이마와 측두부가 커 보입니다.

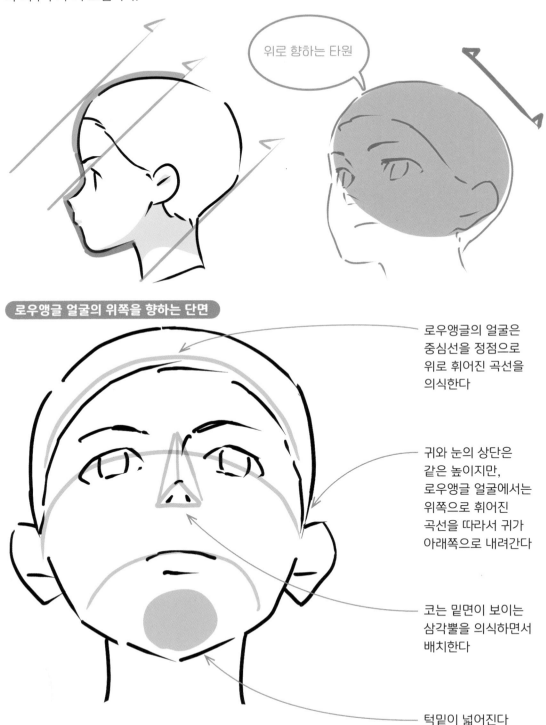

위로 향하는 타원

로우앵글 얼굴의 위쪽을 향하는 단면

로우앵글의 얼굴은 중심선을 정점으로 위로 휘어진 곡선을 의식한다

귀와 눈의 상단은 같은 높이지만, 로우앵글 얼굴에서는 위쪽으로 휘어진 곡선을 따라서 귀가 아래쪽으로 내려간다

코는 밑면이 보이는 삼각뿔을 의식하면서 배치한다

턱밑이 넓어진다

하이앵글은 머리 전체가 커 보인다

반측면 하이앵글 얼굴은 아래쪽으로 향하는 타원으로 머리의 형태를 잡습니다. 이마에서 정수리까지
가 넓어 보입니다.

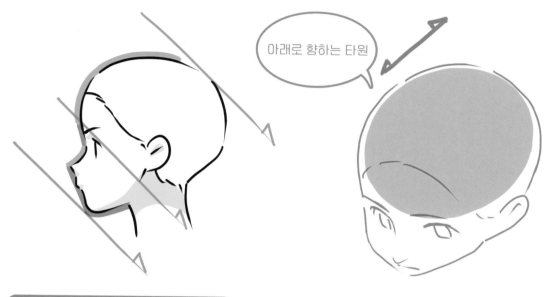

아래로 향하는 타원

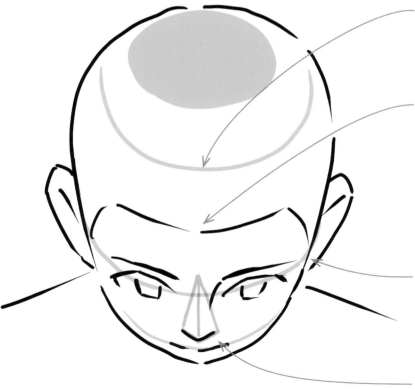

하이앵글 얼굴의 아래쪽을 향하는 단면

하이앵글 얼굴은
중심선을 정점으로
아래쪽으로 휘어진
곡선을 의식한다

정수리가 넓어 보이고
눈 , 코 , 입이 아래
쪽에 집중된다

귀와 눈의 상단은
같은 높이지만,
하이앵글의 얼굴에서는
아래쪽으로 휘어진
곡선을 따라서 귀가
위로 올라간다

코는 위에서 보이는
삼각뿔을 의식하면서
배치한다

로우앵글, 하이앵글 얼굴의 파츠 배치

로우앵글과 하이앵글은 앵글과 얼굴의 방향에 따라서 무수히 많은 패턴이 있습니다. 파츠의 위치뿐 아니라 형태와 입체감도 달라지므로, 수평인 얼굴보다 한층 더 어렵습니다. 좋은 샘플을 참고하면서 많이 연습하세요. 연습의 지침이 되는 파츠마다 기본과 주의점을 파악하세요.

눈은 얼굴 면의 위에 그린다

얼굴의 입체 위에 눈을 그립니다. 눈을 그릴 프레임은 로우앵글일 때는 위쪽으로, 하이앵글일 때는 아래쪽으로 휘어진 곡면입니다. 프레임을 기준으로 그리면 로우앵글과 하이앵글의 방향을 표현하기 쉽습니다.

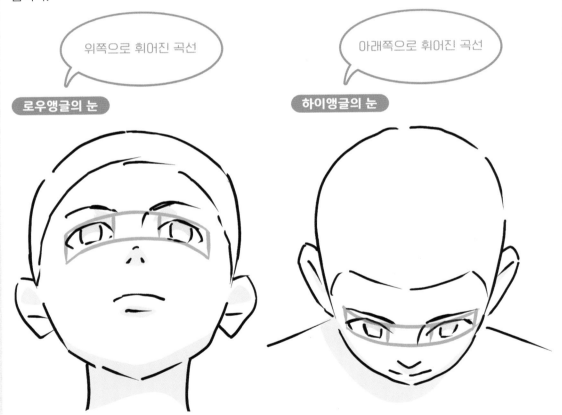

위쪽으로 휘어진 곡선

아래쪽으로 휘어진 곡선

로우앵글의 눈

하이앵글의 눈

얼굴의 곡면을 따라서 프레임은 눈꼬리 쪽이 내려간다.

얼굴의 곡면을 따라서 프레임은 눈꼬리 쪽이 올라간다.

눈의 프레임은 정확하게 배치한다

곡면인 눈의 프레임은 정면, 옆면, 반측면 얼굴 그리는 법에 알맞게 표현할 필요가 있습니다. 선입견이나 습관이 아니라 샘플을 잘 보고 그려보세요.

흔한 실수의 예 : 너무 높이 올린다

얼굴 파츠는 머리 전체에서 아래쪽에 집중되므로, 하이앵글은 아래쪽으로 약간만 내려도 턱 가까이에 집중된다. 반대로 로우앵글은 얼굴의 파츠보다 이마가 먼저 움직이므로, 웬만큼 높이 들지 않는 이상 눈이 가장 위로 가는 일이 없다.

애니메이션, 만화의 기호에 가깝게
표현한 로우앵글의 형태

리얼한 구도로 본
로우앵글의 형태

눈의 위치를 기준으로
잡은 구도

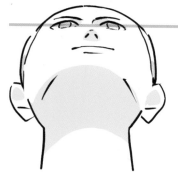 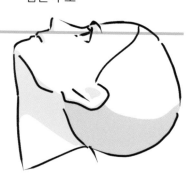

평면으로 표현한 얼굴을 그대로 위로
움직였을 때의 배치. 만화 느낌의 표현
으로 그리기도 한다.

리얼한 로우앵글은 눈, 코, 입이
정면과 전혀 다른 형태가 된다.

이만큼 높이 들지 않으면 눈이 위로
향하는 일은 없다.

흔한 실수의 예 : 눈 사이가 너무 좁다

하이앵글의 눈을 아래쪽으로 배치할 때 눈 사이가 좁아지지 않게 주의하자. 눈의 폭은 유지한 상태로 하이앵글의 입체감을 표현할 필요가 있다.

 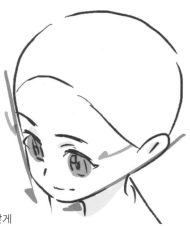

좌우의 윤곽에 맞게
눈을 중앙에 배치해
눈 사이가 좁아졌다.

눈 사이의 폭은
유지한 상태로
아래쪽으로 프
레임에 담았다.
반측면 하이앵
글은 안쪽 눈이
압축된다.

눈썹과 눈의 위치 관계 변화

눈썹과 눈 사이의 형태는 로우앵글과 하이앵글이 크게 다릅니다. 로우앵글은 눈꺼풀이 정면을 향하므로, 눈썹과 눈 사이가 넓어 보이고, 하이앵글은 눈썹과 눈이 겹칠 정도로 가까운 탓에 가깝게 보입니다.

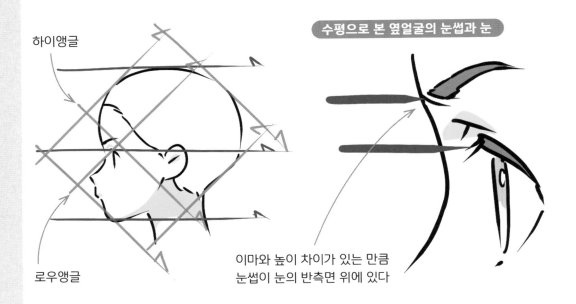

하이앵글

로우앵글

수평으로 본 옆얼굴의 눈썹과 눈

이마와 높이 차이가 있는 만큼
눈썹이 눈의 반측면 위에 있다

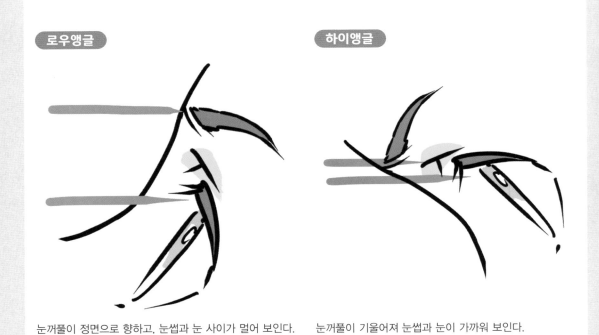

로우앵글

하이앵글

눈꺼풀이 정면으로 향하고, 눈썹과 눈 사이가 멀어 보인다. 　눈꺼풀이 기울어져 눈썹과 눈이 가까워 보인다.

로우앵글, 하이앵글 눈의 인상

로우앵글과 하이앵글의 눈은 각각 정면과 인상이 다릅니다. 포인트를 파악하고 표현하고 싶은 이미지에 알맞은 로우앵글, 하이앵글을 그려보세요.

로우앵글

눈의 위치가 높아지는 만큼 어른스러운 얼굴이 된다. 내려다보는 고압적인 강자의 이미지를 표현할 수 있는 반면, 눈썹과 눈 사이가 멀어지고 입매도 길어지므로 표정에 따라서 상대를 한심하게 쳐다보는 느낌(인상)이 되기도 한다.

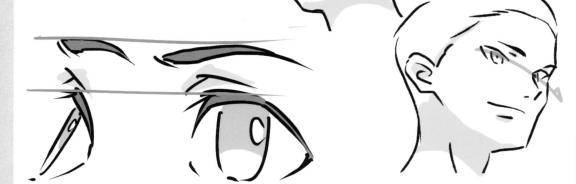

하이앵글

눈의 위치가 낮아지는 만큼 어린아이처럼 귀여운 인상이 된다. 올려다보는 얼굴이므로 두려움이나 약한 이미지를 표현할 수 있는 반면, 눈썹과 눈 사이가 가까워지고 매섭게 노려보는 도전자 같은 인상이 되기도 한다.

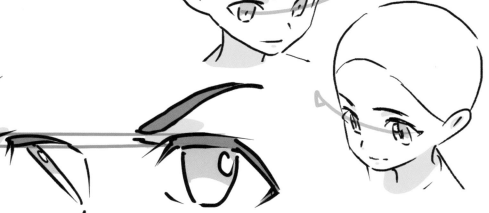

코와 입은 보이는 면과 형태에 주의한다

시점 방향에 따라 나타나는 옆얼굴의 코와 입을 살펴보겠습니다. 코와 입 모두 로우앵글에서는 윗면이, 하이앵글에서는 밑면이 넓어 보입니다. 각각 다른 면이므로, 형태도 다릅니다.

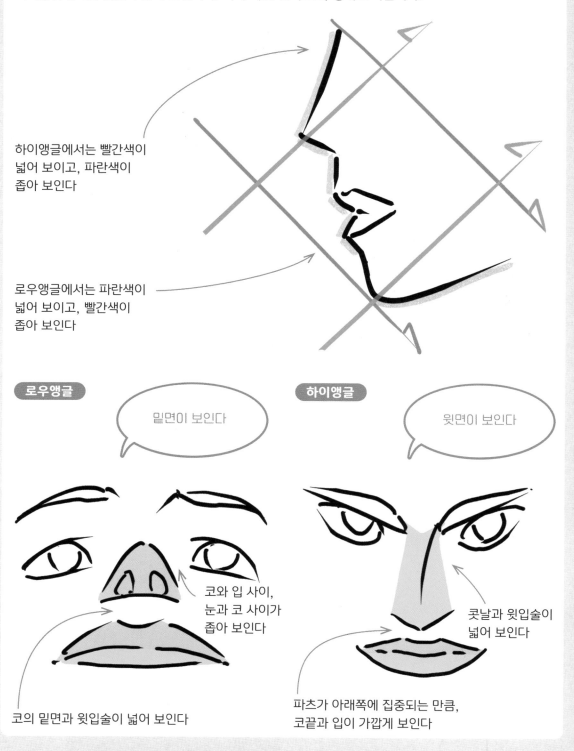

하이앵글에서는 빨간색이 넓어 보이고, 파란색이 좁아 보인다

로우앵글에서는 파란색이 넓어 보이고, 빨간색이 좁아 보인다

로우앵글

밑면이 보인다

하이앵글

윗면이 보인다

코와 입 사이, 눈과 코 사이가 좁아 보인다

콧날과 윗입술이 넓어 보인다

코의 밑면과 윗입술이 넓어 보인다

파츠가 아래쪽에 집중되는 만큼, 코끝과 입이 가깝게 보인다

귀의 위치는 변함이 없다

귀는 머리의 거의 중앙에 있기 때문에 정면, 로우앵글, 하이앵글에서 귀의 위치는 크게 변하지 않습니다. 37페이지에서 옆얼굴의 귀 위치를 확인해 보세요. 머리는 귀 뒤에 있는 목 연결 부위를 중심으로 움직입니다. 로우앵글, 하이앵글은 귀를 기준으로 얼굴이 위아래로 움직인다고 할 수 있습니다.

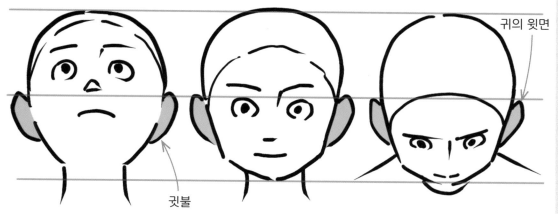

귓불

귀의 윗면

얼굴을 위아래 움직여도 머리의 중심에 있는 귀의 위치는 거의 바뀌지 않는다. 단, 가로축을 중심으로 각도가 달라지므로 형태는 달라진다. 로우앵글에서는 귓불이 보이고, 하이앵글에서는 귀의 윗면이 보인다.

귀는 위에서 보면 비스듬히 붙어 있다

귀는 전방을 향하고 있으면서도 넓은 각도에서 소리를 들을 수 있도록 뒤쪽으로 누운 형태로 머리 옆에 비스듬히 붙어 있습니다. 또한 발소리도 들을 수 있도록 살짝 아래쪽을 향하고 있습니다. 따라서 반측면에서 로우앵글로 보면 귀가 정면이며, 가장 넓어 보입니다.

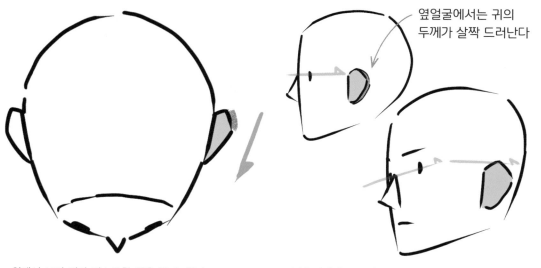

옆얼굴에서는 귀의 두께가 살짝 드러난다

위에서 보면 귀가 비스듬한 것을 알 수 있다.

반측면에서 로우앵글로 보았을 때 귀가 정면이고 가장 넓어진다.

다양한 로우앵글과 하이앵글

얼굴은 평면이 아니므로 로우앵글과 하이앵글에서 얼굴의 파츠를 각각 비교해 보면, 정면 얼굴과 형태가 다른 것을 알 수 있습니다. 습관에 의존하지 않고 피규어나 3D 같은 입체를 관찰하면서 로우앵글과 하이앵글의 형태를 하나씩 습득해 보세요.

로우앵글

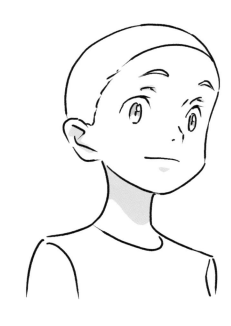

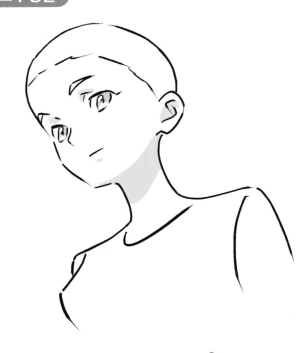

이마가 크고 위로 향하며 눈이 머리의 중앙에 위치한다

표정에 따라서 깔보는 듯한 차가운 인상도 표현할 수 있다

얼굴의 곡면을 의식한다

로우앵글과 하이앵글은 파츠의 배치와 보이는 면이 다를 뿐 아니라 방향에 따라서 형태도
달라집니다. 얼굴의 곡면을 의식하고 그려보세요.

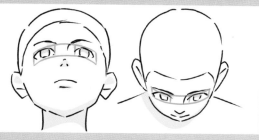

➡ 74페이지에서 '눈은 얼굴 면의 위에 그린
다'를 참고!

하이앵글

머리 전체가 커 보이고
눈이 얼굴 아래쪽에
위치한다

두려워하는 모습이나
도전자의 이미지를
표현할 수 있다

목의 기본을 알자

목이 머리와 몸통을 어떤 식으로 이어주는지 평소에는 거의 의식하지 않습니다. 이번에는 머리와 몸의 연동에 밀접한 관계가 있는 목의 기본과 그리는 법을 설명합니다. 머리를 잘 그릴 수 있어도 목과 어깨, 가슴 등의 밸런스가 나쁘면 어색한 그림이 됩니다. 머리와 목의 연결을 제대로 알면 균형감 있는 그림을 그릴 수 있습니다.

목은 비스듬히 붙어 있다

목 연결 부위가 모호하면 머리와 몸이 분리된 것처럼 보입니다. 자신의 목을 만져보고 위치를 확인해 보세요. 귀 뒤로 목의 1/4 정도 지점에 있는 움푹 들어간 홈이 머리를 움직이는 기준점이자, 목 연결 부위입니다.

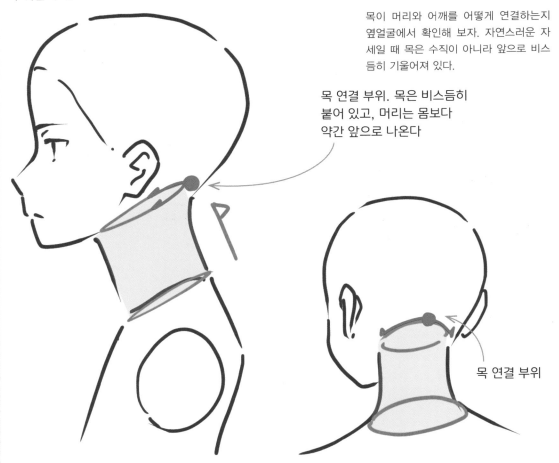

목이 머리와 어깨를 어떻게 연결하는지 옆얼굴에서 확인해 보자. 자연스러운 자세일 때 목은 수직이 아니라 앞으로 비스듬히 기울어져 있다.

목 연결 부위. 목은 비스듬히 붙어 있고, 머리는 몸보다 약간 앞으로 나온다

목 연결 부위

목의 접지면을 이해하자

목은 머리와 어깨를 비스듬히 연결하고, 접지면에는 각도가 있습니다. 가려서 보이지 않는 부분도 많고, 어디까지가 목인지 파악하기가 쉽지 않습니다. 보이지 않는 부분까지 보조선을 긋고, 목 전체의 형태를 이해하세요.

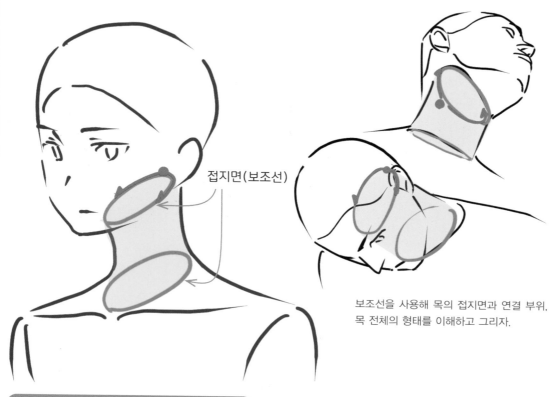

접지면(보조선)

보조선을 사용해 목의 접지면과 연결 부위, 목 전체의 형태를 이해하고 그리자.

흔한 실수의 예 : 머리, 목, 어깨가 일직선

정면 얼굴은 목 연결 부위가 턱에 가려져 보이지 않아서, 목이 턱에서 이어지는 것으로 착각하기 쉽다. 그러나, 목 전체는 머리와 몸에 겹치는 부분까지 살펴보면 생각 이상으로 길다.

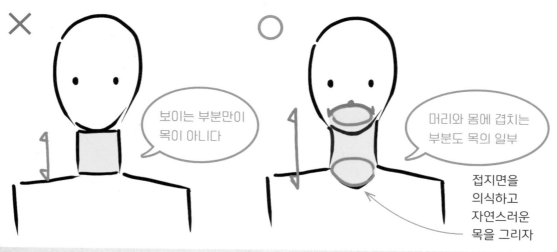

✕

보이는 부분만이 목이 아니다

◯

머리와 몸에 겹치는 부분도 목의 일부

접지면을 의식하고 자연스러운 목을 그리자

목은 거의 보이지 않는다

목은 각도와 가려지는 부분이 있는 만큼, 많은 포즈에서 거의 드러나지 않습니다. 균형 있게 그리려면, 먼저 머리와 어깨의 배치를 이해하고, 목은 나중에 빈 공간을 채우듯이 덧붙입니다. 형태를 기준으로 머리, 목, 어깨를 순서대로 그리면 몸이 직선이 되기 쉽습니다.

일상의 동작에서 목은 수직이 아니다

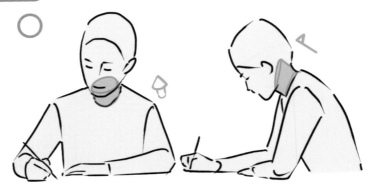

상체를 세우고 있는 이미지대로 일상의 동작을 그리면 목이 그대로 드러나는 어색한 포즈가 된다.

편안하게 앉아 있는 포즈에서는 목이 앞으로 나온다. 포즈가 고민될 때는 옆에서 본 모습을 떠올려보자.

목이 수직이면 생동감이 느껴지지 않는다

목이 수직이면 로봇처럼 어색한 포즈가 되며, 생동감이 느껴지지 않는다. 몸을 앞으로 기울이거나 몸을 낮추면 목과 어깨가 겹친다. 달리기, 던지기, 격투기와 구기 종목의 움직임을 관찰하자.

상체를 앞으로 기울이면 겹치게 되는 목과 어깨를 옆면으로 확인해 보자.

다양한 목의 형태

목은 나이와 체격, 성별에 따라 굵기와 길이가 달라집니다. 남녀노소 각각의 특징을 알면 목의 형태를 쉽게 그릴 수 있습니다.

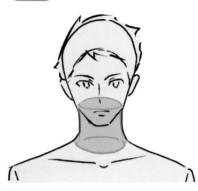

목이 굵으면 강인한 남성처럼 보인다. 목과 어깨의 넓이로 다양한 캐릭터를 표현할 수 있다.

목이 가늘고 길면 여성스럽고, 어깨 폭은 더 좁다.

목이 짧고 가늘면 어린아이가 된다.

리얼한 목은 머리와 어깨를 완만하게 연결한다

데포르메로 안정감을 표현한 사다리꼴의 목도 있다

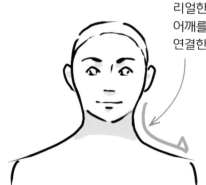

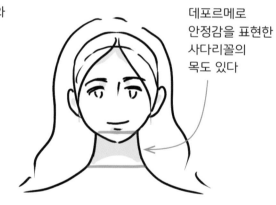

정면 얼굴의 목을 좌우의 굴곡으로 표현하면 리얼, 곧은 직선이면 만화 같은 인상이 된다.

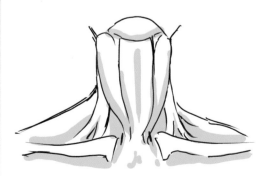

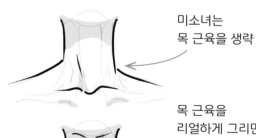

미소녀는 목 근육을 생략

목 근육을 리얼하게 그리면 근육질로 보인다

더 사실적으로 보이기 위해 목 근육을 묘사하면 근육질로 보인다. 근육질이나 노인을 그릴 때는 좋지만 미소녀, 미소년 캐릭터 표현에는 적합하지 않다.

바스트업의 기본을 알자

전체, 중간의 마지막에 바스트업 그리는 법을 소개합니다. 머리, 목, 어깨는 전부 이어져 있고, 형태가 무척 복잡합니다. 또한 함께 움직이면서 포즈가 조금만 달라져도 전체의 형태까지 변합니다. 따라서 많은 작가가 감각에 의존한 모호한 상태로 그리게 되는 힘든 부분이기도 합니다. 어깨의 형태를 기본형부터 확실히 이해하세요.

팔이 없는 상태로 어깨를 이해한다

복잡한 어깨의 형태를 이해하려면, 각 부분을 나눠서 살펴보세요. 머리, 목, 팔이 없는 몸통의 형태를 보면, 정면은 위쪽이 넓은 사다리꼴, 옆은 등 뒤에 빈 곳이 있어 뒤로 젖혀진 형태입니다. 또한 목의 접지면과 어깨의 접지면을 그려 넣으면, 어깨의 입체가 명확해집니다.

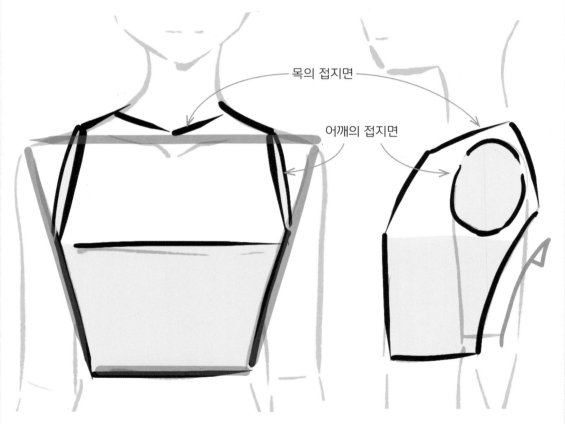

목의 접지면

어깨의 접지면

위쪽이 넓은 사다리꼴 위에 탱크톱 셔츠를 그리면 그 부분이 자연스럽게 어깨가 된다.

등을 젖히고 가슴을 내밀면 밸런스가 좋다. 벽에 기댄 이미지로 연출할 수 있다.

어깨의 입체감을 표현하자

어깨의 입체감이 부족해 '절벽 어깨'를 그리는 사람이 많습니다. 어깨의 윗면을 확실하게 그리고, 팔로 완만하게 이어지는 라인을 그리면, 몸의 두께와 가슴의 입체감을 표현할 수 있습니다. 어깨가 항상 어색한 사람은 이 점에 주의해서 그려보세요.

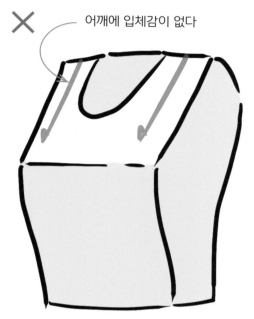

✕ 어깨에 입체감이 없다

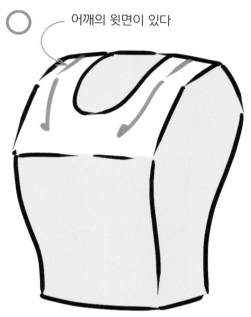

◯ 어깨의 윗면이 있다

절벽 어깨는 어깨의 입체감을 표현하지 못하는 가장 큰 원인. 특히 티셔츠나 정장, 넥타이 등의 영향으로 가슴까지의 선이 이상한 사람이 많다.

실제 어깨에는 윗면이 있다. 목과 팔이 붙어 있는 면으로 이해하고, 입체감이 있는 완만한 어깨를 그리자. 옷의 목둘레나 넥타이 등도 이 라인 위에 올리듯이 그릴 필요가 있다.

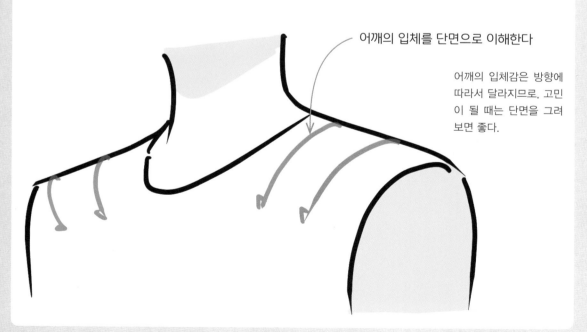

어깨의 입체를 단면으로 이해한다

어깨의 입체감은 방향에 따라서 달라지므로, 고민이 될 때는 단면을 그려보면 좋다.

어깨의 입체감을 옷으로 표현하자

어깨의 입체감을 표현하려면 목 밑면과 팔의 접지면을 이해하는 것이 중요합니다. 옷을 그릴 때의 기준이 되기도 합니다. 특히 목 밑면의 라인은 입체감을 정확하게 표현하는 데 중요한 기준입니다. 쇄골 위에서 어깨 윗면으로 자연스럽게 이어지게 그립니다.

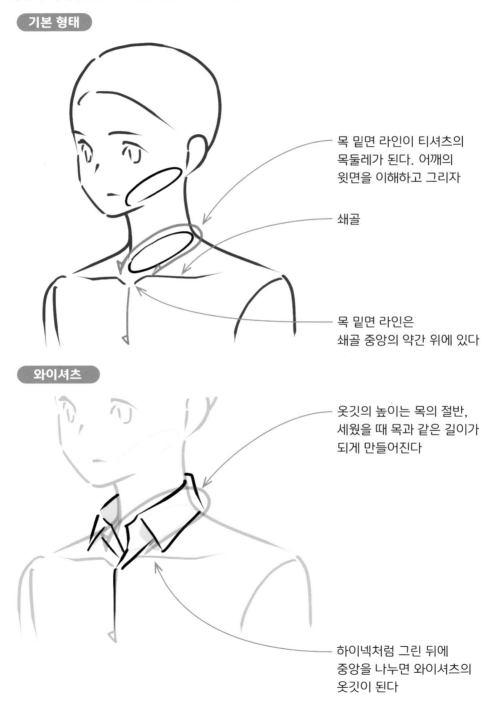

기본 형태

목 밑면 라인이 티셔츠의 목둘레가 된다. 어깨의 윗면을 이해하고 그리자

쇄골

목 밑면 라인은 쇄골 중앙의 약간 위에 있다

와이셔츠

옷깃의 높이는 목의 절반, 세웠을 때 목과 같은 길이가 되게 만들어진다

하이넥처럼 그린 뒤에 중앙을 나누면 와이셔츠의 옷깃이 된다

정장

후드티

쇄골 중앙을 기준점으로 넥타이와 리본 매듭을 그린다.

큰 옷깃을 세워서 형태를 잡고, 그 속에 후드를 그리고 묘사한다.

COLUMN 만들고 관찰해 보자

셔츠의 옷깃은 단순한 원기둥처럼 목을 감싸는 것이 아닙니다. 목은 원기둥이 아니라 뒤에서 앞으로 비스듬히 기울어진 형태입니다. 따라서 옷깃도 목 밑면의 기울기대로 휘어진 형태가 됩니다. 옷을 입은 상태에서는 파악하기 어려운 만큼, 종이로 모형을 만들어서 관찰해 보세요.

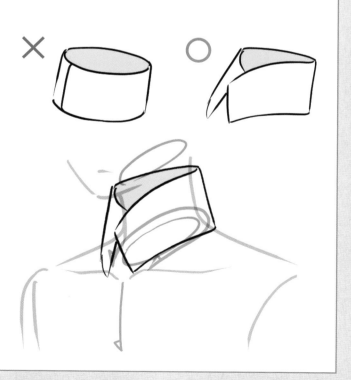

옷깃은 원기둥이 아니라 휘어진 형태다. 어깨 윗면을 의식한 목 라인을 그리면, 옷깃도 제대로 표현할 수 있다.

정면에서 본 팔은 의외로 가늘다

팔을 몸 옆에 붙인 상태를 정면에서 보면 팔은 가슴 안쪽에 있고, 가늘어 보입니다. 옆에서 본 팔의 느낌대로 정면의 팔을 굵게 그리지 않도록 주의하세요. 형태 차이를 이해하고 바르게 표현하면 자세와 방향을 전달하기 쉽습니다.

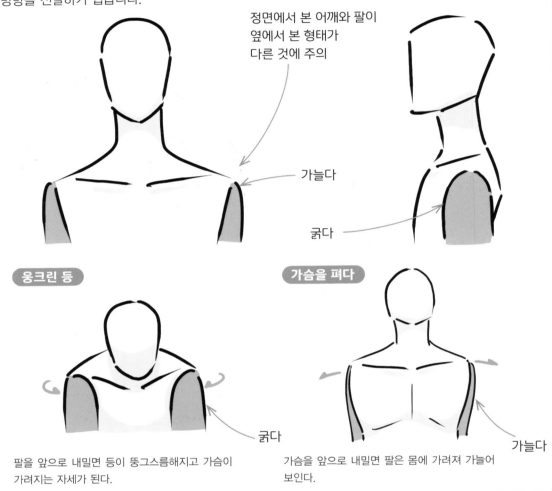

정면에서 본 어깨와 팔이
옆에서 본 형태가
다른 것에 주의

가늘다

굵다

웅크린 등

굵다

팔을 앞으로 내밀면 등이 뚱그스름해지고 가슴이 가려지는 자세가 된다.

가슴을 펴다

가늘다

가슴을 앞으로 내밀면 팔은 몸에 가려져 가늘어 보인다.

반측면의 팔은 앞쪽이 굵다

반측면은 안쪽이 정면에 가깝고, 앞쪽이 옆에 가까운 형태가 되므로, 앞쪽 팔이 굵어 보입니다.

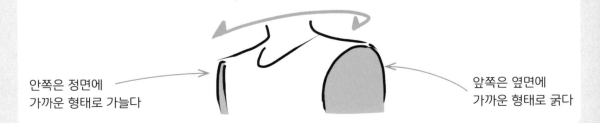

안쪽은 정면에
가까운 형태로 가늘다

앞쪽은 옆면에
가까운 형태로 굵다

반측면의 어깨는 안쪽이 넓다

반측면의 바스트업에서 양쪽 어깨의 형태를 자세히 살펴보면, 안쪽 어깨의 폭이 약간 넓고, 앞쪽은 약간 좁습니다. 자연스러운 자세일 때 어깨는 약간 안쪽으로 휘어지는 만큼, 안쪽 어깨는 정면 방향, 앞쪽 어깨는 옆면에 가까운 형태가 되고, 각각의 형태도 다릅니다.

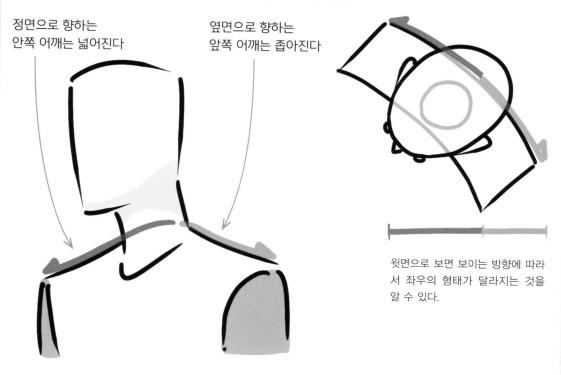

정면으로 향하는
안쪽 어깨는 넓어진다

옆면으로 향하는
앞쪽 어깨는 좁아진다

윗면으로 보면 보이는 방향에 따라서 좌우의 형태가 달라지는 것을 알 수 있다.

웅크린 등

등을 웅크리면 안쪽으로 더 크게 휘어지고 안쪽 어깨가 넓어 보인다.

가슴을 펴다

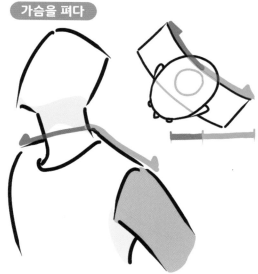

가슴을 내밀면 몸이 바깥쪽으로 더 크게 휘어져 앞쪽 어깨가 넓어 보인다.

몸은 전부 연동된다

팔을 올리면 어깨도 함께 올라가고, 동시에 머리도 기울이게 되며, 반대쪽 팔과 어깨는 내려갑니다. 이렇게 한쪽 팔만 들었을 때도 몸 전체의 영향을 미칩니다. 몸의 연동을 직접 체감하고, 확실히 관찰한 후 그려보세요.

팔을 올리면 어깨도 올라가고 동시에 머리는 기울고, 반대쪽 어깨는 내려간다. 손과 발만 움직이려고 하면, 경직된 그림이 되거나 어색한 자세가 되므로 연동하는 파츠를 파악하자.

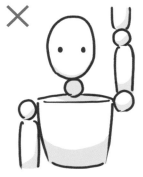

목각인형처럼 한 팔만 올리면 어색한 포즈

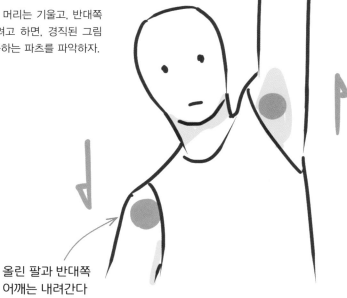

올린 팔과 반대쪽 어깨는 내려간다

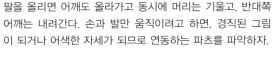

어깨와 머리의 연동

얼굴을 돌리는 쪽의 어깨가 올라가고, 반대쪽 어깨는 내려간다. 머리만 움직이는 것이 아니라 동시에 목과 등도 움직이는 것을 알면 자연스러운 움직임을 표현할 수 있다.

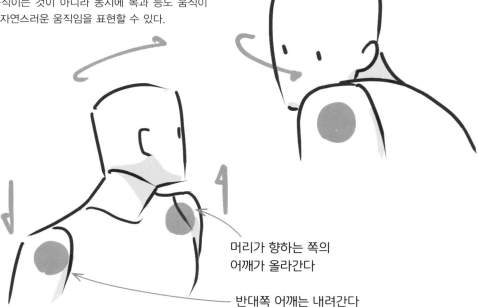

머리가 향하는 쪽의 어깨가 올라간다

반대쪽 어깨는 내려간다

바스트업의 실루엣 변화

원근법의 영향을 받지 않는 멀리서 본 바스트업은 정면 로우앵글과 뒷면 하이앵글, 정면 하이앵글과 뒷면 로우앵글이 각각 비슷한 실루엣이 됩니다.

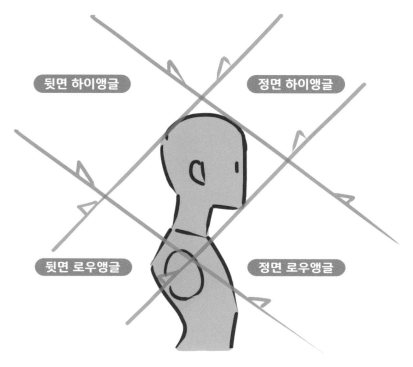

뒷면 하이앵글　　　정면 하이앵글

뒷면 로우앵글　　　정면 로우앵글

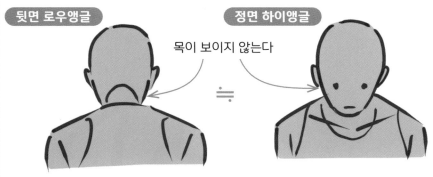

뒷면 로우앵글　　　정면 하이앵글

목이 보이지 않는다

뒷면 로우앵글과 정면 하이앵글은 머리와 어깨가 겹쳐서 목이 보이지 않는다.

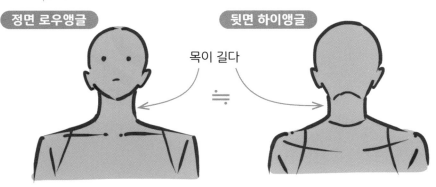

정면 로우앵글　　　뒷면 하이앵글

목이 길다

정면 로우앵글과 뒷면 하이앵글은 기울어진 목을 정면으로 보고 있으므로, 가장 긴 실루엣이 된다.

PART 3 | 캐릭터의 개성은 중간에서 세부로

전체와 중간에서 실루엣과 파츠의 형태를 파악했다면, 세부에서 캐릭터를 표현해 보세요. 세부란 최종 그림과 화면에 남는 선화를 표현하는 마무리 단계입니다. '신은 디테일에 있다(God is in the detail)'라는 말처럼 세부까지 꼼꼼하게 그리면 캐릭터의 존재감이 강해집니다.

그러나 처음부터 세부를 그려서는 안 됩니다. 세부를 잘 표현하려면 중간을 제대로 파악할 필요가 있습니다. 먼저 세부의 기초가 되는 실루엣과 프레임을 이해하세요. 또한 다양한 캐릭터를 그릴 수 있는 직관적인 디자인과 선의 표현 방법이 있습니다. 특징을 알고 그려보세요.

3 – 1 캐릭터의 개성은 중간에서 세부로

체격을 정하는 법

캐릭터의 나이와 성별에 따른 차이는 얼굴의 세부 디자인 보다도 머리, 어깨 폭, 목의 길이와 같은 체격 차이로 구분할 수 있습니다. 각 연령대, 성별의 특징을 알고, 그리고 싶은 캐릭터에 적합한 표현을 선택하세요.

바스트업의 기본

단순한 정면 바스트업만으로 다양한 정보를 표현할 수 있습니다. 완성 이미지를 생각하면서 기본을 만들어 보세요.

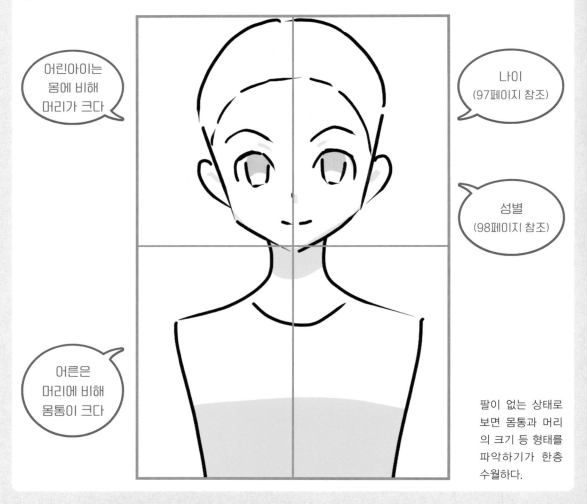

어린아이는 몸에 비해 머리가 크다

나이 (97페이지 참조)

성별 (98페이지 참조)

어른은 머리에 비해 몸통이 크다

팔이 없는 상태로 보면 몸통과 머리의 크기 등 형태를 파악하기가 한층 수월하다.

나이를 구분하는 패턴

캐릭터는 크게 어린아이와 어른으로 나눌 수 있습니다. 어린아이도 유아와 청소년, 어른은 청년과 노인으로 상세하게 구분할 수 있습니다. 20대와 40대처럼 나이 차이가 큰 캐릭터도 표현할 수 있는데, 18세와 22세처럼 5살 이내의 차이라면 그림만으로 구분하기는 어렵습니다.

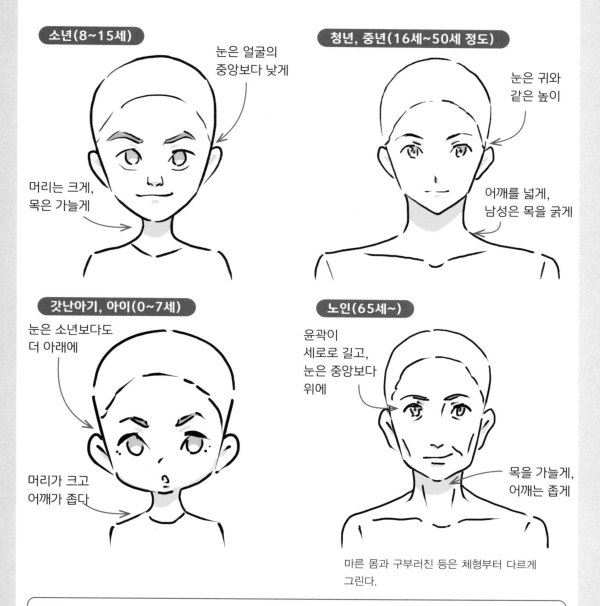

소년(8~15세)
눈은 얼굴의 중앙보다 낮게
머리는 크게, 목은 가늘게

청년, 중년(16세~50세 정도)
눈은 귀와 같은 높이
어깨를 넓게, 남성은 목을 굵게

갓난아기, 아이(0~7세)
눈은 소년보다도 더 아래에
머리가 크고 어깨가 좁다

노인(65세~)
윤곽이 세로로 길고, 눈은 중앙보다 위에
목을 가늘게, 어깨는 좁게
마른 몸과 구부러진 등은 체형부터 다르게 그린다.

청년, 중년을 구분하는 법	그림은 데포르메라는 과장 표현이 있는데, 초등학교 고학년과 중학교 1학년은 그림으로 나이 차이를 표현하기는 어렵다. 체격이 큰 아이와 왜소한 어른 등 일반적인 이미지와 동떨어진 캐릭터 표현도 어렵다. 따라서 복장과 머리 모양, 소품 설정, 음색 등 그림 외의 요소로 표현할 수밖에 없다. 복잡한 설정으로 인해 보는 사람이 잘못 해석할 여지를 남기지 않는 것이 제대로 전달되는 표현을 만드는 핵심입니다.

성별을 구분하는 패턴

어른이 되기 전인 소년, 소녀는 체격 차이는 크지 않기 때문에, 속눈썹의 유무나 눈썹의 굵기, 표정 등
세부의 차이로 표현합니다.

소년, 소녀

남녀의 차이가 없는 중성적인 체격

소녀

목과 어깨를 좁고 둥그스름하게 그리면
소녀처럼 보인다.

소년

소녀보다 목과 어깨를 넓게, 투박하게 그리면
소년처럼 보인다.

형태와 특징의 조합

얼굴은 어린아이지만 몸은 어른스러운, 현실에 있을 수 없는 체형도 그림에서는 자유롭게 표현할 수 있습니다. 작가가 보는 사람의 바람에 충실히 호응하면서 캐릭터는 변화해 왔습니다. 다양한 디자인을 분석하고 형태를 흡수해서 재현해 보세요.

미소녀 캐릭터

어린 얼굴과 어른스러운 몸의 조합

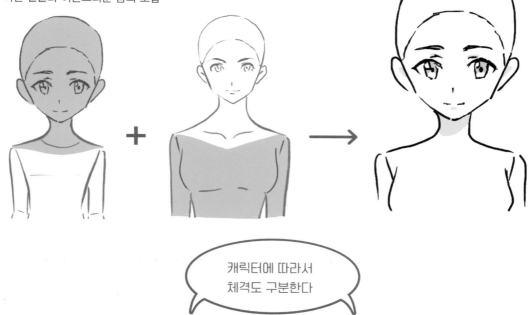

캐릭터에 따라서
체격도 구분한다

귀여운 인상의 청년

체격이 어른스러워도 눈을 키우면 귀여운 인상이 된다.

강인한 인상의 청년

같은 청년이라도 힘을 강조하고 싶다면 몸을 더 크게 그리면 된다.

청년 타입을 보면 알 수 있듯이 데포르메로 과장한 캐릭터는 특징에 의한 차이가 크고, 2~3세 차이는 구분할 수 없다.

눈의
형태를 잡는 법

눈은 캐릭터의 개성을 좌우하는 중요한 포인트입니다. 캐릭터에 적합하게 디자인하세요. 매력적인 눈을 그리려면, 시선의 방향을 정하고 눈동자의 입체감을 표현할 필요가 있습니다. 얼굴의 방향에 따라 달라지는 포인트를 파악하고 그려보세요.

좌우를 동일한 '획수'로 그린다

두 눈의 밸런스를 잡기가 어렵지만, 좌우를 같은 획수로 그리면 더 쉽습니다.

6획으로 그린 눈

❶ 두 눈의 형태를 직사각형으로
 잡는다.

프레임으로 밸런스가
좋은 위치를 정한다

❷ 직선으로 구분하고 좌우를 동
 일한 획수로 그린다.

눈동자도
직선으로 구분한다

❸ 원을 더한 후 형태를 다듬는다.

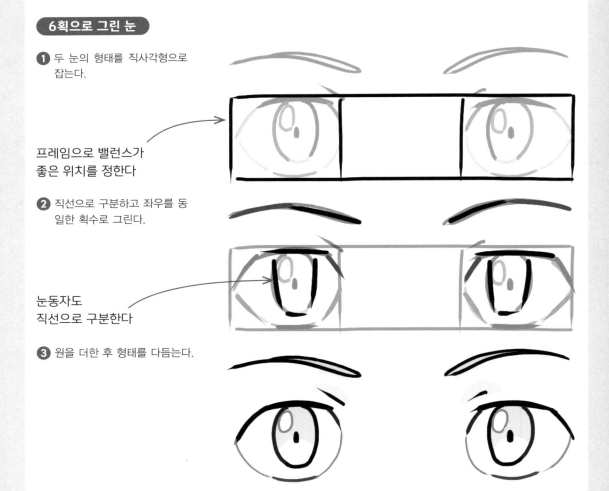

눈 디자인과 인상

눈의 형태는 캐릭터의 인상에 큰 영향을 미칩니다. 다양한 눈의 패턴을 프레임으로 구분하여 전체의
형태를 파악해 보세요.

리얼한 눈

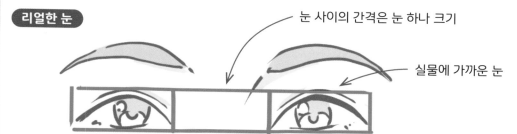

눈 사이의 간격은 눈 하나 크기

실물에 가까운 눈

찢어진 눈

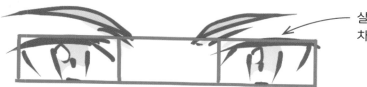

살짝 치켜뜬 느낌으로
차가운 인상

애니메이션 캐릭터의 눈

프레임이 커진다

큰 눈

프레임이 더 커진다

옆에서 본 눈은 '삼각형'으로 형태를 잡는다

옆얼굴의 눈은 정면의 눈과 형태가 전혀 다릅니다. 정면 얼굴의 이미지대로 그리지 않도록 주의하세요. 삼각형을 이용하면 형태를 잡기 쉽습니다(45페이지 참조).

간단한 삼각형으로 기초를 잡는다

눈꼬리에 해당하는 정점의 경우에 치켜뜬 눈은 위, 처진 눈은 아래로 옮긴다.

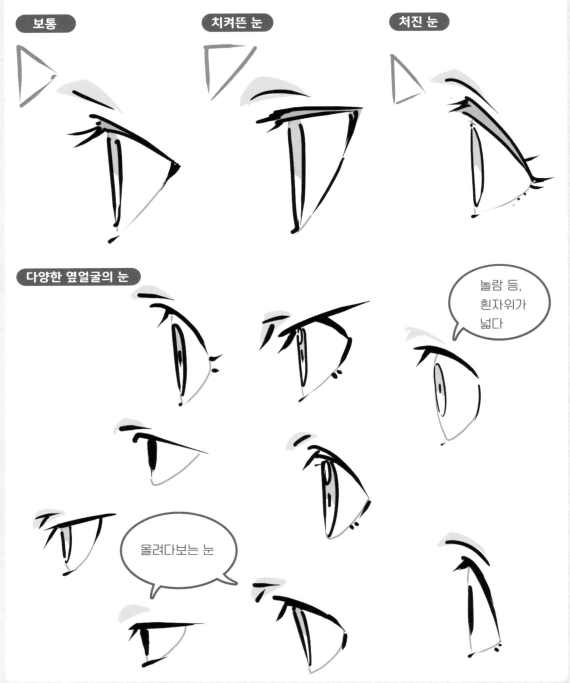

보통

치켜뜬 눈

처진 눈

다양한 옆얼굴의 눈

놀람 등, 흰자위가 넓다

올려다보는 눈

반측면의 눈은 좌우가 다른 형태

반측면 얼굴은 입체감에 알맞게 안쪽 눈은 앞쪽 눈에 비해서 압축된 형태가 됩니다.

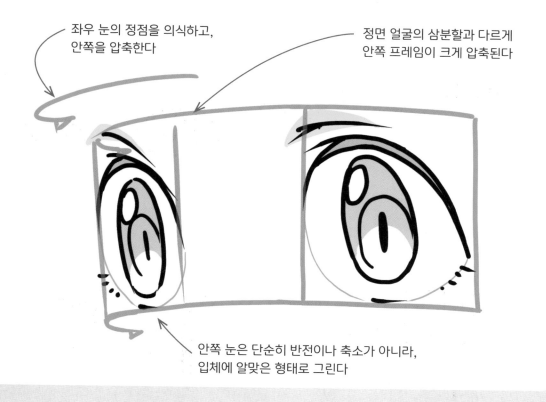

좌우 눈의 정점을 의식하고,
안쪽을 압축한다

정면 얼굴의 삼분할과 다르게
안쪽 프레임이 크게 압축된다

안쪽 눈은 단순히 반전이나 축소가 아니라,
입체에 알맞은 형태로 그린다

눈동자의 깊이도 의식한다

눈동자의 입체감과 깊이까지 의식하고 그리면 더 자연스러운 반측면 얼굴이 됩니다. 정면에서 보았을 때도 안구의 입체감과 깊이를 의식하면서 눈동자를 그려보세요.

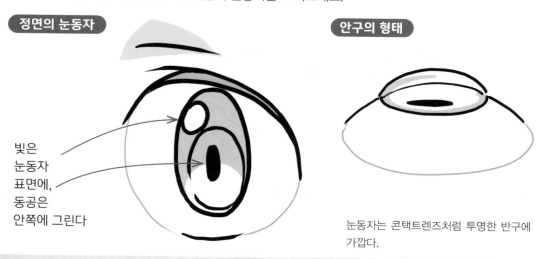

정면의 눈동자

빛은
눈동자
표면에,
동공은
안쪽에 그린다

안구의 형태

눈동자는 콘택트렌즈처럼 투명한 반구에
가깝다.

로우앵글의 눈은 위쪽으로 휘어진다

로우앵글과 하이앵글의 눈은 얼굴과 시선의 방향을 파악하는 것이 중요합니다. 로우앵글의 얼굴에서는 위쪽으로 휘어진 사다리꼴의 프레임을 참고하세요.

정면의 로우앵글

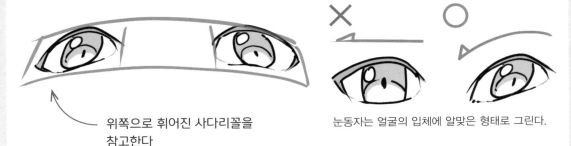

위쪽으로 휘어진 사다리꼴을 참고한다

눈동자는 얼굴의 입체에 알맞은 형태로 그린다.

옆면의 로우앵글

눈꼬리

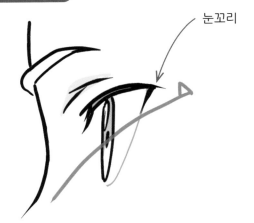

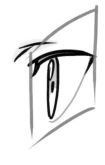

밋밋한 눈(왼쪽)에 비해 로우앵글(오른쪽)에서는 삼각형의 눈꼬리가 위로 휘어진다.

반측면의 로우앵글

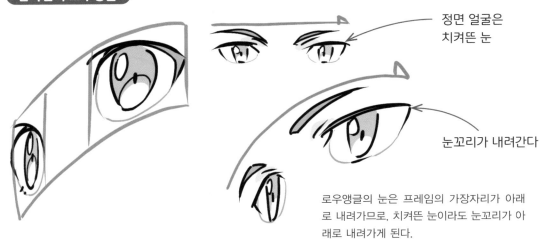

정면 얼굴은 치켜뜬 눈

눈꼬리가 내려간다

로우앵글의 눈은 프레임의 가장자리가 아래로 내려가므로, 치켜뜬 눈이라도 눈꼬리가 아래로 내려가게 된다.

다양한 로우앵글의 눈

로우앵글의 눈을 그릴 때의 포인트와 표현할 수 있는 것 등의 특징을 파악하고 그려보세요.

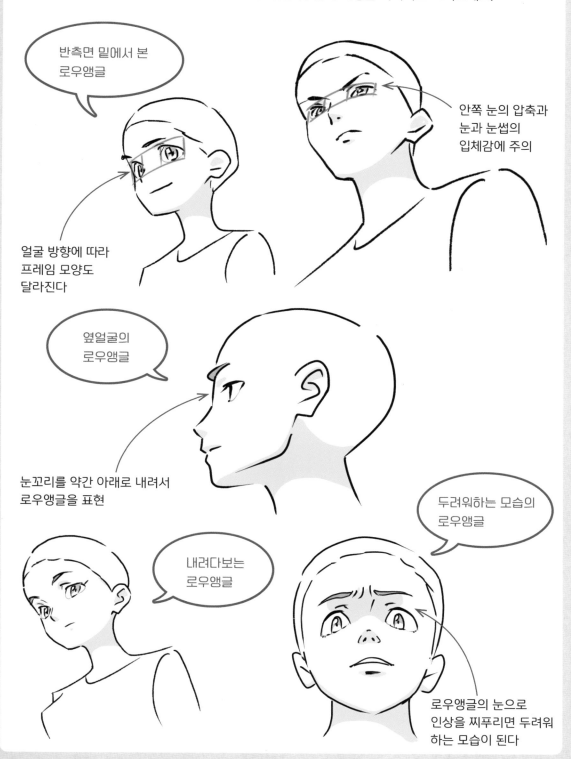

반측면 밑에서 본
로우앵글

안쪽 눈의 압축과
눈과 눈썹의
입체감에 주의

얼굴 방향에 따라
프레임 모양도
달라진다

옆얼굴의
로우앵글

눈꼬리를 약간 아래로 내려서
로우앵글을 표현

두려워하는 모습의
로우앵글

내려다보는
로우앵글

로우앵글의 눈으로
인상을 찌푸리면 두려워
하는 모습이 된다

하이앵글의 눈은 아래쪽으로 휘어진다

하이앵글은 아래쪽으로 휘어진 사다리꼴의 프레임을 참고하세요. 로우앵글과 마찬가지로 눈동자는 얼굴의 방향에 알맞은 형태로 그립니다.

정면의 하이앵글

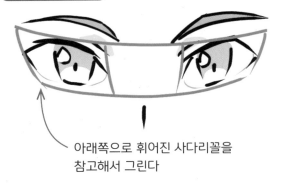

아래쪽으로 휘어진 사다리꼴을 참고해서 그린다

눈동자는 얼굴의 입체에 알맞은 형태로 그린다.

옆면의 하이앵글

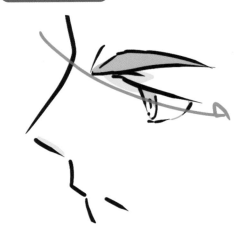

밋밋한 눈(왼쪽)에 비해 하이앵글(오른쪽)에서는 삼각형의 눈꼬리가 아래로 휘어진다.

반측면의 하이앵글

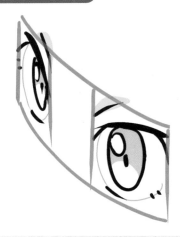

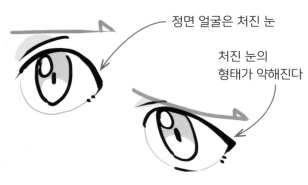

정면 얼굴은 처진 눈

처진 눈의 형태가 약해진다

하이앵글의 눈은 프레임의 가장자리가 위로 향하므로, 처진 눈의 캐릭터라도 눈꼬리가 위로 올라가게 된다.

다양한 하이앵글의 눈

하이앵글의 눈을 그릴 때의 포인트와 표현할 수 있는 것 등의 특징을 파악하고 그려보세요.

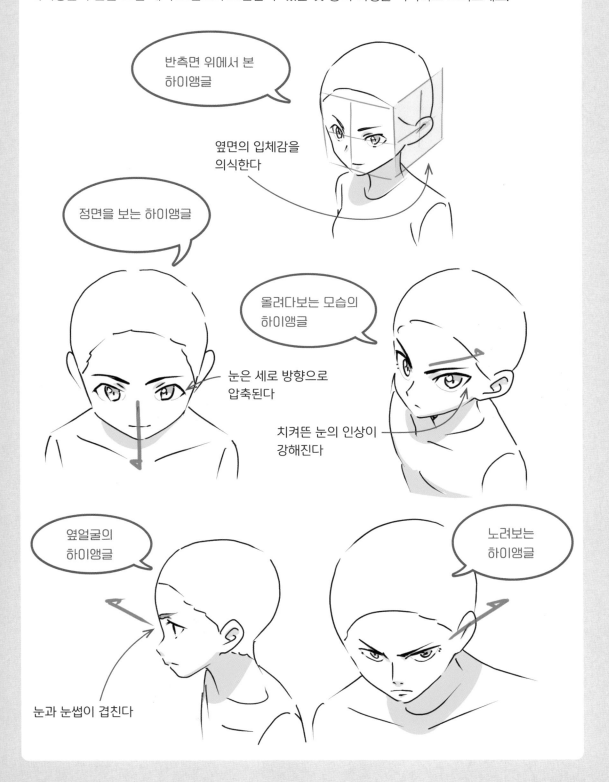

반측면 위에서 본
하이앵글

옆면의 입체감을
의식한다

정면을 보는 하이앵글

올려다보는 모습의
하이앵글

눈은 세로 방향으로
압축된다

치켜뜬 눈의 인상이
강해진다

옆얼굴의
하이앵글

노려보는
하이앵글

눈과 눈썹이 겹친다

눈과 눈썹으로 표현하는 희로애락

눈의 형태뿐 아니라 눈동자의 크기와 눈썹의 위치를 활용하면 다양한 감정을 표현할 수 있습니다. 표정에 따른 형태 차이를 파악하고 다양한 감정을 표현해 보세요.

눈동자의 크기와 시선

얼굴에 비해 눈이 크면 귀여운 갓난아기나 작은 동물에 가까워집니다. 미소녀 캐릭터의 눈동자를 크게 그리는 이유도 귀여운 표정을 표현하는 것이 목적입니다.

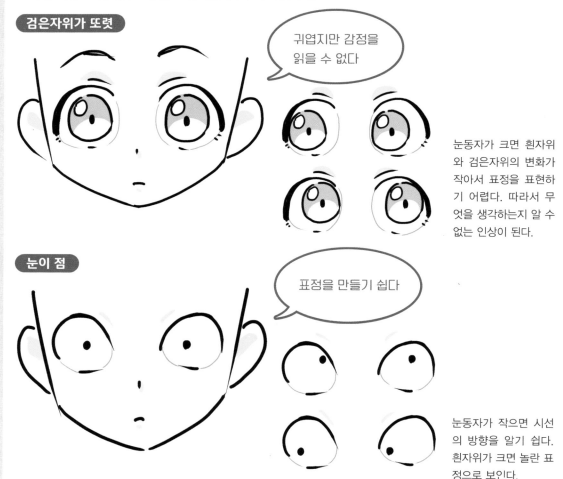

검은자위가 또렷

귀엽지만 감정을 읽을 수 없다

눈동자가 크면 흰자위와 검은자위의 변화가 작아서 표정을 표현하기 어렵다. 따라서 무엇을 생각하는지 알 수 없는 인상이 된다.

눈이 점

표정을 만들기 쉽다

눈동자가 작으면 시선의 방향을 알기 쉽다. 흰자위가 크면 놀란 표정으로 보인다.

눈의 다양한 표정

'눈은 입만큼 많은 것을 말한다'라는 표현이 있을 만큼, 눈에는 감정이 드러납니다. 눈매와 눈빛이 상대에게 주는 인상이 강하기 때문에, 다양한 감정 표현 중에서도 눈이 특히 중요합니다.

기본

눈동자가 크다 어린아이처럼 귀여운 인상

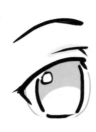
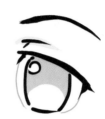

눈동자가 작다 놀라움이나 충격을 받은 눈

치켜뜬 눈 강한 의지나 험악한 인상

눈과 눈썹이 가깝다 분노를 표현

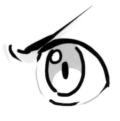

눈썹이 내려간다 슬픔과 걱정의 표정

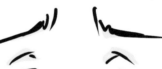
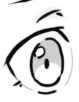
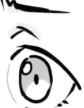

시선을 피한다 곤란할 때의 표정

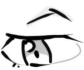
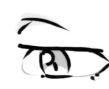

한쪽 눈을 가린다 내향적인 인상

눈썹의 방향과 위치로 달라지는 표정

눈썹을 올리거나 내림으로서 분노부터 곤란함까지 다양한 감정을 표현할 수 있습니다. 따라서 눈과 눈썹의 거리도 얼굴의 인상에 영향을 줍니다.

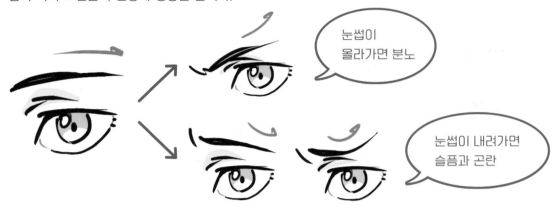

눈썹이 올라가면 분노

눈썹이 내려가면 슬픔과 곤란

눈과 눈썹이 가깝다

강한 의사를 나타낸다. 눈썹이 굵으면 강인함을 표현할 수 있다.

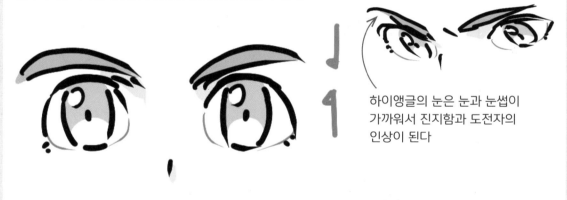

하이앵글의 눈은 눈과 눈썹이 가까워서 진지함과 도전자의 인상이 된다

눈과 눈썹이 멀다

착하고 부드러운 인상. 놀라움이나 동요하는 모습으로도 보인다.

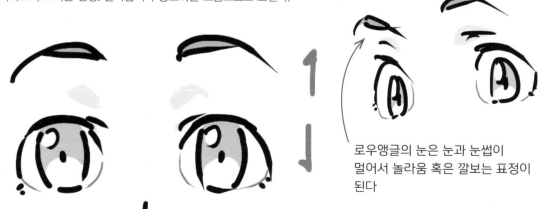

로우앵글의 눈은 눈과 눈썹이 멀어서 놀라움 혹은 깔보는 표정이 된다

다양한 눈썹 디자인

눈썹 디자인은 다양한데, 굵은 눈썹은 강한 의사를 나타내기 쉬운 등 각각의 특징이 있어 캐릭터의 인상을 좌우합니다.

큰 눈썹

강한 의지, 든든한
인상

작은 눈썹

약한 의지, 담백한
표정

다양한 눈썹

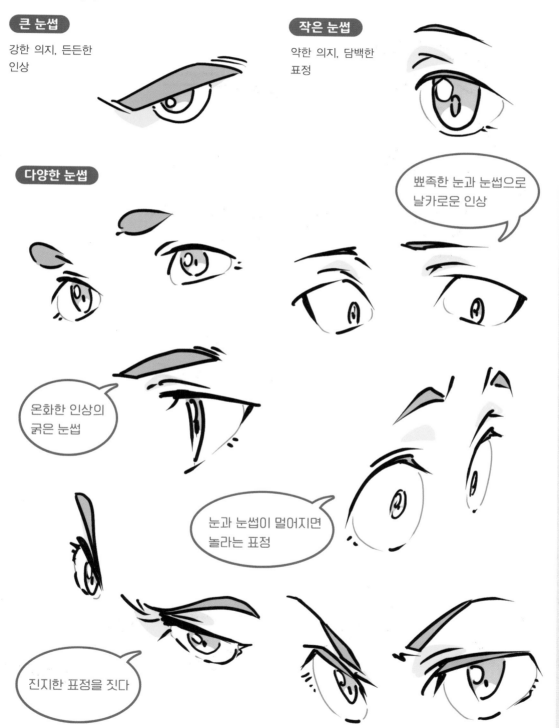

뾰족한 눈과 눈썹으로
날카로운 인상

온화한 인상의
굵은 눈썹

눈과 눈썹이 멀어지면
놀라는 표정

진지한 표정을 짓다

감은 눈 표현

애니메이션 업계에서는 눈을 '뜬 눈과 감은 눈, 반쯤 뜬 중간 눈'으로 구분합니다. 단순히 눈꺼풀의 위치가 바뀌는 것으로 안구의 위치는 같습니다. 감은 눈을 그릴 때에도 안구의 위치를 의식하면 눈꺼풀과 눈썹의 위치를 쉽게 그릴 수 있습니다.

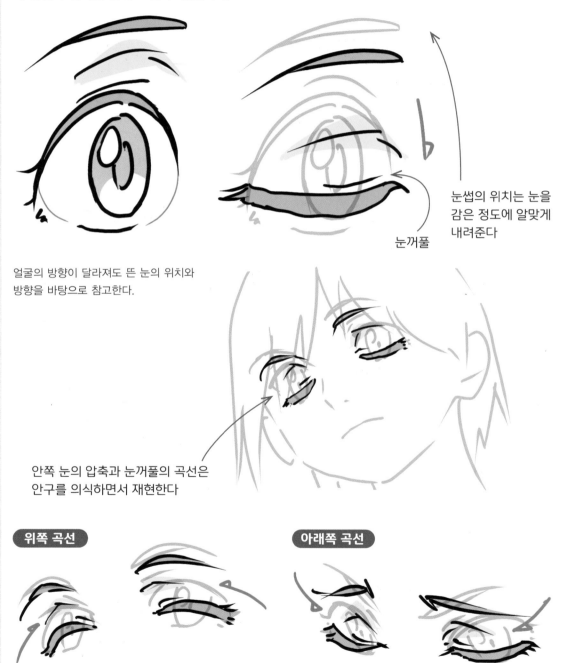

눈썹의 위치는 눈을 감은 정도에 알맞게 내려준다

눈꺼풀

얼굴의 방향이 달라져도 뜬 눈의 위치와 방향을 바탕으로 참고한다.

안쪽 눈의 압축과 눈꺼풀의 곡선은 안구를 의식하면서 재현한다

위쪽 곡선

웃고 있다. 로우앵글 얼굴의 감은 눈은 자연스럽게 위로 휘어지며, 즐거운 인상이 되기 쉽다.

아래쪽 곡선

슬퍼한다. 하이앵글 얼굴의 감은 눈은 아래로 휘어지며, 슬픈 인상이 되기 쉽다.

중간 눈의 표현

중간 눈이라고 해도 70% 정도 뜬 상태로 그립니다. 애니메이션에서는 얇은 눈이나 고개를 숙였을 때의 눈처럼 거의 감은 듯한 눈은 감은 눈으로 생략하기도 합니다.

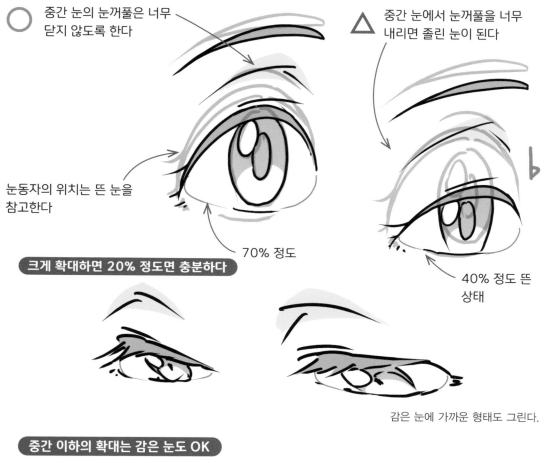

○ 중간 눈의 눈꺼풀은 너무 닫지 않도록 한다

△ 중간 눈에서 눈꺼풀을 너무 내리면 졸린 눈이 된다

눈동자의 위치는 뜬 눈을 참고한다

70% 정도

40% 정도 뜬 상태

크게 확대하면 20% 정도면 충분하다

감은 눈에 가까운 형태도 그린다.

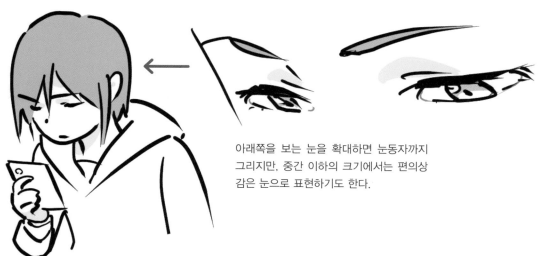

중간 이하의 확대는 감은 눈도 OK

아래쪽을 보는 눈을 확대하면 눈동자까지 그리지만, 중간 이하의 크기에서는 편의상 감은 눈으로 표현하기도 한다.

선 색을 사용하자

선 색이란

일본의 애니메이션 제작에서 완성 화면에 남는 검은색 선을 실선이라고 부르며, 그림자와 하이라이트, 채색 영역의 색을 사용하는 경우를 선 색이라고 부릅니다. 턱과 입술 등에 선 색을 사용하면 검은색 실선보다도 부드러운 표현을 할 수 있습니다.

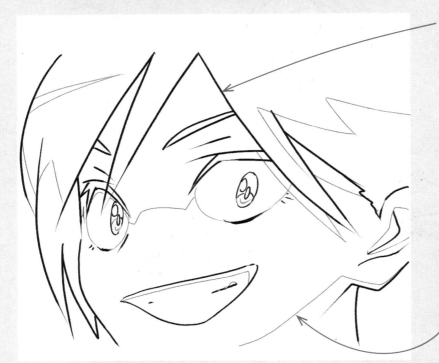

눈썹, 속눈썹, 머리카락, 윤곽선 등 주요 형태는 실선으로 표현한다

흰자위와 그림자 등은 선 색(파란색과 빨간색 선)을 사용한다

전부 실선으로 그리면 무거운 인상이 된다

선 색으로 윤곽을 그리면 부드러운 질감을 표현할 수 있다

선 색의 효과

모든 윤곽을 검은색 실선으로 그리면 화면이 어두워지거나 무거운 인상이 됩니다. 실선을 줄이고 선 색을 사용하면 그림의 의미는 유지하면서 피부의 질감이나 투명감, 부드러움을 표현할 수 있습니다.

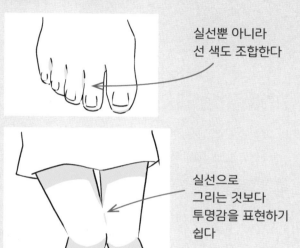

실선뿐 아니라 선 색도 조합한다

실선으로 그리는 것보다 투명감을 표현하기 쉽다

손가락, 발가락 사이를 전부 실선으로 구분하는 것보다 그림자를 사용하면 피부의 질감과 부드러움을 표현할 수 있다.

선의 양은 표현에 알맞게 조절한다!

선이 많은 그림체의 만화나 일러스트는 극화체(실사체)라고 부르며, 리얼하고 박력 있는 성인 취향의 작품에 많이 쓰여왔습니다. 반면 매끄럽게 움직이는 것이 전제인 애니메이션에서는 선을 줄이고 채색 면적을 넓혀서 그림의 부드러움과 질감을 표현하는 방향으로 진화해 왔습니다. 지금은 만화와 일러스트에서도 애니메이션 느낌의 그림체가 유행하고, 반대로 애니메이션의 중요한 장면에서 만화와 일러스트처럼 박력있는 극화체를 사용하는 등 장르의 울타리를 넘은 표현이 되고 있습니다.

극화체의 선으로 정리한 예

애니메이션 느낌의 선으로 정리한 예

입 그리는 법

숨을 쉬고, 먹고, 말을 하는 등 입은 생명력의 상징입니다. 귀와 눈에 비해 본인의 의사로 움직일 수 있고, 개성을 드러내기 쉬운 파츠이기도 합니다. 형태와 크기, 데포르메 방식 등 캐릭터에 알맞게 그려보세요.

리얼한 입에서 선을 선택한다

입 디자인도 리얼한 형태부터 생략, 데포르메 등 캐릭터와 그림체에 맞게 다양합니다. 실물을 바탕으로 그리고 싶은 이미지에 알맞은 표현을 선택하세요.

리얼한 입

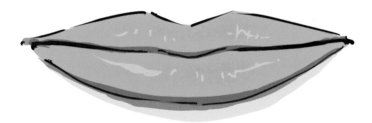

극화체, 미국 만화 등 리얼한 캐릭터에 쓰이는 표현

윤곽의 일부만 표현

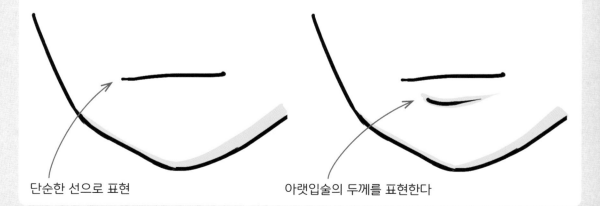

단순한 선으로 표현

아랫입술의 두께를 표현한다

옆에서 본 입술은 '삼각형'으로 형태를 만든다

옆얼굴의 입술을 그릴 때는 삼각형으로 형태를 잡으면 쉽습니다. 옆얼굴의 눈을 삼각형으로 그렸던 것과 비슷합니다. 확대 그림에서는 색으로 표현하거나 데포르메 캐릭터라면 입술을 생략하기도 합니다.

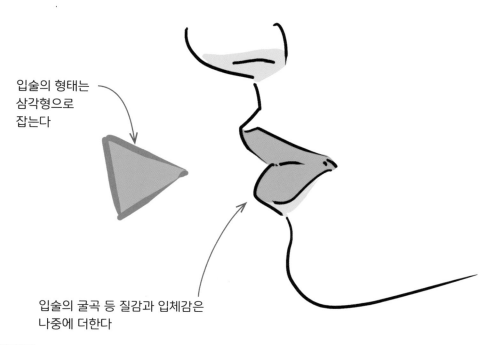

입술의 형태는
삼각형으로
잡는다

입술의 굴곡 등 질감과 입체감은
나중에 더한다

어른

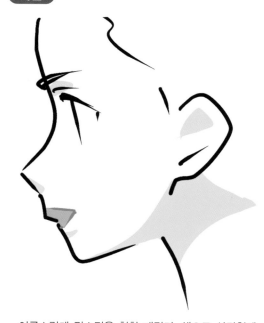

어른스럽게 립스틱을 칠한 캐릭터. 색으로 삼각형에
가까운 형태를 그려서 입술을 표현한다.

어린아이

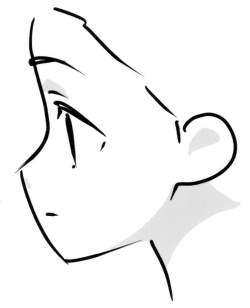

코에서 턱까지 이어서 입술을 생략해 입체감이 없는
패턴. 어린아이처럼 귀여워진다.

반측면의 입은 중심선을 기준으로 그린다

반측면 얼굴의 입체감은 중심선을 기준으로 입술의 앞쪽과 안쪽을 나눠서 그립니다. 선으로 심플한 입술을 그릴 때도 중심선을 의식하면 형태와 배치의 밸런스를 잡기 쉽습니다.

옆면에 가까운 반측면 얼굴

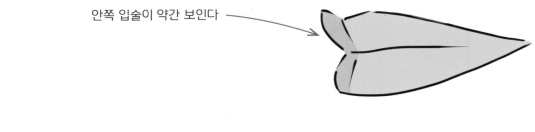

안쪽 입술이 약간 보인다

반측면 45° 얼굴

중심을 의식하고 좌우로 나눠서 그린다

윗면

안쪽 입술의 압축은 윗면을 참고한다

반측면 얼굴의 입술은 윗면을 참고해 안쪽을 압축한다.

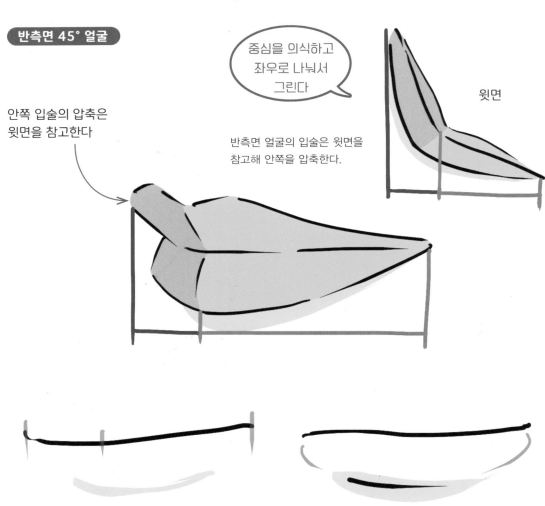

심플한 선으로 그릴 때도 얼굴의 입체감을 의식한다.

음영을 넣을 때는 입술 전체의 형태를 의식하고 그린다.

로우앵글, 하이앵글의 입은 얼굴의 곡선에 알맞게 그린다

로우앵글과 하이앵글은 얼굴의 입체감에 알맞게 입술의 형태를 조절합니다. 얼굴의 방향에 적합하게 배치합니다. 입술의 굴곡도 보는 방향에 따라서 형태가 크게 달라집니다. 잘 관찰하고 그려보세요.

로우앵글

얼굴 곡선의 정점이 위로 향하므로, 입꼬리가 내려간다.

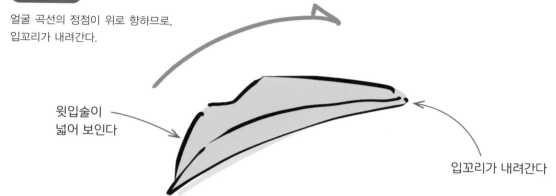

윗입술이 넓어 보인다

입꼬리가 내려간다

하이앵글

얼굴 곡선의 정점이 아래로 향하므로, 입꼬리가 올라간다.

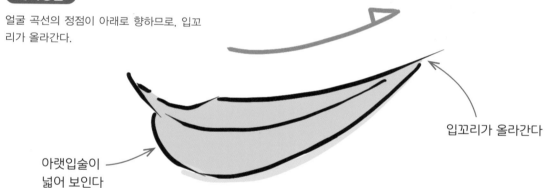

아랫입술이 넓어 보인다

입꼬리가 올라간다

코가 높은 사람의 하이앵글

코고 높은 사람이 고개를 숙이면 입매가 가려진다. 입꼬리가 올라가고 웃는 것처럼 보인다.

어린아이의 하이앵글

턱이 작은 어린아이가 고개를 숙이면 아랫입술의 윤곽이 도드라진다.

입 디자인과 인상

입의 크기와 입술의 두께로도 캐릭터의 특징을 표현할 수 있습니다. 인상의 차이를 알고 캐릭터에 알맞게 표현해 보세요.

크기에 따른 인상의 차이

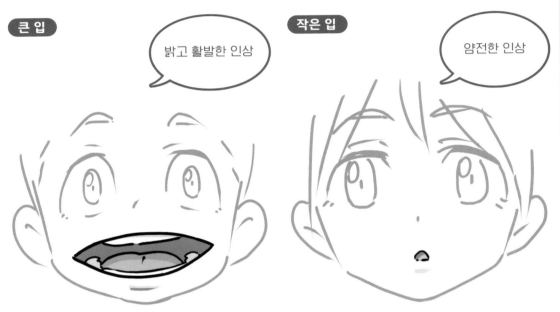

웃거나 수다를 떠는 쾌활함을 표현할 수 있고, 밝고 활발한 분위기가 된다.

웃는 느낌이 약해지고 얌전한 인상이 된다.

두께에 따른 인상의 차이

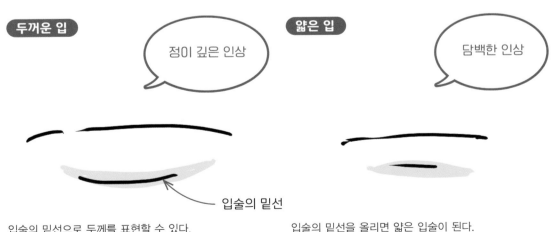

입술의 밑선으로 두께를 표현할 수 있다.

입술의 밑선을 올리면 얇은 입술이 된다.

형태에 따른 인상의 차이

특징적인 입술과 입매의 인상을 소개합니다. 입술의 형태에는 각각 정해진 이미지가 있으므로, 적절하게 구분해서 활용하면 좋습니다.

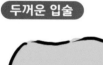

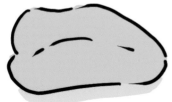

이성적, 정열적, 활발, 적극적인 인상

분노, 말다툼, 불평불만을 나타내는 인상

식욕, 놀리거나 실패를 숨기는 등의 인상

입의 위치는 자유

입은 기본적으로 중심선 위에 있습니다. 그러나 어디까지나 기준일 뿐이며, 표정의 변화에 따라 상하좌우로 자유롭게 위치를 조절할 수 있습니다.

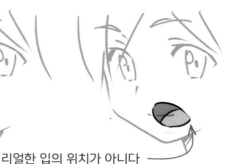

리얼한 입의 위치가 아니다

일반적인 입은 중심선 위에 있다.

중심선에서 벗어난 윤곽선에 가까운 위치

입체감과 본래 입의 위치를 무시한 기호에 가까운 입

입과 치아로 표현하는 희로애락

같은 입이라도 크기와 입술의 형태, 위치 등 다양한 표현이 있습니다. 입을 벌리거나 닫으면 치아와 얼굴의 움직임까지 영향을 미칩니다. 입의 움직임과 표정의 관계를 살펴보겠습니다.

애니메이션의 입 표현

애니메이션 업계에서는 입의 개폐를 벌린 입, 다문 입, 중간 입으로 구분합니다. 캐릭터가 말을 할 때 다문 입, 중간 입, 벌린 입의 반복 패턴으로 움직임을 만듭니다. 중간 입은 벌린 입과의 차이가 생기더라도 많이 벌리지 않은 형태로 그립니다.

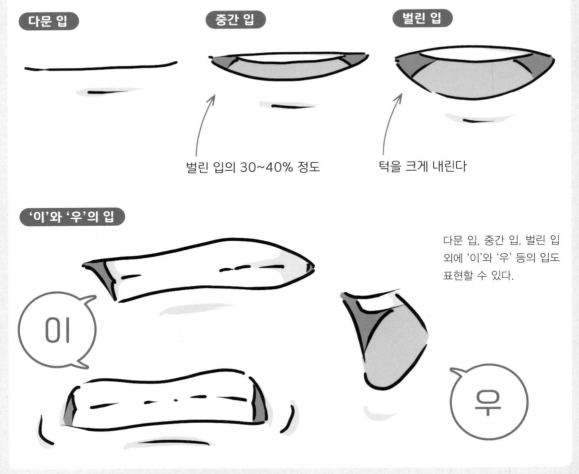

다문 입

중간 입
벌린 입의 30~40% 정도

벌린 입
턱을 크게 내린다

'이'와 '우'의 입

이

우

다문 입, 중간 입, 벌린 입 외에 '이'와 '우' 등의 입도 표현할 수 있다.

벌린 입 속의 표현

벌린 입 속을 확대한 그림에는 치아와 혀를 표현합니다. 웃는 캐릭터의 앞니를 보면 밝은 어린아이나 작은 동물을 떠올리게 되므로, 어린 인상을 표현하고 싶을 때 활용해 보세요.

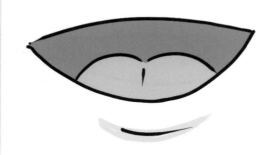

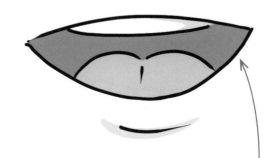

치아가 보이면 어린
인상이 된다

입을 크게 벌리면

입을 벌린 정도나 캐릭터의 리얼리티, 작품성 등으로 턱을 움직이거나 움직이지 않기도 합니다. 주로 코믹한 데포르메 캐릭터는 턱을 움직이지 않고 입으로만 표현합니다. 반면 리얼한 캐릭터는 입 주위의 골격도 뚜렷하므로, 턱을 움직여 입의 개폐를 표현합니다.

턱을 움직이지 않는다
입을 크게 벌리지 않거나 코믹한 캐릭터

턱을 움직인다
입을 크게 벌릴 때나 리얼한 캐릭터

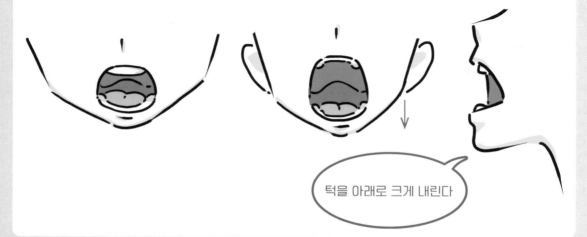

턱을 아래로 크게 내린다

치아 그리는 법

데포르메 캐릭터의 얼굴에서 특히 치아는 인간성과 리얼리티를 표현할 수 있는 포인트입니다. 즐거움과 아쉬움 등의 감정과 입을 준 모습을 표현하기 쉽고, 너무 리얼하게 그리면 지나치게 어색해지므로, 생략할 때가 많은 파츠입니다.

리얼한 치아

치아를 하나씩 그리면 생생하다. 크게 확대하거나 인간다움, 욕망을 나타낼 때 쓸 수 있다.

윤곽만으로 표현

크게 확대한 장면 외의 치아 표현법, 리얼한 느낌을 생략했다.

웃는 얼굴의 치아

'씨익'하고 웃는 다문 치아는 실선을 대부분 생략합니다. 벌린 입의 웃는 얼굴은 입을 크게 벌리고 위아래의 치아를 따로 표현하는데, 작게 벌리면 아래쪽 치아는 보이지 않고 웃음을 참는 듯한 인상이 됩니다.

다문 치아

맞댄 치아를 적은 실선으로 표현한다. 양쪽 가장자리에 음영을 넣어 입체감을 더한다

벌린 치아

아랫니까지 보이면 더 밝고 쾌활한 인상이 된다

강인함을 표현하는 치아

사람은 힘을 줄 때 이를 악물게 됩니다. 분노나 전투 장면 등 힘과 기세를 표현하고 싶을 때는 치아를
위아래 모두 그립니다.

리얼한 치아

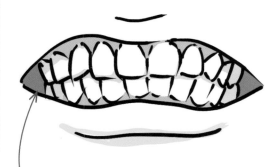

잇몸과 치아의 개수까지 리얼하게 표현한 예.
그림체와 캐릭터의 성격에 알맞게 그린다

다문 치아의 표현

만화 느낌의 치아. 즐거움과 아쉬움 등
감정적인 캐릭터의 심정을 표현한다

악문 치아

만화적 느낌으로, 톱니바퀴처럼
뾰족하게 표현한다

소리치는 치아

감정적인 캐릭터. 뾰족한 치아 등으로
리얼함보다는 인상을 중시한다

3 - 6 캐릭터의 개성은 중간에서 세부로

코 그리는 법

일본 애니메이션이나 만화에서는 미남미녀의 코를 눈에 띄지 않을 정도로 작게 그립니다. 콧구멍을 크게 그리지 않고, 간략한 작은 코로 그리면 눈과 입 등의 표정이 더 잘 드러납니다. 미남미녀 외에도 어린아이의 코는 작게, 어른에서 노인이 될수록 크고 또렷하게 그리는 경향이 있습니다.

리얼한 코에서 선을 선택한다

그림에 익숙하지 않은 사람이 미인을 디자인하면, 코의 모든 형태를 선으로 그려서 코가 강조되고, 완성된 얼굴이 아름답게 보이지 않은 일이 자주 있습니다. 매력적인 캐릭터를 표현하려면 코의 선을 생략하는 패턴을 배울 필요가 있습니다.

리얼한 코

실제 코의 입체감을 이해하고 어떤 선을 그려야 하는지 생각하자.

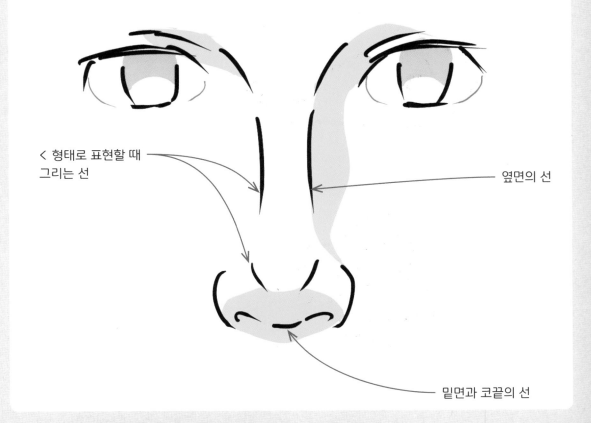

< 형태로 표현할 때 그리는 선

옆면의 선

밑면과 코끝의 선

다양한 코

데포르메 방법은 다양한데, 실제 코의 어느 부분을 그렸는지 의식하면 균형감 있는 배치가 가능합니다. 또한 데포르메에 따른 인상의 차이도 생각하면서 그려보세요.

윤곽의 일부를 그린다

콧날을 〈 형태로 표현

길쭉한 콧날. 콧구멍을 좌우 모두 그리기도 한다.

한쪽 옆면의 선만 그리는 패턴도 있다.

만화 느낌의 표현

정면 코에 옆얼굴처럼 삼각형 코를 추가하여, 코가 높은 미남미녀의 만화적 표현

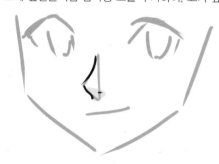

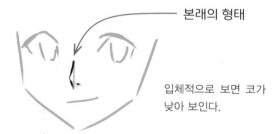

본래의 형태

입체적으로 보면 코가 낮아 보인다.

콧구멍이 있는 캐릭터

콧구멍이 클수록 대담하게 보인다. 개그 만화에서는 콧구멍을 특히 크게 그리기도 한다.

코가 돋보이지 않는 캐릭터

미소녀 캐릭터는 코끝을 점으로 그리는 식으로 코의 존재감을 줄여서 귀여움을 표현한다.

코 높이에 따른 인상

코의 높이도 조절할 수 있습니다. 낮으면 소극적, 높으면 강인한 인상이 됩니다. 어린아이는 작게, 어른에서 노인이 될수록 크게 그리면 나이 차이를 표현할 수 있습니다.

코의 높이 표현

정점의 높이와 위치, 밑면의 형태와 방향을 의식하고, 코 전체의 형태를 정한다. 형태가 명확하면 어떤 방향의 얼굴이라도 코의 동일성을 유지할 수 있다.

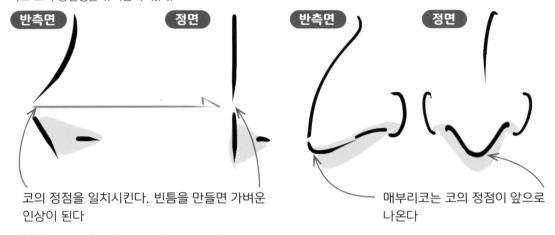

코의 정점을 일치시킨다. 빈틈을 만들면 가벼운 인상이 된다

매부리코는 코의 정점이 앞으로 나온다

코가 돋보이지 않는 캐릭터의 옆얼굴

코가 돋보이지 않는 캐릭터는 코에서 턱까지를 한 덩어리로 표현하는 경우가 많다(47페이지 참조). 얼굴의 입체감을 간략하게 표현한 귀여운 옆얼굴이 된다.

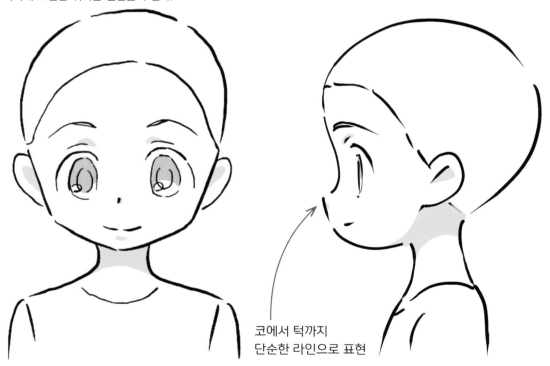

코에서 턱까지
단순한 라인으로 표현

로우앵글, 하이앵글의 코

로우앵글, 하이앵글에서는 코의 높이에 따라서 안쪽 눈과 입매가 가려지기도 합니다. 안쪽의 눈과 입이 겹치는 부분도 생각하면서 코 전체의 형태를 입체로 파악하고 배치합니다.

로우앵글

밑면이 넓어 보인다

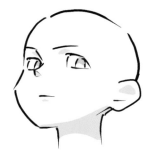

코가 낮으면 콧날은 안쪽 눈과 겹치지 않는다.

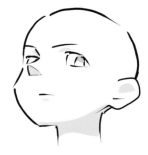

높고 큰 코는 안쪽 눈이 가려진다.

하이앵글

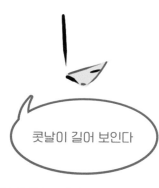

콧날이 길어 보인다

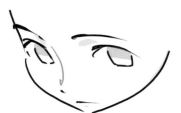

낮은 코에서도 코끝이 아래로 향하고 입과 윤곽에 가까워진다.

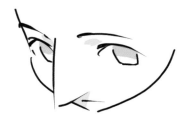

높은 코는 코끝이 입과 겹치거나 윤곽을 벗어난다.

COLUMN 애니메이션과 만화의 기호화

애니메이션과 만화에서는 눈, 코, 입의 크기를 자유롭게 조절해 캐릭터의 성격을 표현합니다. 특히 눈은 크고 또렷하게 그립니다. 반면 코와 입과 같이 생동감을 표현하는 리얼한 파츠는 캐릭터를 만들 때 오히려 방해가 되므로, 사람이라는 것을 알 수 있는 정도로만 적절히 조절해서 디자인합니다.

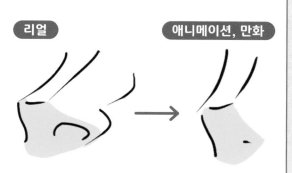

리얼 → 애니메이션, 만화

귀 그리는 법

귀를 그리는 다양한 방법이 있는데, 생략하는 방법도 캐릭터 디자인에 따라서 다양합니다. 크게 돋보이지 않는 느낌의 파츠지만, 크기만으로 캐릭터의 인상을 좌우합니다. 눈, 코와 마찬가지로 리얼한 형태와 방향을 알고, 캐릭터에 알맞게 그려보세요.

귀 디자인은 캐릭터에 알맞게

귀는 어린아이는 둥글게, 어른이 될수록 세로로 길어지고, 노인이 되면 귓불이 커지는 등 캐릭터의 인상에 따라서 디자인도 달라집니다.

리얼한 귀

귀의 굴곡은 그림 크기에 따라서 생략한다. 생략에는 다양한 방법이 있으며, 선이 많으면 리얼하게 보인다.

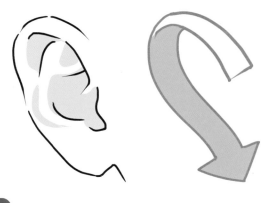

귀는 납작하지 않고 휘어진 형태다.

다양한 데포르메

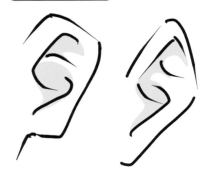

각진 귀는 사각형을 기초로 그린다.

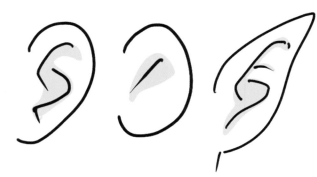

원과 타원을 기초로 그린 귀와 끝을 뾰족하게 그린 엘프의 귀도 있다.

다양한 각도에서 본 귀

귀는 앞쪽의 소리를 수집할 수 있는 형태입니다. 얼굴 방향에 따라서 귀가 어디로 향하는지 살펴보겠습니다.

로우앵글

귀는 약간 아래쪽으로 향하고 있어, 로우앵글일 때는 귀의 면적이 넓어 보인다

로우앵글 정면	로우앵글 반측면	로우앵글 옆	로우앵글 반측면 뒤	로우앵글 뒤

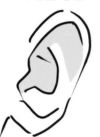 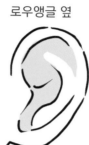 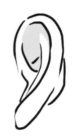

정면

정면	반측면	옆	반측면 뒤	뒤

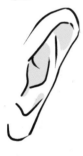 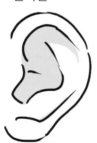 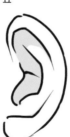 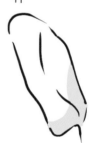

하이앵글

하이앵글 정면	하이앵글 반측면	하이앵글 옆	하이앵글 반측면 뒤	하이앵글 뒤

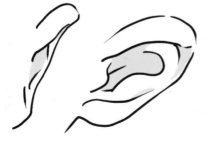

머리카락 그리는 법

'솟구친 짧은 머리의 어린아이는 활발하다', '스트레이트의 긴 머리 여성은 어른스럽다' 등 머리카락의 길이와 형태는 성격과 연령대의 이미지에 알맞게 그릴 수 있습니다. 중력, 비, 바람 등의 자연현상에 영향을 크게 받는 머리카락은 형태를 자유롭게 바꿀 수 있는 파츠이며, 그림에 사실감을 더하는 중요한 역할을 담당합니다(158페이지 참조).

머리카락 디자인과 인상

그림에서 캐릭터의 특징을 표현하려면 머리 모양, 복장, 색 등을 강조할 필요가 있습니다. 특히 머리 모양은 캐릭터의 성격을 좌우한다고 해도 좋을 만큼, 인상에 영향을 미칩니다. 성격에 알맞은 머리 모양을 그려보세요.

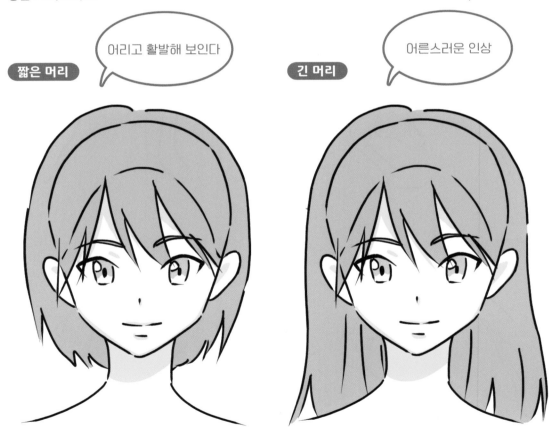

짧은 머리 — 어리고 활발해 보인다

긴 머리 — 어른스러운 인상

애니메이션에서 머리카락의 길이만으로도 성격을 예측할 수 있다. 남자아이도 머리 모양에 따라서 동일하게 표현할 수 있다.

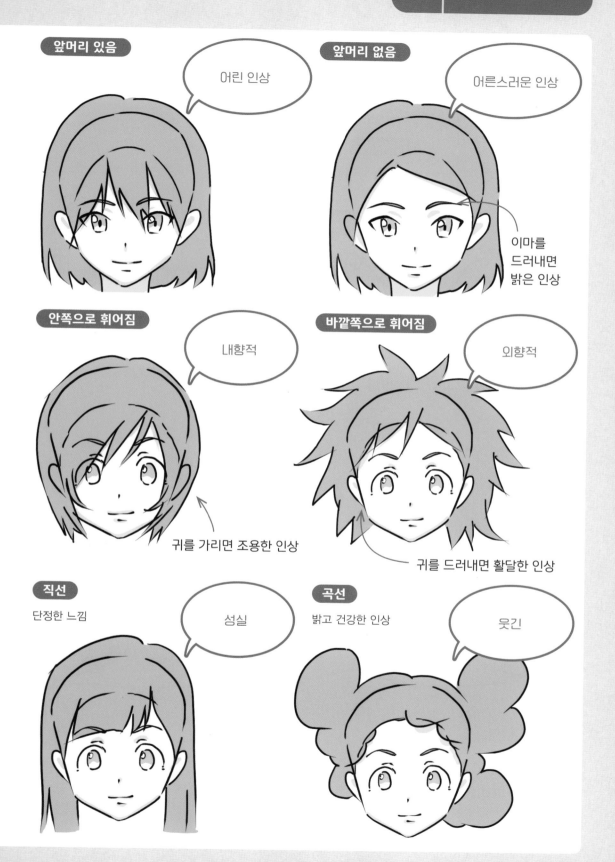

앞머리 있음

어린 인상

앞머리 없음

어른스러운 인상

이마를
드러내면
밝은 인상

안쪽으로 휘어짐

내향적

바깥쪽으로 휘어짐

외향적

귀를 가리면 조용한 인상

귀를 드러내면 활달한 인상

직선

단정한 느낌

성실

곡선

밝고 건강한 인상

웃긴

연령에 따른 머리 모양의 차이

머리 모양은 캐릭터의 성격뿐 아니라 그 나이다움을 나타냅니다. 연령별 주로 쓰는 머리 모양은 보는 사람이 명확하게 인식할 수 있습니다.

갓난아기

길이도 짧고 부드럽다.

어린아이

남녀의 차이를 표현한다. 여자아이는 머리카락이 길수록 어른스러워 보인다.

청소년

남녀 모두 성격을 더 많이 반영한 머리 모양이 되며 스타일이 다양하다.

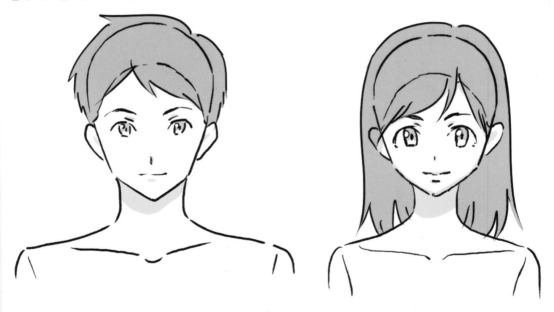

> **남녀 '짧은 머리'의 차이**
> 남성의 짧은 머리는 삭발이나 스포츠 스타일 등, 드러난 머리의 형태를 나타내지만, 여성의 짧은 머리는 어깨 길이의 숏커트 스타일을 나타낸다. 즉, 여성 캐릭터의 숏커트는 남성 캐릭터에게는 긴 머리가 된다.

부모 세대

직종 또는 육아 등에 편리하도록 묶는 식으로, 입장과 상황에 알맞은 머리 모양을 선택한다.

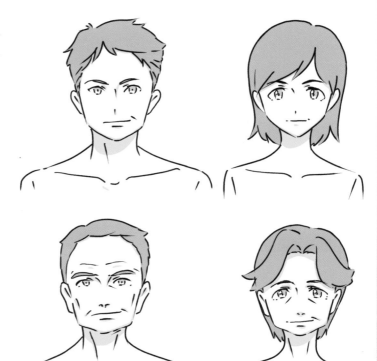

노인

머리가 짧아지고 볼륨도 줄어서 갓난 아기와 비슷한 같은 모양으로 되돌아 간다. 색은 옅은 회색이 된다.

COLUMN **머리카락의 선은 어디까지 묘사하나?**

머리카락에는 선이 많은 실선 타입과 선이 적은 실루엣 타입이 있습니다. 선이 많을수록 질감을 표현하기 쉬운 반면, 입체감을 의식하지 않으면 평면처럼 됩니다. 만화나 일러스트처럼 한 장의 그림으로 완성하는 그림에 비해, 애니메이션은 움직임을 표현하기 쉽도록 선이 적은 경향이 있습니다.

실루엣과 채색으로 표현, 단조롭지 않도록 머리카락 덩어리에 움직임을 더하면 방향과 입체감을 표현하기 쉽다.

실선, 음영, 하이라이트 등의 복잡한 표현이나 선이 많으면 인상에 강하게 남는다.

머리카락은 중력을 따라간다

중력의 영향으로 아래로 흐르듯이 머리카락을 그리면, 캐릭터를 사실적으로 표현할 수 있습니다. 어깨와 가슴 등의 입체, 혹은 이동이나 바람의 영향과 같은 조건에 따라서 자유롭게 변하는 머리카락은 캐릭터의 존재감을 한층 강조합니다.

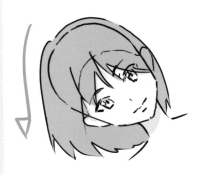 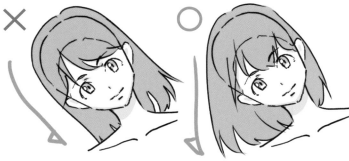

얼굴과 몸의 방향에 관계없이 머리카락은 중력을 따라서 아래로 흐른다.

묶고 있어도 중력을 생각하자. 단 특징적인 머리 모양은 너무 흩어놓으면 캐릭터의 동일성이 없어지므로, 앞머리 같은 큰 부분의 형태는 남겨두면 좋다.

영역을 나눠서 물처럼 흘린다

머리카락으로 어깨와 가슴의 입체감을 표현할 수 있습니다. 어디에서 시작된 머리카락인지, 머리의 영역을 나눠서 그리면 물의 흐름처럼 자연스러운 위치에 그릴 수 있습니다.

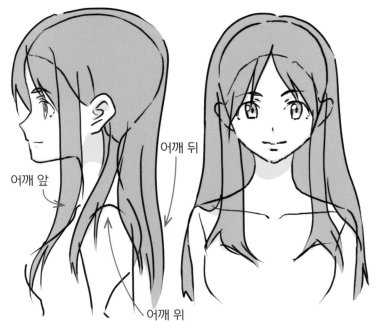

어깨 뒤

어깨 앞

어깨 위

귀의 전후와 후두부로 영역을 나누면, 어깨보다 앞, 어깨 위, 어깨 뒤로 흐르는 머리카락을 구분할 수 있다.

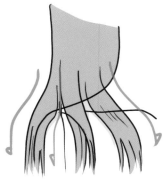

어깨 위에서 떨어진 머리카락은 사방으로 넓게 퍼지면서 팔과 가슴을 따라간다. 머리카락의 흐름을 폭포처럼 그려보자.

누워 있는 사람의 머리카락은 붓처럼

누워 있는 사람의 머리카락도 중력을 따라서 지면으로 흘러갑니다. 서 있는 사람과 동일하게 표현하면, 누워 있는 것처럼 보이지 않습니다.

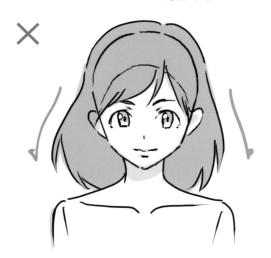

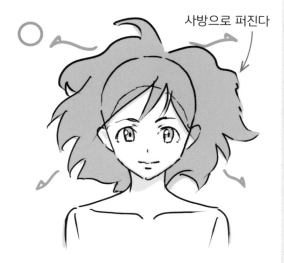

사방으로 퍼진다

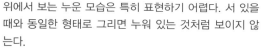

위에서 보는 누운 모습은 특히 표현하기 어렵다. 서 있을 때와 동일한 형태로 그리면 누워 있는 것처럼 보이지 않는다.

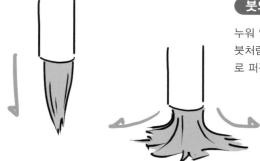

붓의 형태를 떠올려보자

누워 있을 때의 머리카락은 종이 위를 찍은 붓처럼 눌려서 얼굴을 중심으로 바깥쪽으로 퍼진다.

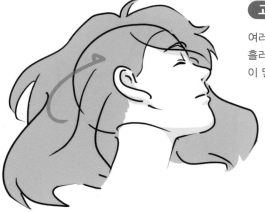

고개를 돌렸을 때의 머리카락 형태

여러 곳의 머리카락이 중력을 따라서 어디로 흘러가는지, 얼굴의 방향과 입체감, 머리카락이 닿는 장소의 형태를 생각해보고 표현한다.

목 그리는 법

목의 길이와 굵기는 나이와 성별에 따라 다르고, 자세에 따라서도 다르게 보입니다. 목 근육과 턱 라인의 표현도 캐릭터의 인상을 크게 좌우합니다.

목은 굵기와 길이로 구분한다

목의 굵기로 캐릭터의 특징을 연출할 수 있습니다. 목이 가늘면 어린아이나 왜소한 사람 등 약한 인상, 굵으면 어른이나 체격이 좋은 사람 등 강한 인상이 됩니다.

갓난아기

목은 가늘고 짧게, 머리와 어깨를 작게 그린다. 머리에 가려져 거의 보이지 않는다.

소년

갓난아기에 비해 길고 굵다.

청년

더 굵고 길어지면 어른스럽게 보인다.

연약한 인상

어린아이의 목

강한 인상

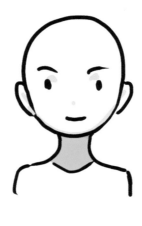

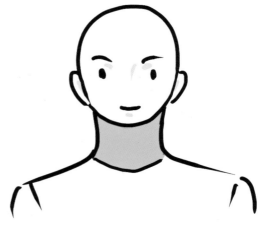

같은 얼굴이라도 목의 굵기와 길이로 나이 차이를 표현할 수 있다.

목 디자인과 인상

현실에서도 모델 체형인 사람은 목이 가늘고 길며, 나이가 목에 드러난다고 알려져 있습니다. 그림에서도 목의 형태는 캐릭터의 인상에 큰 영향을 미칩니다. 이미지에 알맞게 그려보세요.

목젖

굵은 목에 목젖이 있으면 남성으로 보인다. 여성에게도 목젖은 있지만 굴곡이 두드러지지 않도록 깔끔하게 그려서 아름다운 인상으로 표현한다.

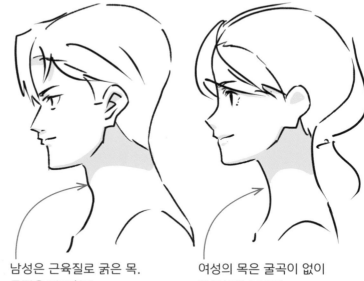

남성은 근육질로 굵은 목. 목젖을 강조한다

여성의 목은 굴곡이 없이 깔끔하게 그린다

목 근육

근육질인 남성과 노인의 마른 목 등의 표현에 사용한다. 미소녀 캐릭터 등의 부드러운 인상을 표현할 때는 그리지 않는 편이 좋다.

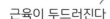

근육이 두드러진다

목과 어깨의 연결

늠름한 체격이나 뚱뚱한 사람은 목에서 어깨로 완만하게 이어진다.

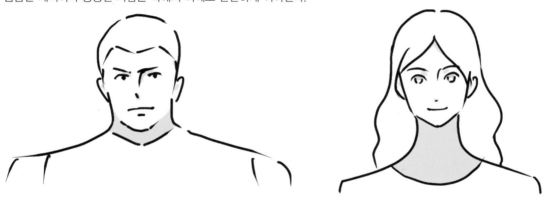

목의 형태와 자세

목의 형태는 자세에 따라서도 달라집니다. 앉아 있거나 편안한 자세로 있을 때는 대부분 등을 움츠리고, 앞에서 보면 목은 턱에 가려서 보이지 않습니다. 목을 나중에 그리면 머리와 어깨를 자유롭게 배치할 수 있고, 다양한 자세를 그릴 수 있습니다.

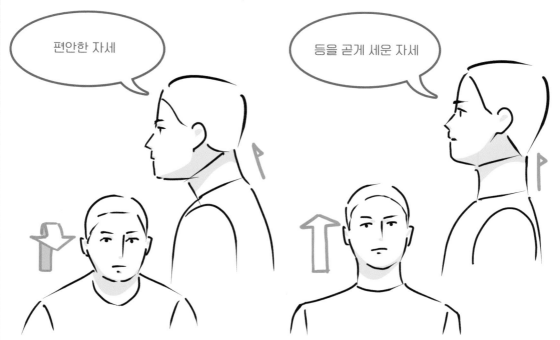

머리, 목, 어깨의 순서로 그리려고 하면 반드시 목을 그려야 한다는 생각 때문에 막대처럼 뻣뻣한 자세가 되니 주의가 필요하다. 목은 나중에 필요에 따라서 더하는 편이 좋다.

상체를 기울인 로우앵글

책상으로 상체를 기울인 사람을 로우앵글로 그리면, 얼굴은 정면에서 본 형태가 되고 목이 긴 로우앵글의 특징이 나타납니다(93페이지 참조). 자세에 따라서 어떻게 보이는지 옆모습이나 직접 자세를 잡아서 확인해 보세요.

손 쪽에서 본 로우앵글. 상체를 기울였으므로 얼굴은 정면, 목은 로우앵글에서 본 듯한 형태가 된다.

턱 라인의 색 조절

턱밑이 잘 보이는 앵글은 윤곽을 실선으로 그리면 하관이 도드라지고, 얼굴이 평면적으로 보입니다. 실선으로 그리는 것이 아니라 색 조절로 음영과 동화되게 처리하면 자연스럽습니다.

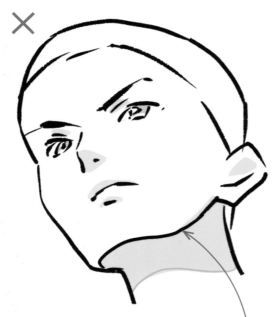

✕

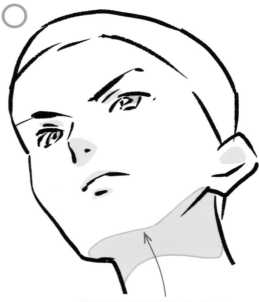

◯

색 조절로 얼굴과 목을 자연스럽게
연결할 수 있다

턱 라인이 또렷하고 하관이 돌출된 것처럼 보인다

정면, 색 조절

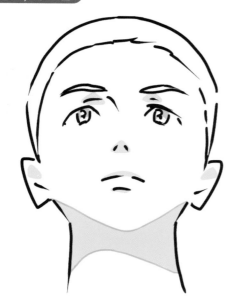

옆얼굴, 색 조절

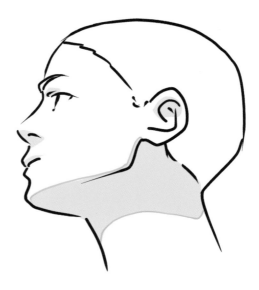

정면 로우앵글 얼굴의 실선 윤곽을 일부 끊어주면, 목으로 자연스럽게 이어지고 턱의 인상이 가벼워진다.

옆얼굴은 귀까지의 연결을 의식하면서 턱을 그리고, 중간을 생략한다. 머리에 비스듬히 이어지는 목의 위치에도 주의하자.

PART 4 | 표정과 연기도 전체부터

표정과 연기를 세부만으로 표현하기는 어렵습니다. 표현과 움직임의 변화는 얼굴과 몸의 일부만으로 이뤄지는 것이 아니기 때문입니다. 놀랐을 때는 눈을 크게 뜰뿐 아니라, 입도 함께 벌리게 됩니다. 놀라서 몸을 뒤로 젖히거나 머리카락이 주뼛 솟고, 어깨와 손을 움직여 놀란 상황을 표현할 수도 있습니다. 놀라는 방법에 따라서 얼굴과 몸의 방향도 제각각이므로, 세부에서 조절하는 것은 불가능합니다. 전체를 그릴 때부터 완성된 이미지를 떠올리면서, 어떤 표현과 연기가 적합한지 명확한 의도를 갖고 그려야 합니다.

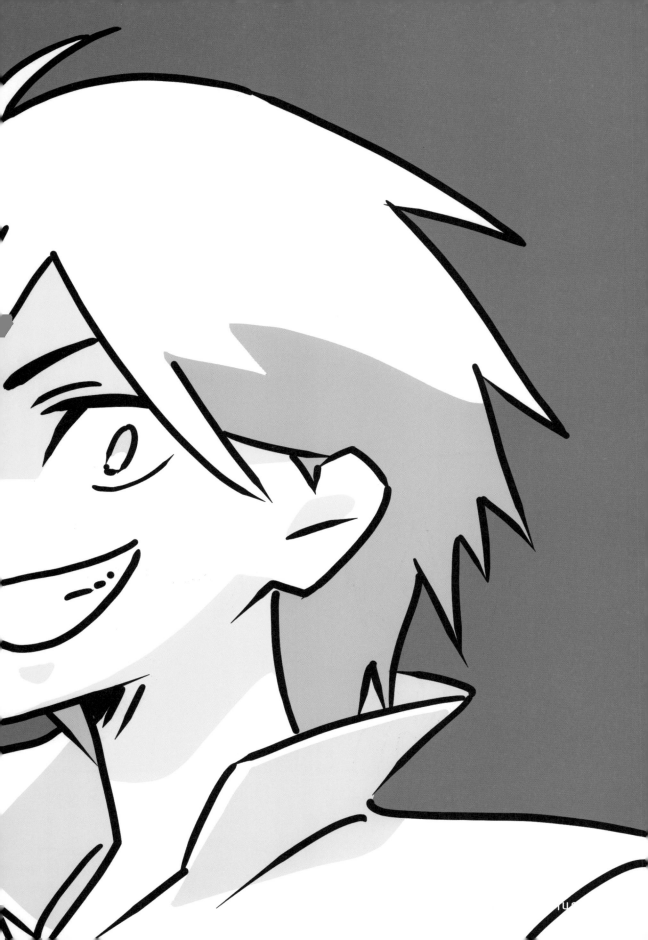

4 - 1 | 표정과 연기도 전체부터

표정 표현하는 법

표정은 최종 단계인 '세부'에서 표현하면 된다고 생각하는 사람이 많을지도 모릅니다. 그러나, 표정은 얼굴뿐 아니라 자세나 동작에도 나타납니다. 예를 들어, 곤란한 사람은 단순히 표정만 찡그릴 뿐 아니라, 머리를 감싸거나 하늘을 올려다보는 식으로 평소와는 다른 동작을 합니다.
표정과 함께 전신으로 감정을 표현하면 누가 보아도 쉽게 알아볼 수 있는 그림이 됩니다.

대칭, 비대칭에 따른 인상

사람의 자세나 겉모습이 상대에게 주는 효과는 막강합니다. 예를 들어, 좌우대칭인 정장 차림은 성실하고 신뢰할 수 있는 인상을 줍니다. '인간은 겉모습이 9할'이라는 인식이 있듯이 첫인상은 그대로 캐릭터의 이미지로 이어집니다.

좌우비대칭

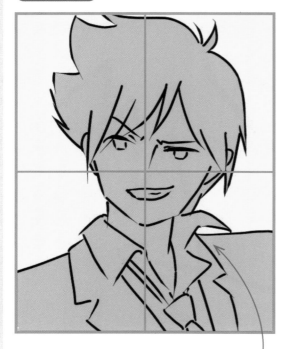

흐트러진 와이셔츠는 성실하지 못한 인상

불성실하고 거친 인상. 자연스럽고 편안한 분위기도 연출할 수 있다.

좌우대칭

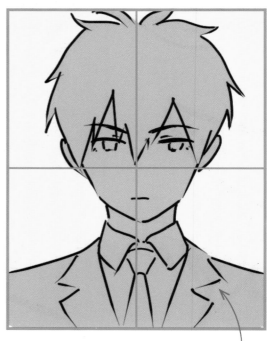

좌우대칭인 정장은 성실한 인상

성실하고 고지식한 인상. 너무 똑같으면 로봇 같은 느낌이 든다.

표정으로 나타내는 희로애락

눈썹과 입꼬리의 위치로 표정이 달라집니다. 먼저 평범한 얼굴에서 웃는 얼굴이나 슬픈 표정으로 변하는 과정을 살펴보겠습니다.

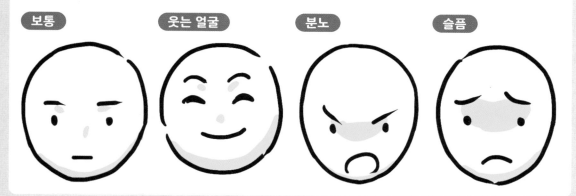

조합으로 만드는 다양한 표정

희로애락을 나타내는 눈썹, 눈, 입의 패턴을 조합하면 다양한 표정을 만들 수 있습니다. 땀이나 눈물을 더하면 슬픔, 기쁨, 분노, 초조 등의 감정을 강조할 수 있습니다. 땀과 눈물 등의 체액으로 가상의 캐릭터에게 생생한 존재감이 생깁니다.

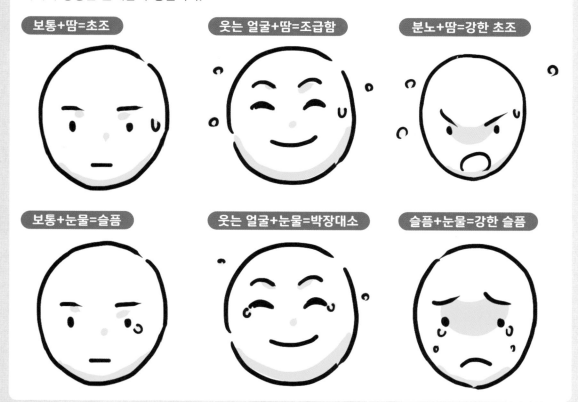

다양한 웃는 얼굴

웃는 얼굴은 즐거움과 기쁨을 나타내는 한편, 조소나 폭소 등 상대를 모욕하거나 위협하는 공격 수단이 되기도 합니다. 평소 잘 웃는 사람일수록 의외로 고집이 센 것처럼 본심을 숨기는 '포커페이스'로 볼 수도 있습니다.

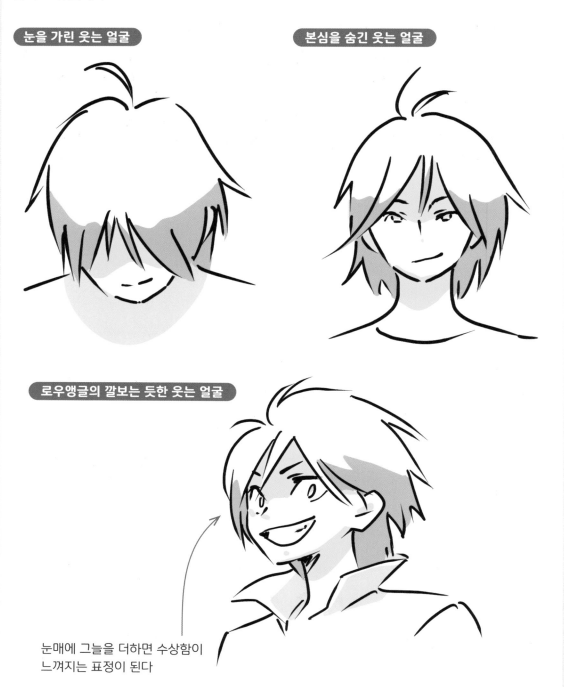

눈을 가린 웃는 얼굴

본심을 숨긴 웃는 얼굴

로우앵글의 깔보는 듯한 웃는 얼굴

눈매에 그늘을 더하면 수상함이
느껴지는 표정이 된다

무표정이란 표정

무표정은 보는 쪽에게 해석을 맡길 수 있는 최강의 표정입니다. 어떤 식으로도 느낄 수 있는 깊이가 있으므로, 장면에 알맞게 사용하면 보는 사람의 감정이입이 쉬워집니다.

무표정의 패턴

❶ 아무 생각도 없이 멍한 상태
❷ 상대에 대한 흥미와 관심을 잃었다.
❸ 포기, 실망, 분노로 말문이 막혔다.
❹ 감정을 한계까지 참는다.

피곤함이 한계에 다다르면 오히려 무표정해진다

감정을 겉으로 드러내면 해석의 폭이 좁아지기도 한다

배경에 따라 인상이 변한다

빗속에서는 분노나 슬픔 등 부정적인 감정이 강하게 나타나는 어두운 무표정이 된다.

벚꽃 풍경에서는 헤어짐과 만남의 허전함과 불안, 감동 등의 감정이 느껴지는 무표정

시선 연출

'눈은 입만큼 많은 것을 말한다'라는 말처럼 시선 처리로 많은 감정을 표현할 수 있습니다. 캐릭터의 성격과 감정 조차도 시선 연출로 달라집니다. 다양한 눈매와 시선 표현을 살펴보겠습니다.

사람은 시선에 주목한다

사람은 눈을 주목하게 되는 습성이 있습니다. 특히 큰 눈은 인상이 강해서 사람의 눈길을 끕니다. 포스터 등에서 또렷하게 카메라를 바라보는 캐릭터의 눈은 보는 사람이 쉽게 주목하도록 유도합니다.

보지 않는다

이쪽에 관심이 없다.
→ 신경 쓰이지 않는다.
→ 차가운 인상.

보고 있다

이쪽에 관심이 있다.
→ 신경이 쓰인다.
→ 친근감이 느껴진다.

정면으로 마주한다

정면으로 똑바로 바라본다.
→ 인상이 강하다.

옆으로 힐끔거린다

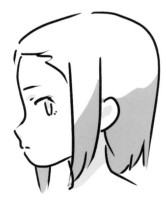

힐끔 바라본다.
→ 무척 신경이 쓰인다.

다양한 시선

로우앵글, 하이앵글로 인상이 바뀌듯이(77페이지 참조) 시선 하나로도 태도와 감정을 나타낼 수 있습니다. 예를 들어, 성의가 있다면 상대의 눈을 바라볼 수 있지만, 껄끄러운 관계의 사람은 무심코 시선을 피하게 됩니다. 의도를 표현해 보세요.

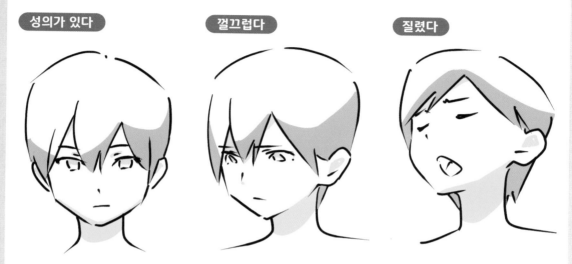

성의가 있다 껄끄럽다 질렸다

눈은 관심과 의지를 나타낸다. 하늘을 쳐다보면 눈이 없어지고 곤란하거나 질린 모습이 된다.

시선을 이용한 시선 유도

사람은 상대의 시선뿐 아니라 많은 사람이 주목하고 있는 것을 보고 싶어 하거나, 매력적으로 느끼는 경향이 있습니다. 시선의 유무로 메인 캐릭터와 서브 캐릭터를 구분할 수 있습니다.

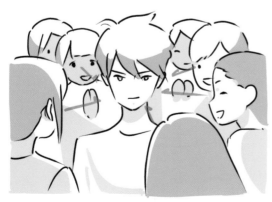

많은 사람이 주목하고 있는 것을 보고 싶어하는 효과를 이용해 중심 인물을 강조할 수 있다.

단체사진 등에서 한 사람만 이쪽을 바라보고 있으면 메인 캐릭터로 시선이 간다.

포즈의 의미와 연출

인물의 심정과 관계성은 표정뿐 아니라 몸의 방향과 동작으로도 표현할 수 있습니다. 앉은 방법이나 서 있는 위치, 손짓까지 의식하며 그려보세요.

어깨와 머리의 위치 관계와 심정

어깨와 머리의 위치 관계로 인물을 연출할 수 있습니다. 바스트업을 단순한 형태로 변환해, 어깨와 머리의 위치를 정합니다. 대강 추상적인 형태로 다양하게 시험해 보면 표현의 폭이 넓어집니다.

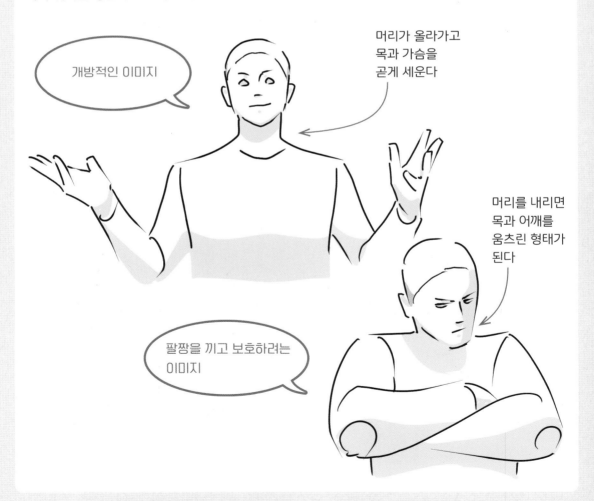

머리가 올라가고
목과 가슴을
곧게 세운다

개방적인 이미지

머리를 내리면
목과 어깨를
움츠린 형태가
된다

팔짱을 끼고 보호하려는
이미지

오픈과 클로즈의 심정 차이

어깨와 머리의 위치 관계는 자세에 영향을 미치고, 인물의 심정을 대변합니다. 오픈 자세와 클로즈 자세로 구분해서 사용해 보세요.

오픈 / 이야기하는 사람

클로즈 / 듣는 사람 / 방어(말이 통하지 않는다)

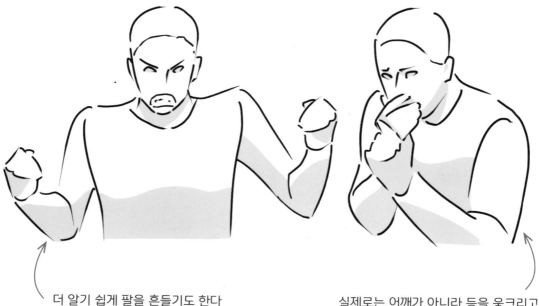

어깨를 들썩인다 — 더 알기 쉽게 팔을 흔들기도 한다

어깨를 움츠린다 — 실제로는 어깨가 아니라 등을 웅크리고 머리와 목을 움츠린 이미지

분노를 상대에게 전달하려는 오픈 상태. 크고 강하게 몸을 보여주려고 과장하는 상태

급소를 지키려는 클로즈된 방어 자세. 두려움에 떠는 모습을 표현한다.

사이좋은 두 사람은 서로 바라보지 않는다

친밀할수록 서로 얼굴을 바라보는 대화는 거의 없습니다. 반대로 관계가 명확하지 않고 아직 낯선 사람들은 상대가 어떻게 생각하는지 신경이 쓰여서 눈치를 살핍니다. 연기는 종이 위에서만 생각하지 말고, 현실에서 내가 어떻게 하는지 떠올려보세요.

보고 있다

동급생 등 관계가 얕은 사이. 아직 서로의 눈치를 살피는 상태

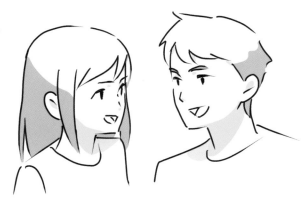

보지 않는다

오래 만난 커플과 친구 등은 서로의 눈을 보지 않아도 신뢰 관계로 대화가 가능하다.

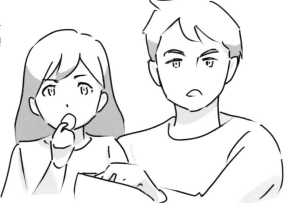

힐끔거린다

서로 허물이 없는 관계라도 웃는 얼굴로 마주 보는 순간이 있다. 눈높이에 따라 보는 쪽의 시선을 유도할 수도 있어서 의도를 표현하기 쉽다.

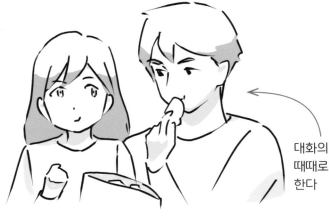

대화의 흐름에 따라서 때때로 상대를 보기도 한다

신체의 방향과 심정

사람은 뻣뻣한 막대기처럼 서서 대화를 하기는 의외로 힘들기 때문에 자연히 다양한 포즈를 취하게 됩니다. 신체의 방향과 움직임에도 심정이 나타나므로 패턴을 살펴보겠습니다. 특히 서 있는 위치로 상대를 대하는 태도와 입장을 나타낼 수 있습니다.

똑바로 바라본다

'당신을 받아줄 준비가 되었습니다'라는 뜻을 나타내는 오픈 자세

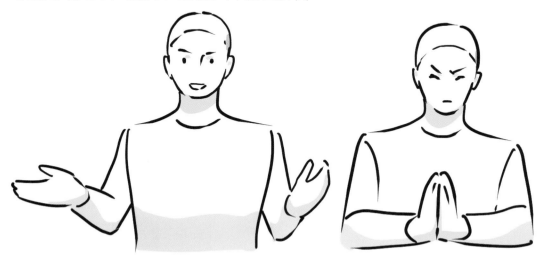

당당하게 상대에게 자신을 드러내는 포즈. 발표나 프레젠테이션을 하는 사람 등

상대에게 보이는 성의를 표현한다. 부탁하는 포즈

반측면으로 몸을 돌린다

상대를 인정하지 않고 외면하는 클로즈 자세

등 너머로 대화한다

말하는 것을 귀찮아하는 불성실한 모습

실루엣을 알기 쉽게

그림에서 가장 눈에 띄는 것은 실루엣입니다. 실루엣만으로 직감적으로 무엇을 하는지 알 수 있으면,
보는 사람이 스트레스를 받지 않고 이미지를 쉽게 파악할 수 있습니다.

✕ 컵이 몸과 겹친다

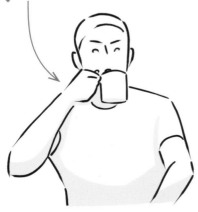

실루엣만으로는 컵을 들고 있는지
알 수 없다

◯ 컵과 몸이 겹치지 않는다

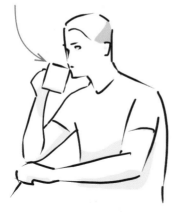

실루엣만으로 무엇을 하는지 알 수 있다

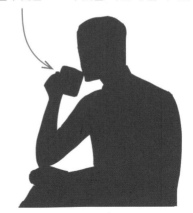

실루엣으로 어떤 행동인지 알 수 있게 쓰는 손과 반대로 그린다

오른손잡이 캐릭터라도
그림의 완성도를 우선해
잡는 손을 반대로 하는
등 유연하게 대처한다.

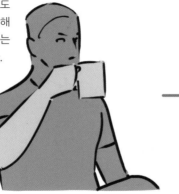

실루엣을 명확하게
표현하려면 몸과 팔,
컵을 나누는
빈틈이 중요

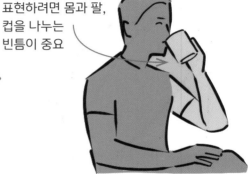

소품을 든다

평범한 일상의 동작을 소품과 손, 얼굴, 몸과의 위치 관계로 살펴보겠습니다. 읽고, 쓰고, 음식을 먹는 등 다양한 행동을 관찰해 보세요.

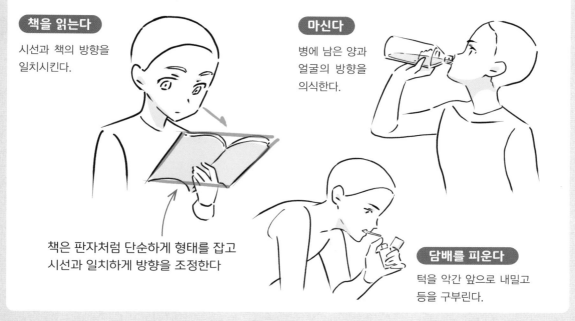

책을 읽는다

시선과 책의 방향을 일치시킨다.

책은 판자처럼 단순하게 형태를 잡고 시선과 일치하게 방향을 조정한다

마신다

병에 남은 양과 얼굴의 방향을 의식한다.

담배를 피운다

턱을 약간 앞으로 내밀고 등을 구부린다.

무심코 자신을 만진다

사람은 무심코 자기 몸의 일부를 만지며 안정감을 얻는 성질이 있습니다. 어떤 상황에서 어떤 동작을 하는지 관찰해 보세요.

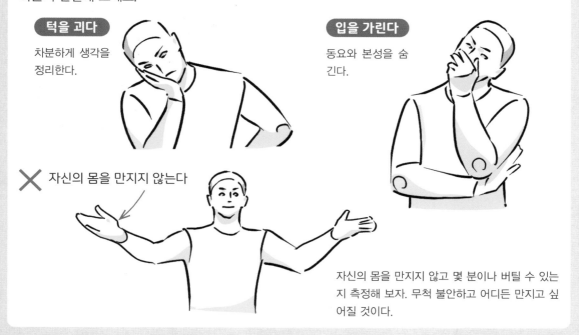

턱을 괴다

차분하게 생각을 정리한다.

입을 가린다

동요와 본성을 숨긴다.

✕ 자신의 몸을 만지지 않는다

자신의 몸을 만지지 않고 몇 분이나 버틸 수 있는지 측정해 보자. 무척 불안하고 어디든 만지고 싶어질 것이다.

자연스러운 연기 표현법

얼굴과 몸은 다른 쪽으로 향한다

그림 속을 기준으로 마주 보며 인사하는 장면을 생각하면 얼굴과 몸이 모두 정면으로 향할 것 같지만, 얼굴과 몸의 방향을 다르게 하면 보다 자연스럽게 표현할 수 있습니다. 단조로움과 평행을 피하거나, 좌우비대칭으로 표현하여 자연스러운 형태를 추구하는 것과 같은 의미입니다 (16페이지 참조).

얼굴은 정면, 몸은 반측면 방향으로 그리면 다른 행동 도중에 이쪽을 보는 움직임이 있는 연기가 된다.

손도 자연스러운 형태로 그린다

얼굴, 몸, 손이 전부 정면인 상태. 현실에서 본다면 어색하지만, 그림을 그릴 때 이렇게 하는 사람이 많다.

자연스러운 동작의 포인트

포즈가 어색하거나 부자연스러운 문제도 해결 방법은 있습니다. 같은 상황에서 '나라면 어떻게 했을까?'하고 떠올리면서 연기를 표현해 보세요.

움직임의 오버랩

'○○하면서 △△를 한다'라는 각각의 행동을 동시에 하는 것을 '움직임의 오버랩'이라고 합니다. 예를 들어, 지도를 펼쳐놓고 주위를 보면서 걷거나 스마트폰을 보면서 식사를 하는 식으로 사람은 평소에도 두 가지 이상의 행동을 동시에 합니다. 움직임의 오버랩을 연기에 적용하면 더 자연스러운 존재감이 있는 캐릭터 묘사가 가능합니다.

지도를 보는 여행자

지도를 펼친 채로 주위를 둘러보는 등 여러 동작을 섞으면 생동감이 생긴다

얼굴과 몸의 방향이 같기 때문에 긴장해서 굳어버린 듯한 어색한 포즈가 된다

먹으면서 스마트폰을 본다

눈은 음식을 보지 않는다

머리카락 연출

움직이는 사람의 휴대품이 몸을 따라 움직이거나 비와 바람에 젖은 상태로 움직이는 등 머리카락은 몸과 다른 물리적인 영향을 받습니다. 머리카락의 이런 점을 잘 이용하면 캐릭터의 존재감과 리얼리티를 더 쉽게 표현할 수 있습니다. 머리카락의 연출 효과를 상황과 패턴으로 배워 보겠습니다.

머리카락의 움직임을 이용한 감정 표현

머리카락은 캐릭터의 동작에 연동할 때와 바람에 날릴 때가 있습니다. 극적인 장면에서 강풍이 불면 거칠게 흘날리는 머리카락으로 캐릭터의 분위기는 순식간에 달라집니다. 머리 모양의 변화는 캐릭터의 감정 변화를 표현합니다.

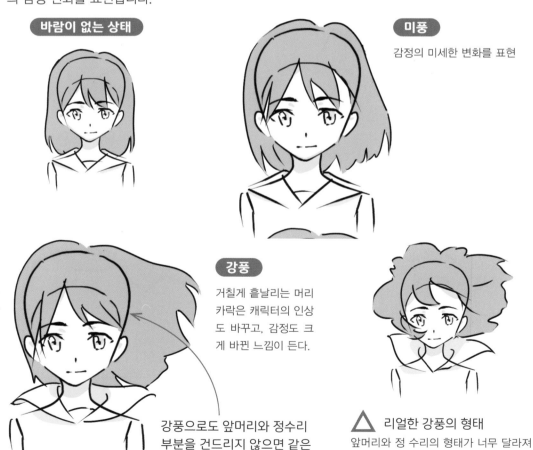

바람이 없는 상태

미풍

감정의 미세한 변화를 표현

강풍

거칠게 흘날리는 머리카락은 캐릭터의 인상도 바꾸고, 감정도 크게 바뀐 느낌이 든다.

강풍으로도 앞머리와 정수리 부분을 건드리지 않으면 같은 캐릭터로 보인다

△ 리얼한 강풍의 형태

앞머리와 정 수리의 형태가 너무 달라져 다른 캐릭터나 가발처럼 보인다.

다양한 자연현상과 머리카락 표현

바람 외의 자연현상에도 메타포(은유)가 있습니다. 몇 가지 패턴을 기억하고 응용해 보세요.

벚꽃 잎이 흩날린다

'헤어짐', '새로운 만남' 등 계절의 이벤트에 적합한 환경 변화를 더한다.

액체가 몸에 붙는 연출

비는 눈물 대신, 땀은 초조와 분노 등 몸에 묻은 액체는 이성적이지 않은 간절함을 표현할 수 있다.

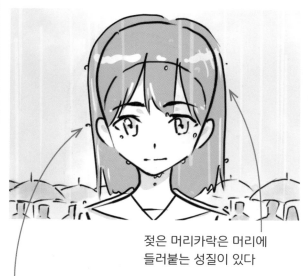

젖은 머리카락은 머리에 들러붙는 성질이 있다

비가 내리면 눈물에 더해 슬픔이 강해진다

물을 마시는 동작으로 눈길을 끄는 매력적인 표현을 할 수 있다

머리 모양의 변화와 캐릭터의 인상

앞머리로 얼굴을 가리면 내향적인 성격을 표현할 수 있고, 한쪽 눈만 가리는 식으로 얼굴의 일부를 머리카락으로 가리면, 보는 사람은 캐릭터가 어떤 생각을 하는 인물인지 상상하게 되는 효과가 있습니다.

한쪽 눈을 가린다

타인을 거부하는 내향적인 인상

앞머리를 올린다

같은 캐릭터라도 얼굴을 가리던 앞머리를 올리면 외향적이고 활달한 다른 사람으로 보인다.

머리카락을 자른다

극적인 성장 등 심정이나 시간의 큰 변화를 표현하는 데 사용한다.

안경 때문에 눈의 형태를 알기 어렵다

더 내향적인 인상이 된다. 안경을 벗으면 미남미녀가 되는 식의 소품으로도 사용한다.

머리카락을 자유롭게 배치해 시선을 유도한다

긴 머리카락을 프레임 속에 의도적으로 배치해 특정 부분을 강조할 수 있습니다. 화면 속에 있는 요소는 전부 조절이 가능하며, 머리카락도 머리에 붙어 있을 뿐, 화면을 구성하는 일부로 활용할 수 있습니다.

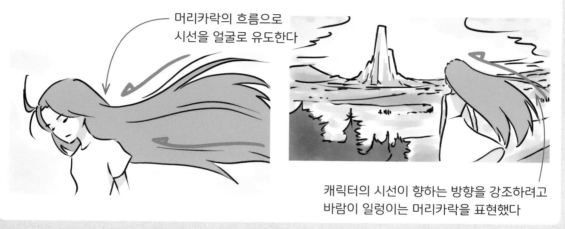

머리카락의 흐름으로
시선을 얼굴로 유도한다

캐릭터의 시선이 향하는 방향을 강조하려고
바람이 일렁이는 머리카락을 표현했다

욕망, 열망을 나타내는 긴 머리카락

머리카락은 캐릭터의 의지를 투영하는 역할도 합니다. 보는 사람을 유혹하거나, 상대의 자유를 빼앗는 등 마치 머리카락에 의지가 있는 것처럼 그릴 수 있습니다.

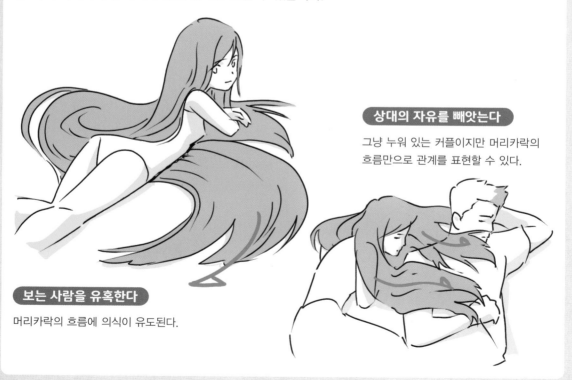

상대의 자유를 빼앗는다

그냥 누워 있는 커플이지만 머리카락의
흐름만으로 관계를 표현할 수 있다.

보는 사람을 유혹한다

머리카락의 흐름에 의식이 유도된다.

옷 연출

옷이 바뀌면 캐릭터가 달라 보일 정도로 의상이 연출하는 인상의 차이는 큽니다. 현실에서도 '의식이 충분해야 예절을 안다'라는 말이 있듯이, 복장에 따라서 행동까지 바뀝니다. 캐릭터의 입장과 성격에 맞는 복장을 선택하면, 보는 사람은 자연스럽게 가상의 이야기에 빠져들게 됩니다. 현실의 옷을 잘 관찰하고 위화감이 생기지 않도록 주의하세요.

정장과 캐주얼을 구분한다

정장은 맨몸의 실루엣에 가깝고, 색감도 모노톤입니다. 캐주얼은 몸의 라인을 가리고, 색채도 풍부합니다. 이 두 가지 특정을 인식하고 TPO(때, 장소, 상황)에 알맞은 복장을 선택하세요.

맨몸

캐릭터의 기본

정장

맨몸의 실루엣에 가까운 형태

캐주얼(수수)

모자나 옷깃을 세우는 등

캐주얼(화려)

실루엣이 몸의 라인보다 크다.

옷깃의 형태

옷깃은 동서양 모두 땀의 오염에서 상의를 보호하는 역할을 합니다. 피부의 노출 정도와 형태는 문화, 역사, 유행 등에 좌우됩니다.

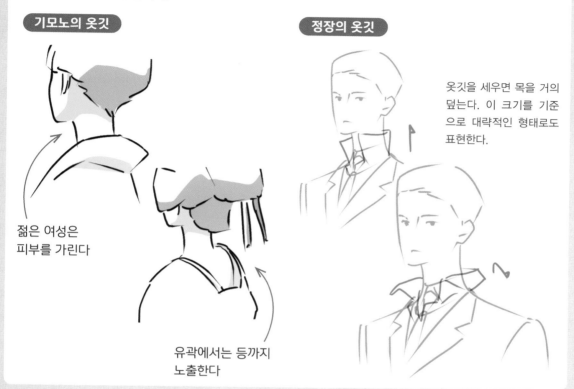

기모노의 옷깃

젊은 여성은
피부를 가린다

유곽에서는 등까지
노출한다

정장의 옷깃

옷깃을 세우면 목을 거의
덮는다. 이 크기를 기준
으로 대략적인 형태로도
표현한다.

천의 재질과 질감을 의식한다

옷은 셔츠, 조끼, 리본 등 각 옷감의 두께와 제작 방식이 다릅니다. 그림으로 표현할 때는 선의 조합과 주름의 양을 조절해 옷감의 차이를 표현할 수 있습니다.

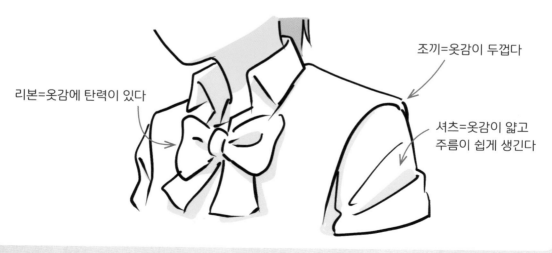

리본=옷감에 탄력이 있다

조끼=옷감이 두껍다

셔츠=옷감이 얇고
주름이 쉽게 생긴다

조명 연출과 인상의 차이

캐릭터의 명암과 음영은 영화, 드라마 등의 영상 매체의 영향이 강하게 반영되고 있습니다. 배우에게 비추는 조명이 그대로 애니메이션, 만화, 일러스트의 캐릭터에 도입되면서 다양한 연출에 가능해졌습니다. 조명의 차이가 만드는 인상의 차이를 알고, 캐릭터 묘사에 활용해 보세요.

얼굴의 입체감과 조명의 효과

조명의 방향에 따라서 캐릭터의 상황이 다르게 보입니다. 그림자의 명암 차이가 클수록 효과도 강해집니다.

순광

표정이 또렷하게 보인다.

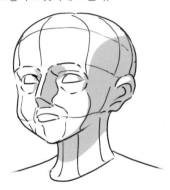

옆에서 들어오는 빛

한쪽 눈은 드러나지 않는 불안한 분위기

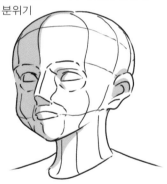

위에서 들어오는 빛

땡볕에서는 눈에 그늘이 진다.

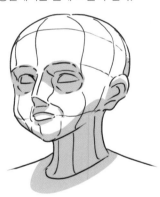

밑에서 들어오는 빛

불길하고 무서운 귀신의 집 조명

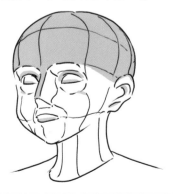

역광

표정이 보이지 않고 사악한 인상

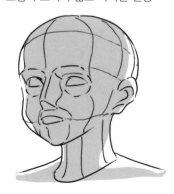

다양한 그림자의 인상

얼굴을 어느 정도 밝게 표현할지, 그림자가 얼굴 면적을 얼마나 차지하는지 등 명암을 활용하면 다양한 캐릭터 연출이 가능합니다.

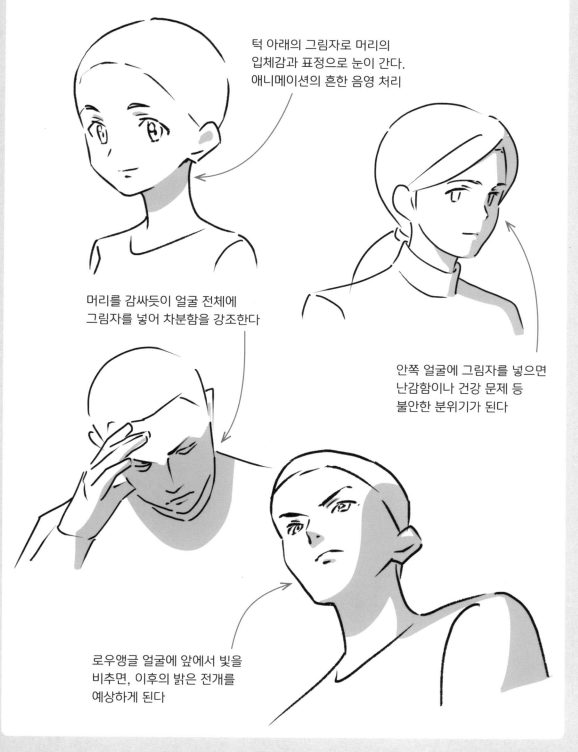

턱 아래의 그림자로 머리의 입체감과 표정으로 눈이 간다. 애니메이션의 흔한 음영 처리

머리를 감싸듯이 얼굴 전체에 그림자를 넣어 차분함을 강조한다

안쪽 얼굴에 그림자를 넣으면 난감함이나 건강 문제 등 불안한 분위기가 된다

로우앵글 얼굴에 앞에서 빛을 비추면, 이후의 밝은 전개를 예상하게 된다

4 - 7 표정과 연기도 전체부터

시선을 강조하는 화장 표현

실제 화장은 얼굴의 굴곡을 밋밋하게 만들어 정보량을 줄이는 경우가 있지만, 그림 속 캐릭터는 반대로 얼굴에 질감을 더합니다. 볼터치나 립스틱은 볼과 입 그리는 법(117페이지 참조)에서 소개한 입술의 윤곽을 칠하는 방식에 좌우되지만, 아이라인과 속눈썹은 실선과 선 색의 조합에 따라 인상이 달라집니다.

눈 화장

눈은 화장의 유무에 관계없이 위쪽 선은 실선으로 진하게, 아래쪽 선은 실선 혹은 선 색으로 연하게 처리합니다. 화장한 느낌이 되도록 위쪽 선은 굵게 하고 속눈썹을 더하면, 눈매가 강조되고 강한 인상을 남깁니다.

성인 여성의 눈

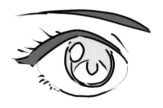
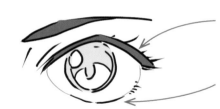

아이라인은 진하게, 속눈썹은 많이 그린다

눈 아래쪽도 실선으로 표현한다

노메이크업

이 단계에서는 남녀의 차이를 알 수 없다

어린아이 같은 눈(노메이크업)

미소녀 캐릭터 등에도 많이 쓰인다. 저연령은 화장을 하지 않는다.

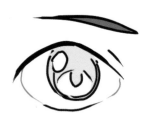
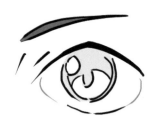

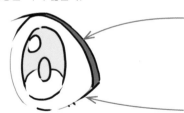

위쪽 선은 진하게, 속눈썹은 캐릭터에 따라서 조절

아래쪽 선은 일부만 그린다

다양한 눈 표현

아이라인의 굵기와 속눈썹의 양으로 남녀의 차이를 표현할 수 있지만, 바탕이 되는 형태는 남녀의 차이가 크지 않습니다. 시대나 장르에 따라서 눈의 형태도 유행이 있습니다. 캐릭터를 그릴 때 다양한 눈의 형태를 참고하면서 최적의 눈 표현법을 선택하세요.

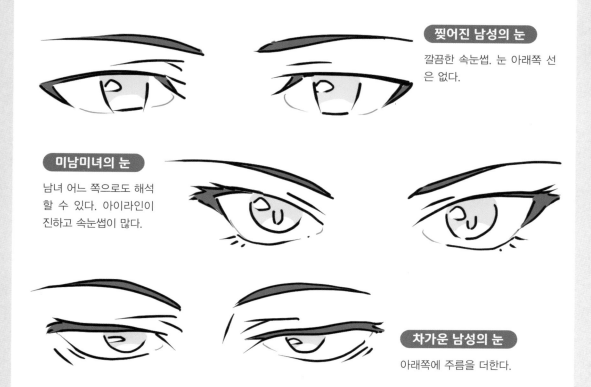

찢어진 남성의 눈

깔끔한 속눈썹. 눈 아래쪽 선은 없다.

미남미녀의 눈

남녀 어느 쪽으로도 해석할 수 있다. 아이라인이 진하고 속눈썹이 많다.

차가운 남성의 눈

아래쪽에 주름을 더한다.

눈 아래쪽 선 표현의 차이

눈 아래쪽 선의 표현에 따라서 인상은 크게 달라진다. 속눈썹의 표현에도 그림체에 따라서 다양한 패턴이 있다.

눈 아래쪽 선을 줄인다

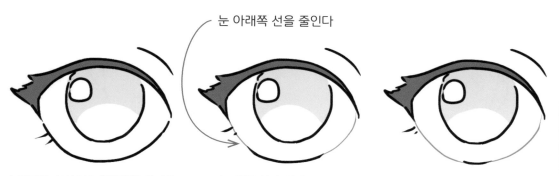

눈동자를 실선으로 둘러싸면 무거운 인상이 된다. 옛날 애니메이션이나 극화체 일러스트 등

눈 위쪽 선만 실선으로 그리고, 아래쪽 선은 줄이고 선 색으로 표현하면 가벼운 인상이 된다.

인물의
나이 표현

캐릭터의 나이를 세세하게 구분해서 그리기는 어렵습니다. 같은 캐릭터를 18살의 고등학생과 20살의 대학생으로 구분하려고 해도 체격 차이는 거의 없을 것입니다. 미리 구축된 시나리오가 없다면 구분은 불가능합니다. 따라서 각 세대의 상징적인 체형, 머리 모양, 복장을 알아둘 필요가 있습니다. 또한 동일성을 유지하는 공통점을 만들어 보는 사람이 헷갈리지 않게 하는 것이 나이 구분의 포인트입니다.

캐릭터의 변화와 동일성

나이 변화에 따라 체형도 변합니다. 눈과 골격, 체형과 소품 등으로 공통점을 만들면 같은 캐릭터를 표현할 수 있습니다.

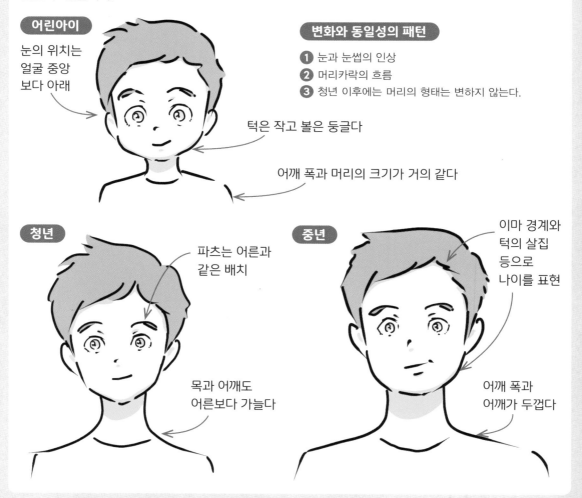

어린아이

눈의 위치는
얼굴 중앙
보다 아래

턱은 작고 볼은 둥글다

어깨 폭과 머리의 크기가 거의 같다

변화와 동일성의 패턴

❶ 눈과 눈썹의 인상
❷ 머리카락의 흐름
❸ 청년 이후에는 머리의 형태는 변하지 않는다.

청년

파츠는 어른과
같은 배치

목과 어깨도
어른보다 가늘다

중년

이마 경계와
턱의 살집
등으로
나이를 표현

어깨 폭과
어깨가 두껍다

성장에 따른 외형의 변화

아동에서 학생, 사회인으로 성장하면서 달라지는 상황에 알맞게 머리 모양과 복장, 가방 등도 달라집니다. 남녀노소 다양한 사람의 표준을 확실히 알아두면 누가 봐도 오해하지 않는 명확한 그림이 됩니다.

머리 모양, 복장, 소지품의 변화

 아동

트윈테일 , 초등학생용 가방

 중고생

숄더백이나 백팩

사회인

핸드백

체형의 변화

지금까지 배웠던 것과 마찬가지로 연령대별 특징을 살펴보자.

어린아이

눈이 크고 얼굴 중앙의 아래에 위치하며, 목이 가늘다. 머리카락은 짧고 앞머리는 길다.

청소년

전체적으로 가늘고 세로로 길다. 머리카락이 길어지고 이마를 드러낸다.

어른

눈이 얼굴 위쪽으로 올라가고 체형이 더 커진다. 파마 등 머리 모양에도 변화가 생긴다.

패션의 영향

현실 세계의 패션 트렌드가 애니메이션, 만화의 캐릭터에도 영향을 미칩니다. 한 세대 전의 캐릭터를 보면, 선 표현 등의 기법보다 패션 자체가 지금과 다르다는 것을 알 수 있습니다.

80년대

아이돌 전성기. 머리카락은 큰 파마

2000년대

스트리트 패션

2020년대 이후

과거의 패션이 혼재되어 다양

같은 캐릭터의 성장을 그려보자

그림에서 1~2살 차이를 구분하기는 어렵습니다. 각 연령대를 나타내는 상징을 표현해 보세요. 머리카락은 청년기까지 많아지고, 성인 이후는 줄어듭니다. 또한 체격도 성인까지는 커지고, 나이를 더 먹게 되면 등이 굽고 점점 작아집니다.

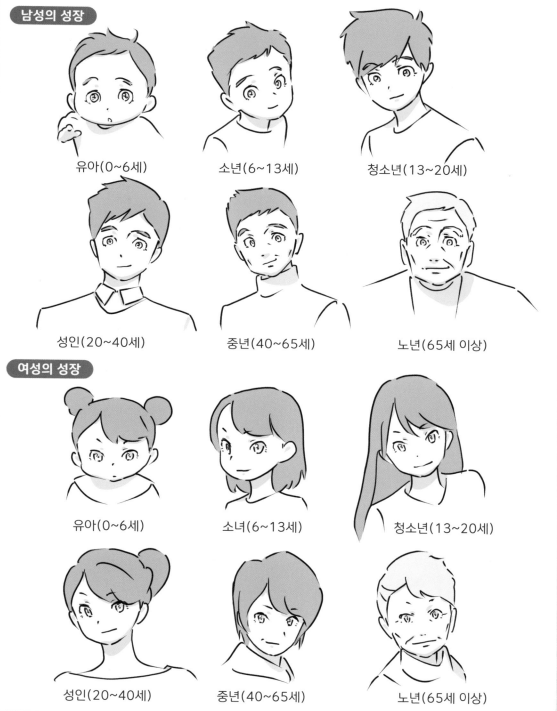

남성의 성장

유아(0~6세) 소년(6~13세) 청소년(13~20세)

성인(20~40세) 중년(40~65세) 노년(65세 이상)

여성의 성장

유아(0~6세) 소녀(6~13세) 청소년(13~20세)

성인(20~40세) 중년(40~65세) 노년(65세 이상)

애니메이션 그림의 진화 역사

그림은 혼자서 전부 그리는 것이 아니다

작가는 누구나가 다른 누군가의 영향을 받고 그림을 시작합니다. 그림은 그렇게 진화해 왔습니다. 먼 옛날의 풍속화부터 서양 회화의 영향, 그리고 디즈니나 데즈카 오사무까지 사람의 얼굴을 어떤 식으로 표현하면 '귀엽고, 멋지게 그릴 수 있을까' 고민한 선배들의 경험과 지혜의 결정이 우리가 보고 있는 현재의 애니메이션, 만화, 일러스트, 3D 등의 그림입니다.

실사가 바탕인 리얼한 그림체

1940년대 애니메이션 그림

일본에서 처음으로 애니메이션을 제작한 것이 1917년. 전후 일본 애니메이션은 기호화가 정착되지 못했고, 눈은 위아래의 선을 전부 그리는 식으로 리얼하게 표현했다. 따라서 귀여운 표현과는 거리가 멀었다. 디즈니의 '백설공주'는 일본에서 1950년에 공개되었고, 그 이후에 일본에서도 본격적으로 애니메이션이 제작되기 시작했다.

1960년대

만화 그림의 영향이 강하다

이후 TV와 애니메이션을 제작하게 되었다. 만화를 애니메이션으로 제작하면서, 일본의 만화적인 표현을 적용하게 되었고, 그림의 기호화가 진행되면서 눈을 크게 그리는 등 독자적으로 발전한다.

만화와 일러스트의 애니화

최근에는 만화를 애니메이션으로 많이 제작하게 되면서 만화나 일러스트도 입체를 의식하면서 그리게 되었습니다. 예를 들어, 머리카락의 선이 줄고, 그림자도 세밀하게 넣지 않으며 면으로 구분하는 등 단순하게 처리하는 경향이 있습니다. 한편 일러스트처럼 세밀한 부분까지 그린 애니메이션도 있습니다. 만화와 애니메이션의 구분이 모호해지고, 어떤 분야에도 통용되는 실력이 필요하게 되었다고 할 수 있습니다.

소녀 만화의 영향을 받아 머리카락과 그림자 등을 세밀하게 묘사하는 애니메이션이 있는가 하면, 단순하고 알기 쉬운 패턴도 있다. 그림의 유행은 선의 양, 그림체 등 항상 반복되면서 변해왔다.

애니메이션에서도 일러스트처럼 빛과 그림자까지 세밀하게 묘사하는 작품이 있다. 그림체에 알맞게 어떤 분야도 그릴 수 있는 실력이 필요해졌다.

온고지신!

새로운 아이디어는 과거의 명작에서 탄생합니다. 옛 작품을 보면 지금은 특이한 표현과 만나게 되기도 합니다. 또한 새롭고 참신한 표현과 만나기도 합니다. 아이디어의 원천에 한계를 느낄 때에 과거의 명작을 참고하면, 보는 사람에게 신선한 경험을 제공할 수 있습니다. 결국 그림의 역사는 나선계단처럼 비슷한 지점을 통과하면서 점점 진화합니다.

INDEX

가장 쉬운 3단계로 완성하는 무로이 야스오의 **캐릭터 얼굴 & 바스트업 작화 기술**

1판 1쇄 발행 2023년 2월 10일
1판 2쇄 발행 2023년 2월 28일

저 자 | 무로이 야스오
번 역 | 김재훈
발 행 인 | 김길수
발 행 처 | ㈜영진닷컴
등 록 | 2007. 4. 27 제16-4189호
이 메 일 | support@youngjin.com
주 소 | ㈜08507 서울 금천구 가산디지털1로 128 STX-V타워 4층 401호

YoungJin.com Y.
영진닷컴

ANIME SHIJYUKURYU SAIKYO 3 STEP DE RAKURAKU KAO BUST UP SAKUGA JYUTSU
ⓒ X-Knowledge Co., Ltd. 2022
Originally published in Japan in 2022 by X-Knowledge Co., Ltd.
Korean translation rights arranged through AMO Agency KOREA

ISBN 978-89-314-6759-8

독자님의 의견을 받습니다
이 책을 구입한 독자님은 영진닷컴의 가장 중요한 비평가이자 조언가입니다. 저희 책의 장점과 문제점이 무엇인지, 어떤 책이 출판되기를 바라는지, 책을 더욱 알차게 꾸밀 수 있는 아이디어가 있으면 이메일, 또는 우편으로 연락주시기 바랍니다. 의견을 주실 때에는 책 제목 및 독자님의 성함과 연락처(전화번호나 이메일)를 꼭 남겨 주시기 바랍니다. 독자님의 의견에 대해 바로 답변을 드리고, 또 독자님의 의견을 다음 책에 충분히 반영하도록 늘 노력하겠습니다.

파본이나 잘못된 도서는 구입처에서 교환 및 환불해드립니다.

STAFF

저자 무로이 야스오 | **번역** 김재훈 | **책임** 김태경 | **진행** 성민 | **디자인·편집** 김효정
영업 박준용, 임용수, 김도현 | **마케팅** 이승희, 김근주, 조민영, 김민지, 김도연, 김진희, 이현아
제작 황장협 | **인쇄** 제이엠 프린팅

저자

무로이 야스오(室井康雄)

애니메이터. 1981년 출생. 중앙대학 졸업 후 스튜디오 지브리에 입사. 퇴사 후 『나루토』, 『에반게리온 신극장판 : 파, Q』 등의 작품을 거쳐, 『전뇌 코일』의 여러 회에 참가하는 등 활약.

그 후 콘티, 연출에도 참여. 현재는 '사설 애니메이션 학원'을 설립하고, 원생을 지도하는 한편, YouTube, Twitter 등에 노하우를 공개. 다양한 분야의 많은 사용자에게 인기가 높다. 저서로는 『DVD와 함께하는 애니메이션 캐릭터 작화 기술』, 『최고의 그림을 그리는 방법』이 있다.

번역

김재훈

한때 만화가가 꿈이었고, 그림에 미련을 못 버린 덕분에 작법서 번역에 뛰어든 일본어 번역가. 창작자들에게 도움이 될만한 활동이 없을까 고민하던 차에, 인터넷상의 각종 그림 강좌와 라이트노벨&소설 작법 등을 원작자의 허락을 받고 번역해서 블로그와 SNS에 올리고 있다. 번역서로 『DVD와 함께하는 애니메이션 캐릭터 작화 기술』, 『최고의 그림을 그리는 방법』, 『CLIP STUDIO PAINT, 캐릭터를 살리는 배경 그리기 노하우』, 『일러스트와 만화를 위한 구도 노하우』, 『캐릭터 그리기의 기본 법칙』, 『클립 스튜디오 페인트 최강 디지털 만화 제작 강좌』, 『디지털 일러스트 인체 그리기 사전』, 『디지털 일러스트 채색 사전』 등이 있다.